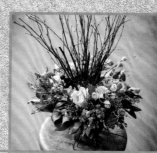

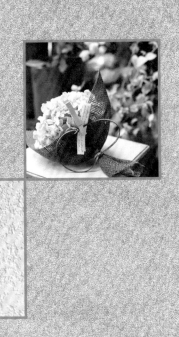

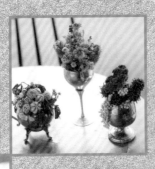

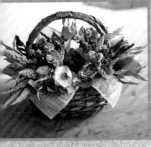

不凋花×人造花×乾燥花的變化組合

異素材花藝設計
作 品 實 例

200

當 紅 花 卉 素 材 使 用 方 法 決 定 版

本 書 介 紹 的
三 種 異 素 材 花 卉

　　什麼是「異素材」呢？雖然有些人會將緞帶、和紙、布料、皮革等鮮花之外的材料全部統稱為異素材，不過本書是將三種花材視為「非鮮花」，以此作為設計主軸，而將它們稱為異素材。

　　這三種素材分別是經過特殊保鮮技術加工的植物、人造植物（人造花）、及將鮮花風乾製成的乾燥植物。雖然它們皆不是新鮮植物，可是卻能當作異質花材用於花藝設計。換句話說，應用這些花材的花藝設計，就是本書所說明的「異素材花卉設計」。

異 素 材 的 特 色
～不需澆水照顧‧可長時間享受觀賞樂趣～

　　三種花材的共同特色就是不需要澆水，因為這個與鮮花花藝設計大相逕庭的特色，使得異素材花卉可以不受限於時間，放慢步調地埋首於作品製作。不論是拆解花瓣加上鐵絲線，還是以樹脂封膜加工，創作者皆能以工藝創作的感覺去玩素材。

　　由於不需要水分而能自由發揮創意設計，所以小至放置於手上的小物件，到陳列展示用的大型物件，異素材花卉所能表現的空間比鮮花更廣大。

　　此外，完成的花藝設計作品也比鮮花作品保存期持久，因此一旦看膩了原有的設計，之後還能修改或替換加入其他花材，這亦是異素材花卉的優點。

　　不同的異素材花卉搭配性很高，不管是不凋花與人造花的組合，還是人造花結合乾燥花，甚至是將三種花材全部搭配在一起，這些混搭應用的方式都非常引人注目。

　　為了有效運用各個素材，不妨先熟悉這些花材的特色，使設計更加生動。

1 Preserved 不 凋 花

Preserve是「保存‧保護‧持續」的意思。將鮮花或葉片植物的天然樣貌、柔軟、彈力原原本本地保留，使其能長期維持原貌不凋零的加工方法即是Preserved。經過不凋程序加工的花卉則稱為Preserved Flower（不凋花）。除了花卉之外，也有經過加工的葉片植物等素材，稱為Preserved Green或Preserved Leaf（不凋植物或不凋葉）。回溯不凋花材的歷史，這種保鮮加工技術是1991年由法國的Vermont公司所發表，稱作「延長切花壽命的製作法」。1993年，因為該公司參加東京室內設計國際貿易展覽而初次登陸日本。

一般人大多購買經這種保鮮技術加工過後的不凋花葉成品，雖然除了材料行之外，網路上也能購得，不熟悉的人最好還是親自看過實物之後再挑選，比較不會失敗。因為這類花材是以鮮花製作而成的商品，每項商品多少有些差異，加上不同的廠商還會發展出各種不同的色彩系列。

除了日本國內自行生產的廠商，也有從各國進口的品牌。若想聰明挑選不凋花卉素材，首先要作的應該是掌握哪個廠商有著怎樣的商品系列，並快速吸收這方面的資訊。

如果不想直接購買成品，也可以自己動手玩保鮮技術加工，但必須使用專用的溶液。

※由於不凋花的保鮮技術加工使用特殊的保存液與藥品，所以請詳讀商品說明書的注意事項後再使用；也需注意不要讓幼童接觸或放入口中，以確保安全。

2　Artificial　人造花

　　Artificial是「人工的·人工仿造」的意思，相對詞為「Natural」（自然的），日本國內外有許多精細仿造鮮花的人造花廠商。一般來說，雖然在花藝設計上稱為Artificial Flower（人造花），不過有時也稱作Art Flower（藝術花卉）。這種花材與不凋花一樣都不需要澆水，不需擔心枯萎問題，因此能夠花費較多的時間玩設計變化。完成的作品也可以長時間保持，是這類素材的特色。人造花材主要以聚酯纖維或聚乙烯等材質製成，與從自然材料而來的不凋花有著根本上的不同。即使沒有鮮花獨特的溫潤柔軟感，但不會劣化且耐放是人造花的優點。由於材質強韌，不容易在運送過程中損壞，有些打算於海外舉行婚禮的人，也會考慮選用人造花製成捧花，以方便收納在行李箱。

　　廠商在人造花的顏色與外形、花的種類上有著多樣化的開發。因為產品種類豐富，包含了花卉、葉片植物、果實、多肉植物等，所以能夠作出各式各樣變化多端的設計。而且在追求呈現花卉之美方面，人造花的品質年年提高，即使單株作為裝飾也很漂亮。如果說人造花卉可以從近似鮮花之美的角度去運用出自然效果，那麼同樣也能從近似不凋花之美的角度去創作，可說是一種可能性很大的花材。

3　乾燥花

　　Dry Flower（乾燥花）是將鮮花陰乾去除水分後，使其能長期保存的素材。一般人可以自己使用鮮花來製作，也有廠商販售這類乾燥花材。廠商除了會以自然方式陰乾素材之外，有些還會在後續加上染色處理。上述的乾燥花材是本書主要介紹的素材，也會解說從鮮花到乾燥花的變化過程，及將果實類等乾燥果實也視為乾燥花材之一的相關教學。由於乾燥花可以享受到素材顏色經年累月變化的樂趣，並有著不凋花與人造花所缺少的獨特乾枯質感，能表現出復古風貌，因此近年多被活用於許多場合。只是花材乾燥狀況若太過，容易折損受傷，所以使用時必須多加留意。

素 材 類 別
Index

索 引

Index

索 引
I n d e x

Material	Main Color	章節	編號	頁數
乾燥花	Mix	第4章	181	258
	Purple	第4章	182	260
	Green	第4章	183	261
	Mix	第5章	190	282
不凋花・人造花	Pink	第1章	1	014
	Mix	第1章	18	033
	Green	第1章	23	038
	White	第1章	24	040
	Pink	第1章	27	043
	White	第1章	40	058
	Pink	第1章	41	059
	Pink	第2章	77	127
	Mix	第2章	79	129
	Pink	第2章	81	131
	Purple	第3章	98	154
	Purple	第3章	104	160
	Red	第4章	140	208
	Black	第4章	142	210
	White	第5章	187	279
	White	第5章	193	285
不凋花・乾燥花	Mix	第1章	13	028
	Purple	第1章	38	056
	White	第2章	59	088
	White	第2章	64	094
	White	第2章	66	098
	Orange	第3章	103	159
	Yellow	第3章	106	164
	Pink	第3章	110	175
	Mix	第3章	112	177
	Mix	第4章	126	193
	Red	第4章	139	207
	Mix	第4章	141	209
	Brown	第4章	151	219
	Green	第4章	174	249
	Pink	第5章	185	277
	Blue	第5章	186	278
不凋花・人造花・乾燥花	Yellow	第1章	39	057
	Green	第3章	102	158
	Red	第3章	105	162
	Green	第3章	118	183
	White	第4章	135	203
	Mix	第4章	152	220
	Mix	第5章	189	281
	Blue	第5章	196	289
人造花・乾燥花	Red	第4章	133	201
	Mix	第4章	150	218
	Mix	第4章	153	222

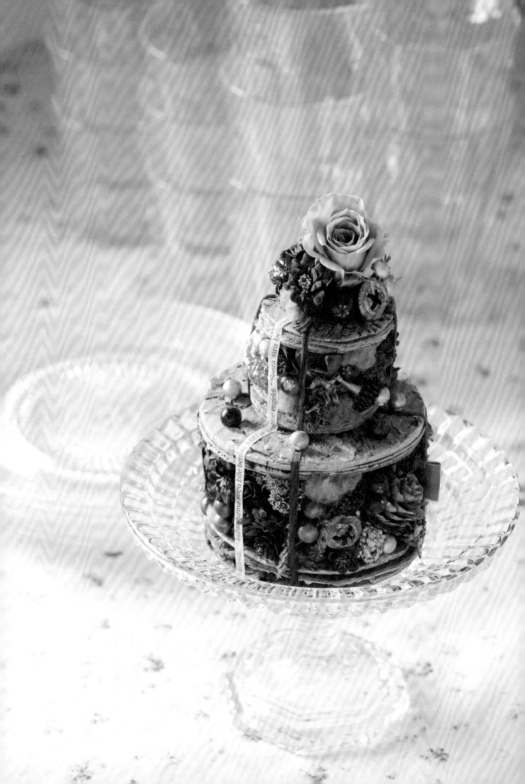

目 錄
Contents

1-49 /200

第 1 章 餽 贈 & 收 受

禮 物 & 花 束

碰上舉辦活動或祝賀等各種需要送花的場合，此時不妨選擇
異素材花卉當作賀禮。不管是贈送方還是收受者，都能在過
程中感受到樂趣，這正是異素材花卉的優點。與鮮花不同，不
需等到重要活動的前一天才特地準備花。由於異素材花卉可
長期保持不變，完成一個充滿回憶且可一直作為裝飾的作品
也是一道課題……本章中為你選出了以贈禮用的禮物與花束
為主題的設計作品。

1/200

相比於鮮花
也毫不遜色的自然風格

Flower & Green
玫瑰（不凋花）‧果實
各式葉材（以上為人造花）

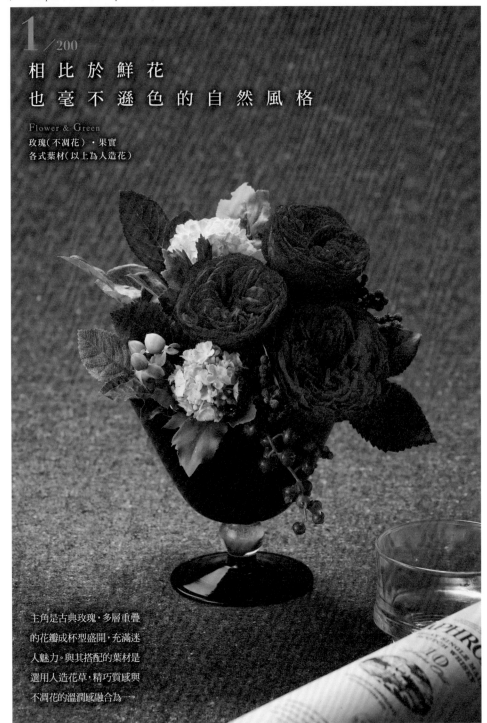

主角是古典玫瑰，多層重疊
的花瓣成杯型盛開，充滿迷
人魅力。與其搭配的葉材是
選用人造花草，精巧質感與
不凋花的溫潤感融合為一。

製作／magnolia　攝影／佐佐木智幸

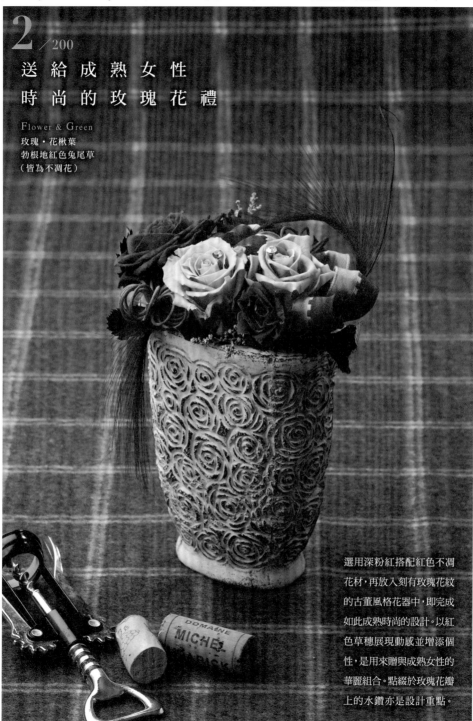

2／200
送給成熟女性
時尚的玫瑰花禮

Flower & Green
玫瑰・花楸葉
勃根地紅色兔尾草
（皆為不凋花）

選用深粉紅搭配紅色不凋花材，再放入刻有玫瑰花紋的古董風格花器中，即完成如此成熟時尚的設計。以紅色草穗展現動感並增添個性，是用來贈與成熟女性的華麗組合。點綴於玫瑰花瓣上的水鑽亦是設計重點。

製作／橫山直美　攝影／佐佐木智幸

3／200

（ 上 ）

能 傳 達 心 意 的
最 愛 之 禮

Flower & Green
玫瑰（不凋花）

以正紅色玫瑰與花瓣填滿整個純白心型花器，
再包裝成可愛的糖果形狀，並於花瓣上增添手
寫的Love forever。這是白色情人節時，對真命
天女回覆心意的提案設計。

（ 下 ）

玫 瑰 & 蝴 蝶 的
春 色 設 計 組 合

Flower & Green
玫瑰・兔尾草・康乃馨・欒樹果實
常春藤・軟蘆筍草（以上皆為不凋花）
索拉花

令人感受到春天的粉紅漸層色系花朵，加上作
為重點點綴的閃亮蝶型水晶片。再配以亮粉帶
出枝葉的動感。這是一款以輕華麗為想像的作
品，適合作為禮物或室內裝飾品。

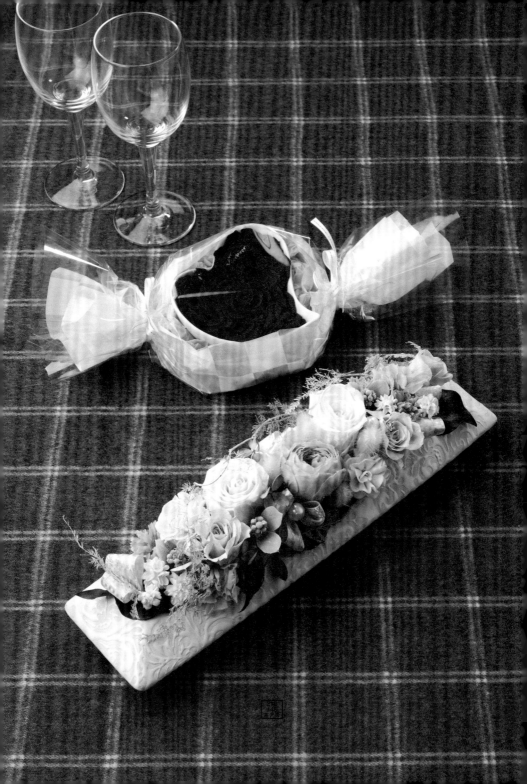

4/200

華 麗 的
不 凋 花 組 合

Flower & Green
玫瑰・繡球花
銀葉菊等（皆為不凋花）

整合同色系的不凋花卉組合，不
管是作為公司賀禮或年節祝賀禮
物都非常適合。原本就漂亮華麗
的花藝，使用流蘇等配件點綴後
更顯耀眼。

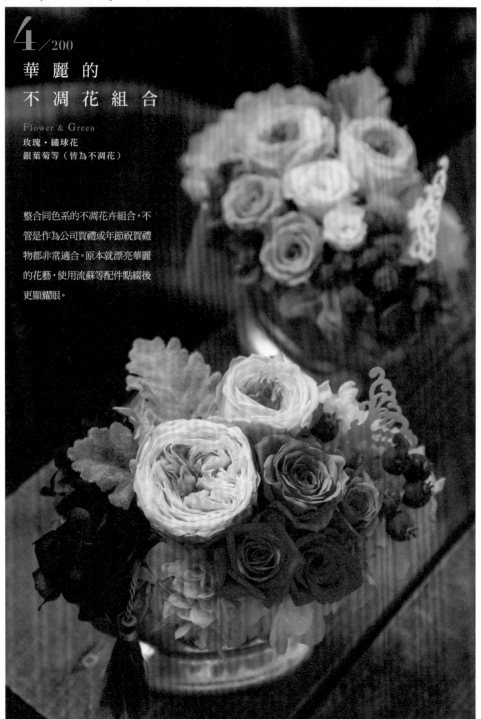

製作／まるたやすこ　攝影／TAKEDATOHRU

5/200

既可裝飾
也能作為贈禮

Flower & Green
苔草・繡球花（皆為不凋花）

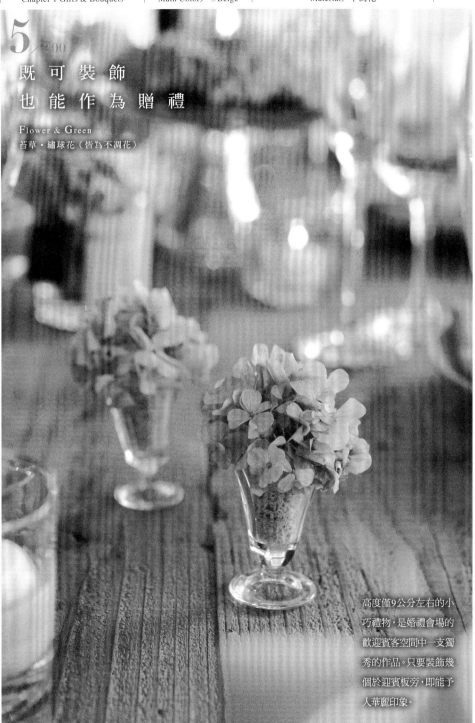

高度僅9公分左右的小
巧禮物，是婚禮會場的
歡迎賓客空間中一支獨
秀的作品。只要裝飾幾
個於迎賓板旁，即能予
人華麗印象。

6/200

運用古董風
的花器

Flower & Green
左／袋鼠爪花・黑種草
菊花・小木棉・雞冠花
中央／薊花・薰衣草
曼陀羅果實・菊花
右／雞冠花・胡椒果
天然乾燥果實（皆為乾燥花）

將花卉果實素材擺設出造型，並放
入糖罐子等容器中，便完成小巧的
花藝組合。放置於不經意的地方，
可以演繹出古董氛圍的世界觀。

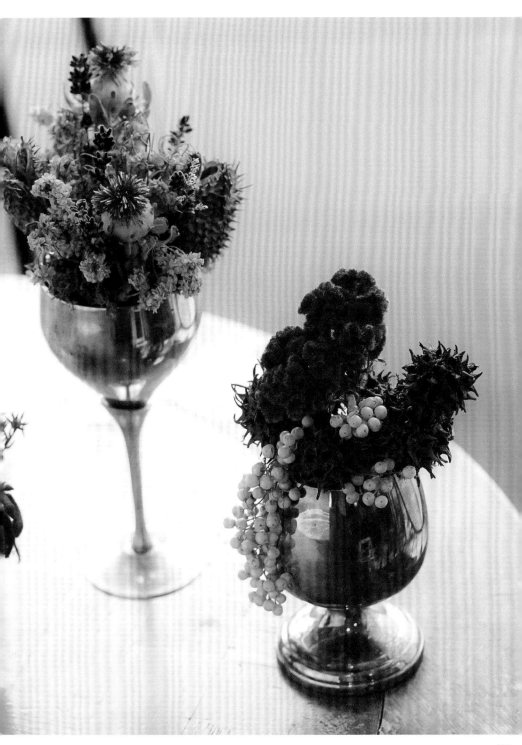

7/200

百搭於室內裝潢的
自然系配色

Flower & Green
苔草・繡球花・玫瑰（皆為不凋花）

由玫瑰與繡球花構築出的花團中插入留言
標籤卡，這是一份能夠傳達日常感謝與祝
福心意的禮物。為配合玫瑰的色調，選用
深綠與帶黃感的復古風苔草素材。

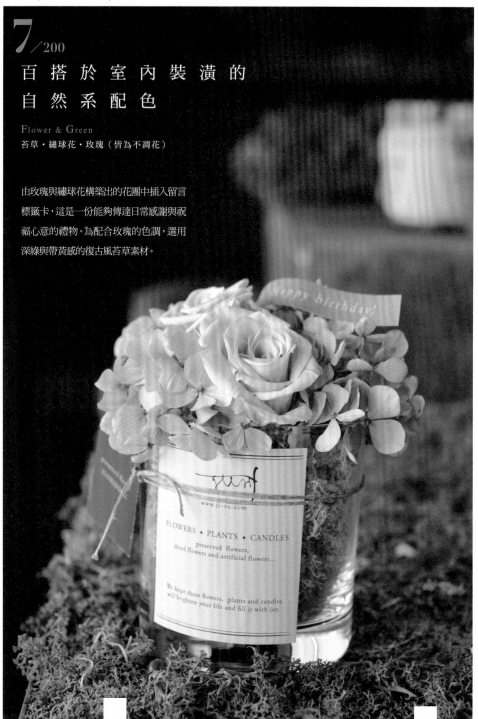

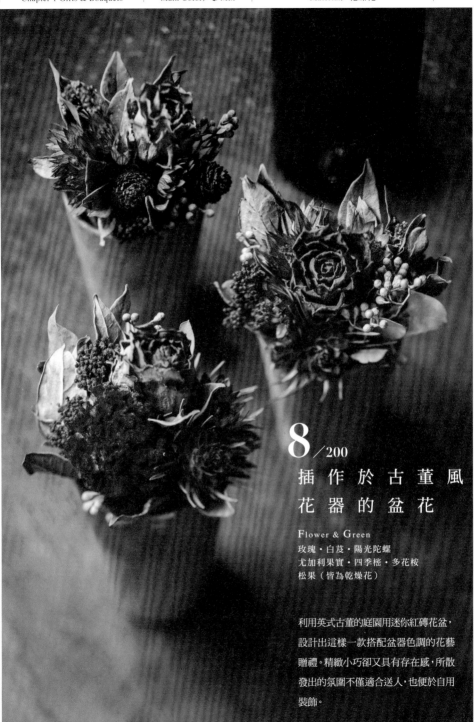

8/200

插 作 於 古 董 風
花 器 的 盆 花

Flower & Green
玫瑰・白芨・陽光陀螺
尤加利果實・四季樒・多花桉
松果（皆為乾燥花）

利用英式古董的庭園用迷你紅磚花盆，
設計出這樣一款搭配盆器色調的花藝
贈禮。精緻小巧卻又具有存在感，所散
發出的氛圍不僅適合送人，也便於自用
裝飾。

9/200

適 合 白 色 情 人 節 的
豪 華 禮 物

Flower & Green
玫瑰・海芋
熊草（皆為不凋花）・其他

使用玫瑰不凋花素材，將花
像飾品般圍繞成型的作品。
以細鐵絲作出躍動感，增添
華麗氣息。再以純白小巧的
海芋表現均衡的純潔之美。

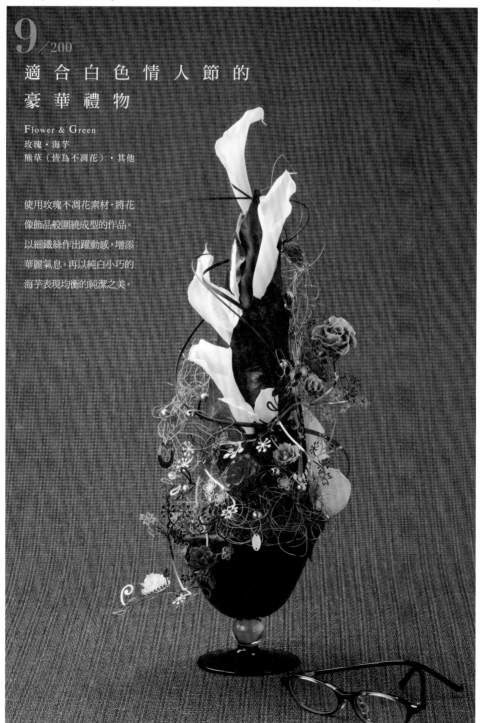

製作／今野亮平　攝影／佐佐木智幸

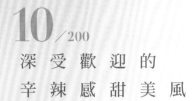

10/200

深受歡迎的
辛辣感甜美風

Flower & Green

玫瑰・尤加利果實・高山羊齒
繡球花・密葉鐵線蕨（皆為不凋花）

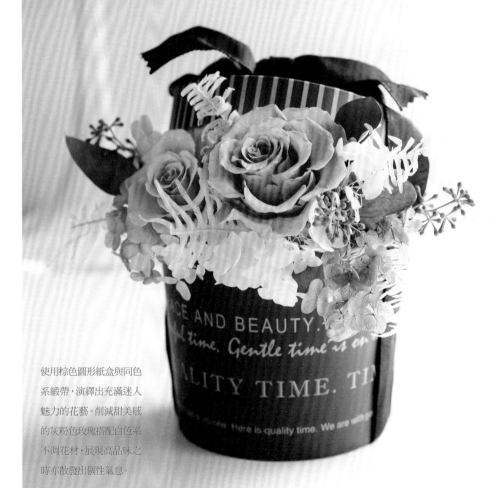

使用棕色圓形紙盒與同色
系緞帶，演繹出充滿迷人
魅力的花藝。削減甜美感
的灰粉色玫瑰搭配白色系
不凋花材，展現高品味之
時亦散發出個性氣息。

11/200

以大量玫瑰
呈現奢華感

Flower & Green
玫瑰・康乃馨
（皆為不凋花）
其他

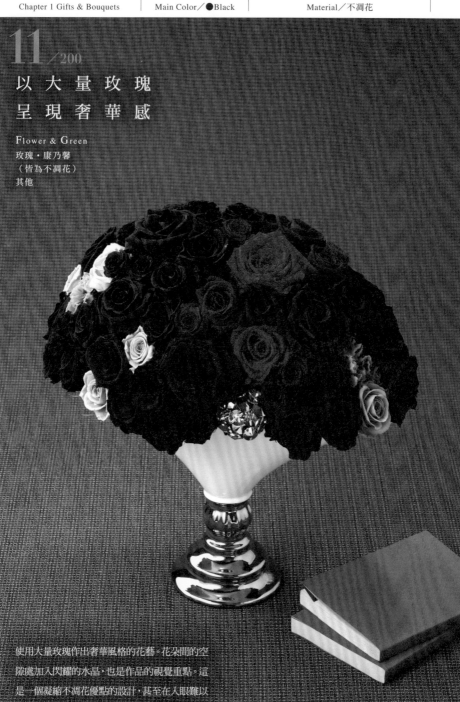

使用大量玫瑰作出奢華風格的花藝。花朵間的空
隙處加入閃耀的水晶，也是作品的視覺重點。這
是一個凝縮不凋花優點的設計，甚至在人眼難以
察覺的內側，也以葉片仔細地修飾隱藏。

　　　　　　　　　　　　　　　製作／今野亮平　攝影／佐佐木智幸

12/200

古舊時尚風的婚禮布置

Flower & Green
繡球花（不凋花）

以繡球花的不凋花材，製作成花圈掛於婚禮迎賓板上，迎賓板的自然風帆布素材與纖細的繡球花，質感非常契合。

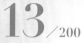

13／200

將 感 謝 之 意
收 放 於 一 處 的 花 籃

Flower & Green

玫瑰（不凋花）·棕櫚花·康乃馨
朝鮮薊·玫瑰·海神花·黑種草果
卡斯比亞·水蓼·磨盤草（以上為乾燥花）

適合母親節的乾燥花禮物，是一款不會破壞室
內裝潢協調感的自然風設計作品。隨意加入的
玫瑰不凋花作為單一重點，由於只需與周圍乾
燥花材搭配，所以少量混加作出重點即可。

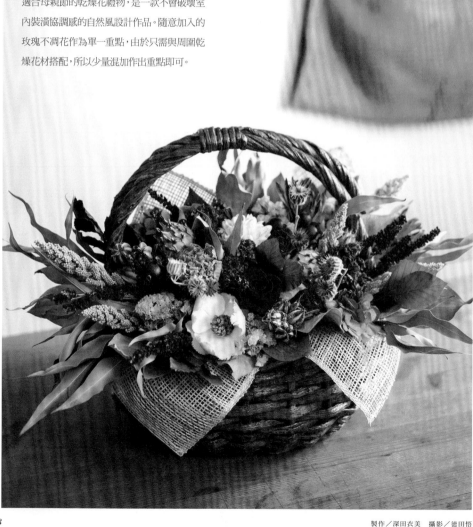

製作／深田衣美　攝影／德田悟

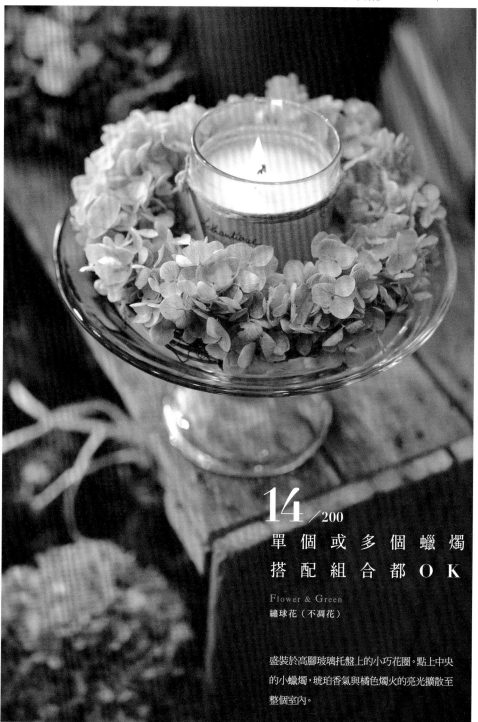

14 / 200
單 個 或 多 個 蠟 燭
搭 配 組 合 都 OK

Flower & Green
繡球花（不凋花）

盛裝於高腳玻璃托盤上的小巧花圈。點上中央
的小蠟燭，琥珀香氣與橘色燭火的亮光擴散至
整個室內。

15/200

點綴酒瓶的
自然風花冠

Flower & Green
各種乾燥花

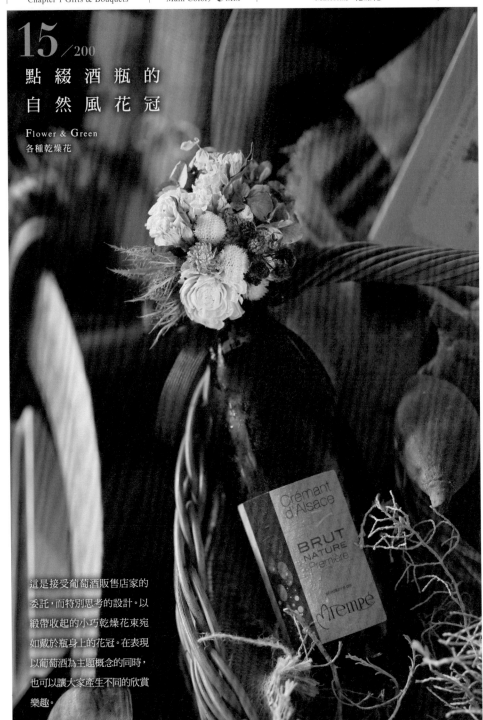

這是接受葡萄酒販售店家的
委託，而特別思考的設計。以
緞帶收起的小巧乾燥花束宛
如戴於瓶身上的花冠。在表現
以葡萄酒為主題概念的同時，
也可以讓大家產生不同的欣賞
樂趣。

製作／高橋有希　攝影／野村正治

16／200
誕生自大地

Flower & Green
乾燥玉米粒・椰子果實（以上皆為乾燥材）・槲寄生

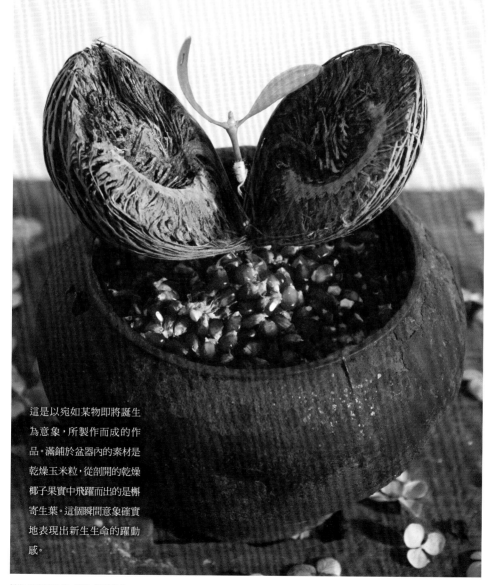

這是以宛如某物即將誕生
為意象，所製作而成的作
品。滿鋪於盆器內的素材是
乾燥玉米粒，從剖開的乾燥
椰子果實中飛躍而出的是槲
寄生葉。這個瞬間意象確實
地表現出新生生命的躍動
感。

製作／西別府久幸　攝影／加藤達彥

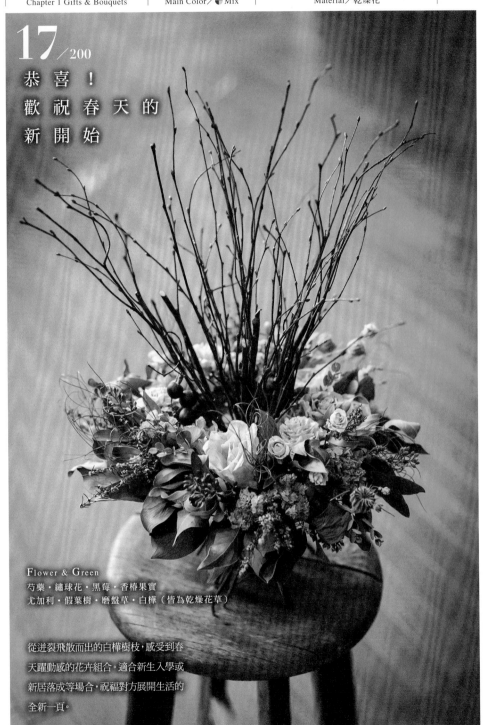

17／200

恭喜！
歡祝春天的
新開始

Flower & Green
芍藥・繡球花・黑莓・香椿果實
尤加利・假葉樹・磨盤草・白樺（皆為乾燥花草）

從迸裂飛散而出的白樺樹枝，感受到春
天躍動感的花卉組合。適合新生入學或
新居落成等場合，祝福對方展開生活的
全新一頁。

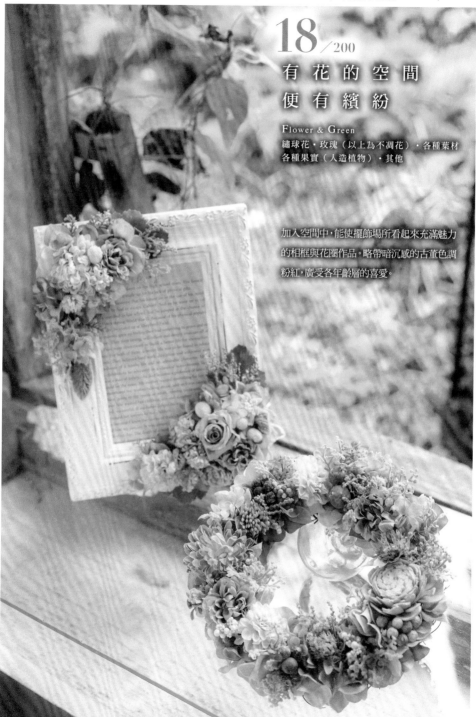

18/200

有 花 的 空 間
便 有 繽 紛

Flower & Green

繡球花・玫瑰（以上為不凋花）・各種葉材
各種果實（人造植物）・其他

加入空間中，能使擺飾場所看起來充滿魅力
的相框與花圈作品。略帶暗沉感的古董色調
粉紅，廣受各年齡層的喜愛。

製作／古川さやか　攝影／タケダトオル

19/200

綠意盎然的
現代風室內裝飾

Flower & Green
仙客來葉片・麗莎蕨・密葉鐵線蕨・羊耳石蠶
梔子花葉片・苔草（皆為不凋花材）

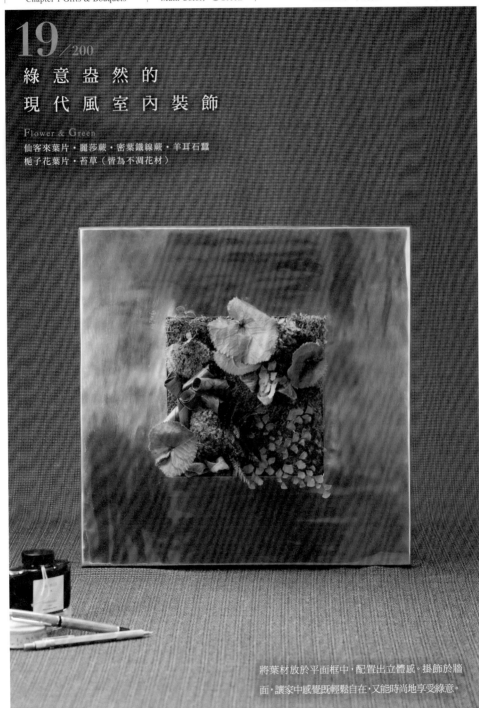

將葉材放於平面框中，配置出立體感。掛飾於牆
面，讓家中感覺既輕鬆自在，又能時尚地享受綠意。

製作／今野亮平　攝影／佐佐木智幸

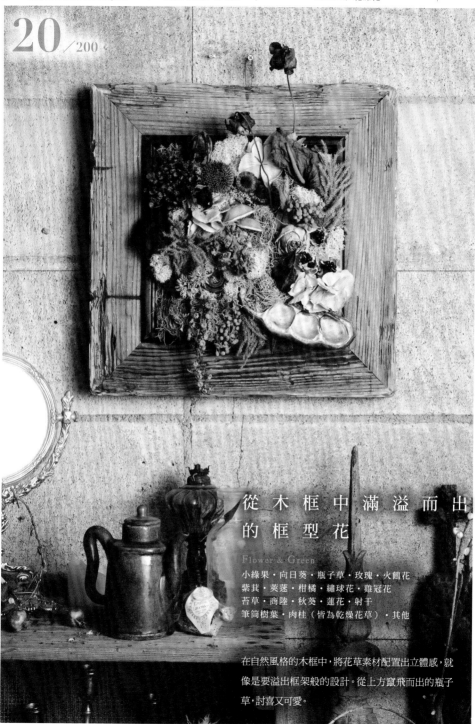

從木框中滿溢而出
的框型花

Flower & Green

小綠果・向日葵・瓶子草・玫瑰・火鶴花
紫芹・莢蒾・柑橘・繡球花・雞冠花
苔草・商陸・秋葵・蓮花・射干
筆筒樹葉・肉桂（皆為乾燥花草）・其他

在自然風格的木框中，將花草素材配置出立體感，就
像是要溢出框架般的設計。從上方竄飛而出的瓶子
草，討喜又可愛。

製作／高橋有希　攝影／三浦希衣子

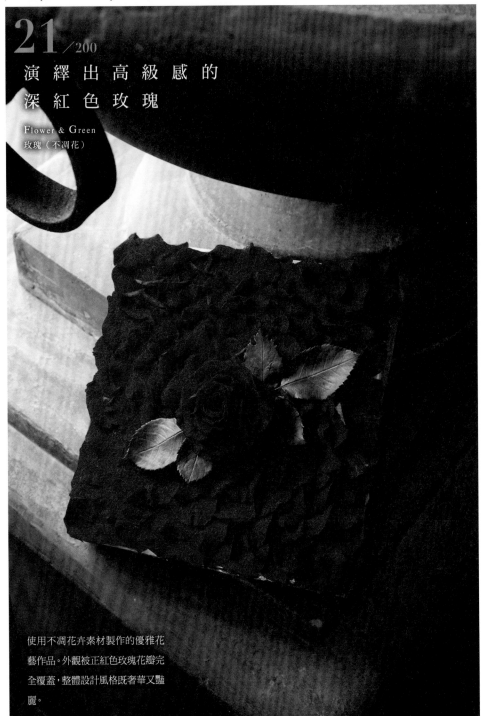

21/200
演繹出高級感的
深紅色玫瑰

Flower & Green
玫瑰（不凋花）

使用不凋花卉素材製作的優雅花
藝作品。外觀被正紅色玫瑰花瓣完
全覆蓋，整體設計風格既奢華又豔
麗。

 製作／Landscape 攝影／佐佐木智幸

22/200

描繪出粉紅色漸層色調

Flower & Green
玫瑰・大理花・蝶花石斛・康乃馨・假葉樹・胡椒果・海金沙
（以上皆為不凋花）・花楸葉・藤圈

運用藤圈作出立體的空間，再將花材封於其中以營造自然氛圍。藤圈與海金沙交纏，帶出生命力的躍動感。將
形狀與顏色皆有細微差別的粉紅花材，配置出高低差並作出疏密感，展現宛如鮮花般溫潤的配色。

23/200

運 用 苔 草 素 材
的 壁 飾

Flower & Green

苔草・滿天星・蕨類植物（以上皆為不凋花）・各種人造花・其他

將修剪成心型或袋型等各式不同形狀的花草素材固定成
型，與苔草接合後置於上漆的底座上。這是一款適合祝賀
新居落成的愉快贈禮。

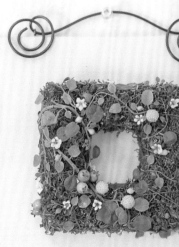

製作／佐野壽美　　攝影／TAKEDATOHRU

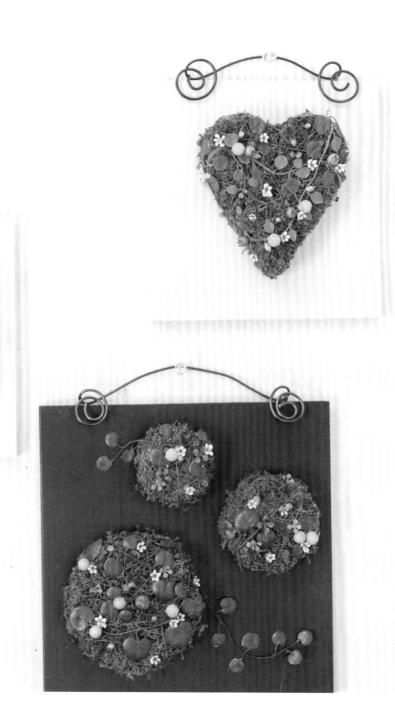

24 /200

活 化 資 材 特 性
並 展 現 原 創 性

Flower & Green
玫瑰・柊樹（以上皆為不凋花）・果實（人造果實）・嫩枝・其他

直接裝飾底盒兼作包裝材料的禮物。陳列展示時可以嫩枝壓住盒蓋輕微固定，
包裝時則只需將嫩枝拆掉蓋上即可。

製作／蛭田謙一郎　攝影／三浦希衣子

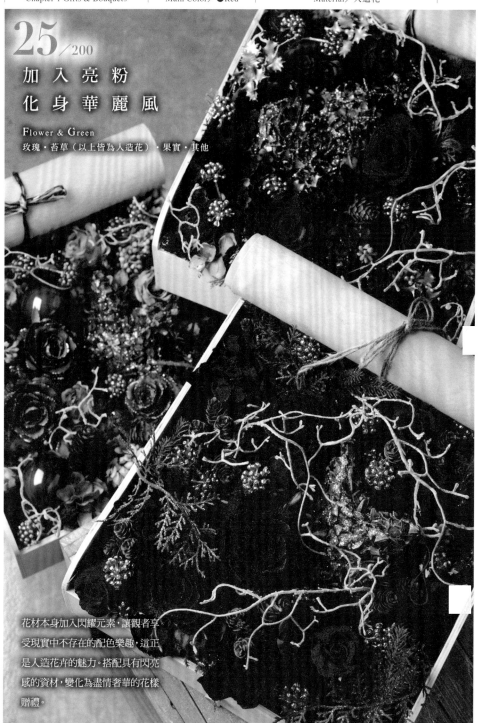

25/200

加入亮粉
化身華麗風

Flower & Green
玫瑰・苔草（以上皆為人造花）・果實・其他

花材本身加入閃耀元素，讓觀者享
受現實中不存在的配色樂趣，這正
是人造花卉的魅力。搭配具有閃亮
感的資材，變化為盡情奢華的花樣
贈禮。

26/200

能 量 寶 石 × 花

Flower & Green
繡球花（不凋花）

以「目眩神迷的好奇心」為
設計主題的禮物。選用的能
量寶石是紫水晶，螞蟻模型
與珠雞羽毛則是表現大自
然主題的物件。傳說紫水晶
具有「能避開不愉快戀情的
效果，適合當作戀愛守護之
用」，這樣的說法也讓紫水
晶充滿迷人魅力。

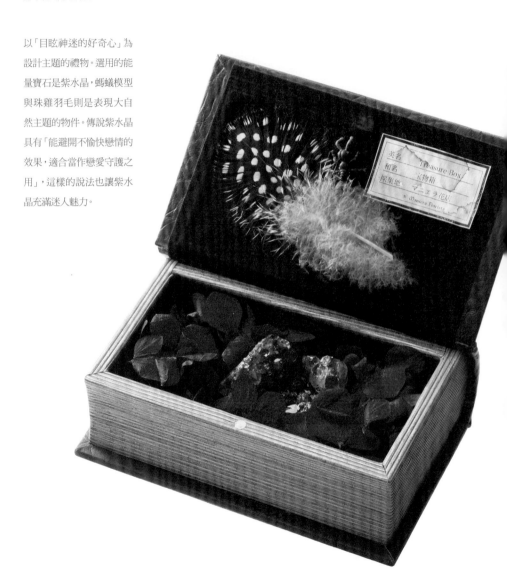

製作／大杉隆志　攝影／佐佐木智幸

27/200

柔和光芒 & 玫瑰
的 甜 點 花 禮

Flower & Green
玫瑰・繡球花（以上皆為不凋花）
歐丁香・英蓮・鈕鈕藤
（以上皆為人造花）

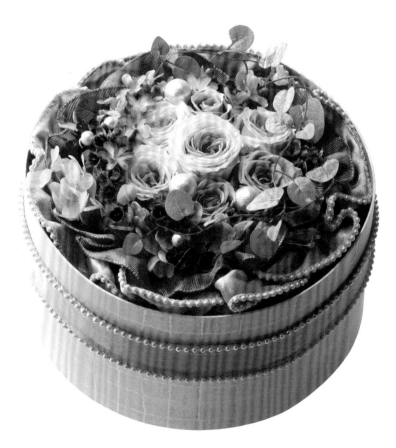

結合珍珠粉紅色禮盒、沙典緞帶蝴蝶結、棉珍珠等柔和映襯出花卉色調的
素材，而展現出光與色產生相乘效果，並變化為溫柔沉穩的淡色調花藝作
品。

製作／本村祐子（松村工芸）　攝影／佐佐木智幸

28 /200

傳達思念之情的
花禮盒

Flower & Green
玫瑰・繡球花・康乃馨
麥桿菊（皆為不凋花）

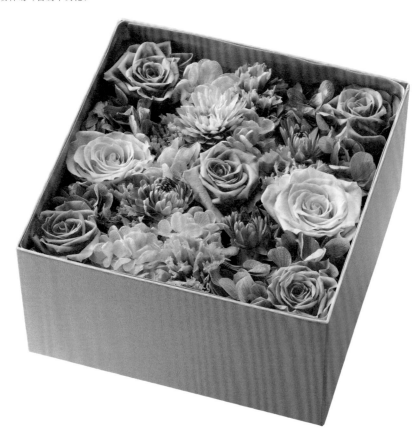

粉紅色玫瑰與紫色繡球花，粉色調的搭配營造出溫柔氣息，散發著甜
美浪漫氛圍的禮盒花藝詮釋了最美妙的那一刻。不僅顧及視覺面，在
封盒的時候也不要忘記注意花材擺放的高度，以避免碰撞損傷。

29/200

以 音 樂 &
花 卉 演 奏
求 婚 樂 曲

Flower & Green
玫瑰・繡球花
其他（皆為不凋花）

一打開宛如珠寶盒般精巧的小箱子，立刻流洩出令人沉靜的
音樂盒音樂，輕盈柔軟的玫瑰同時映入眼簾。可以選擇在玫
瑰花瓣間加入寫有個人留言的卡片，作為獻給最重要之人的
禮物。

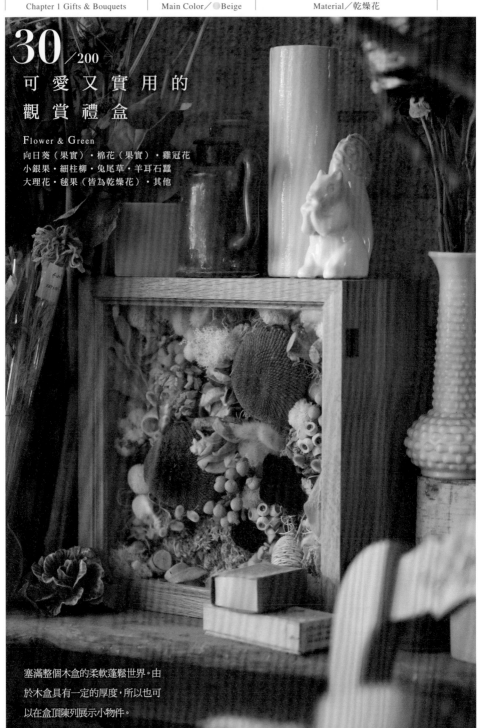

30/200
可愛又實用的
觀賞禮盒

Flower & Green
向日葵（果實）・棉花（果實）・雞冠花
小銀果・細柱柳・兔尾草・羊耳石蠶
大理花・毬果（皆為乾燥花）・其他

塞滿整個木盒的柔軟蓬鬆世界。由
於木盒具有一定的厚度，所以也可
以在盒頂陳列展示小物件。

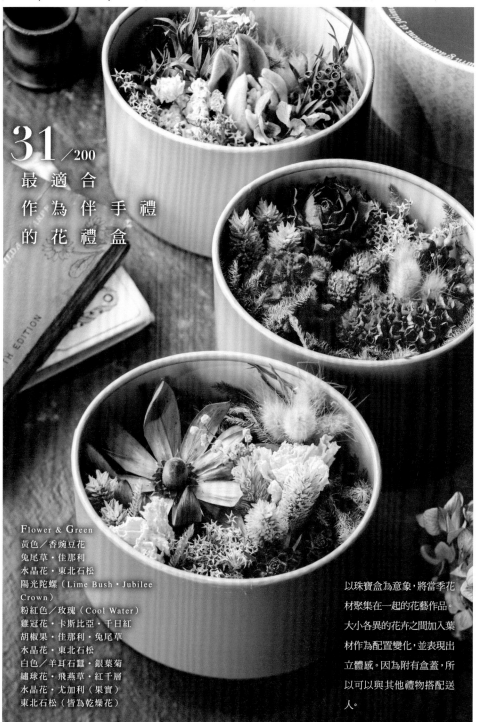

31／200

最適合
作為伴手禮
的花禮盒

Flower & Green
黃色／香豌豆花
兔尾草・佳那利
水晶花・東北石松
陽光陀螺（Lime Bush・Jubilee Crown）
粉紅色／玫瑰（Cool Water）
雞冠花・卡斯比亞・千日紅
胡椒果・佳那利・兔尾草
水晶花・東北石松
白色／羊耳石蠶・銀葉菊
繡球花・飛燕草・紅千層
水晶花・尤加利（果實）
東北石松（皆為乾燥花）

以珠寶盒為意象，將當季花材聚集在一起的花藝作品。大小各異的花卉之間加入葉材作為配置變化，並表現出立體感。因為附有盒蓋，所以可以與其他禮物搭配送人。

製作／佐藤惠　攝影／岡本修治

32／200

驚 喜 滿 點 的
包 裝 設 計

Flower & Green
繡球花・米香花・金合歡
多花桉・藍桉・小銀果
煙霧樹（皆為乾燥花）

將乾燥花材置於書本造型禮盒
的花藝作品。這個壓箱寶的包裝
技巧，也適合用在突顯配件或文
具等禮品的包裝。將盒子立起亦
可當作擺飾，是一款收到會感覺
開心訝異的驚喜之禮。

33／200

將目光投注於瓶中空間

Flower & Green

左／倒地鈴・牧草
右／厚葉石斑木・山苔（皆為乾燥花）

與其塞進各種不同配色的乾燥花材，不如慎選
素材，創造一個生意盎然的花藝空間。雖然只
是放入瓶中，卻能讓觀者有機會仔細觀察植物
細節。將置入其中的植物名稱，以英文書寫於
瓶身標籤。

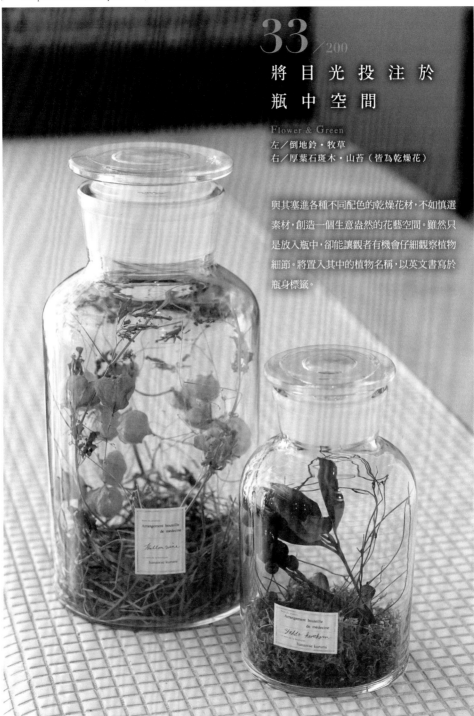

34／200
與容易乾燥化
的鮮花搭配

Flower & Green
稗草・滿天星・黑種草果實
小銀果・常春藤果
熊草（皆為乾燥花）
日本花柏・山防風

將乾燥後的熊草捲繞成型，製作
成田園風格花束。除了使用乾燥花
材，也可以與不易透水且容易乾燥
的鮮花素材搭配。

製作／Landscape　攝影／佐藤和惠

35／200

細密織就而成的
新娘捧花

Flower & Green
卡斯比亞・紅萩草・松蟲草
孔雀草・奧勒岡・藿香薊
兔足三葉草・勺藥・鐵線蓮
大秦・山防風・白頭翁
泡盛草・黑種草果實・玫瑰
唐棉・米香花・德國洋甘菊
（皆為乾燥花）

運用多種乾燥花材製作而成的新娘
捧花。仔細地以螺旋花腳方式組合
花莖成漂亮圓形，由於乾燥花有著
容易折損的缺點，因此光是要將這
些花材以螺旋式組合就是一件難
事。

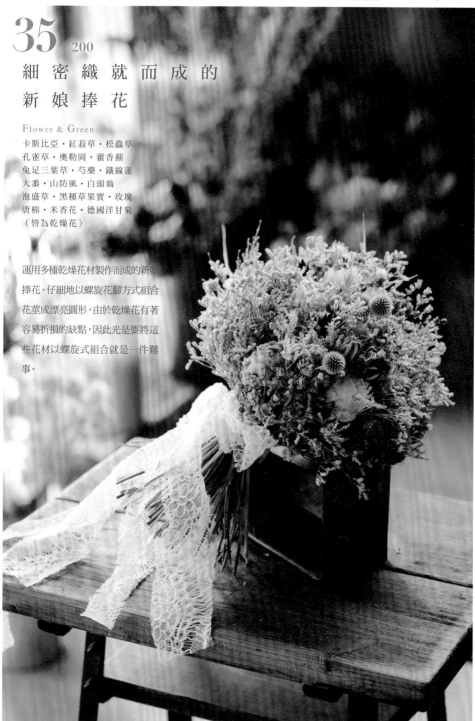

　　　　　　　　　　製作／さわださわこ　攝影／岡本修治

36/200

送 給 又 酷 又 有 個 性 的 他 & 她

Flower & Green
玫瑰・銀葉菊・繡球花・松蟲草・麻葉繡球（皆為乾燥花）

結合繡球花與紅色系玫瑰兩種花材，玫瑰的品種是安達
魯西亞。雖然是相當有個性的花卉，但製成乾燥花也很有
趣。帶著毛絨質感的銀葉菊作成乾燥花之後，其白色外觀
反而更加鮮明。

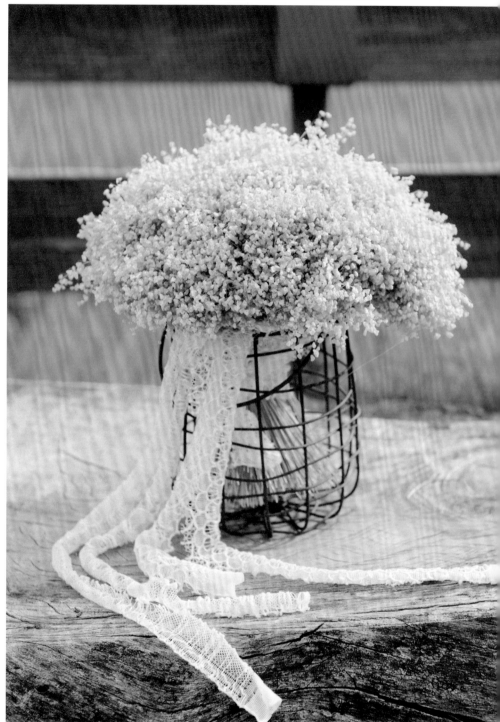

製作素材是
「雜草」？

Flower & Green
銀鱗草（乾燥花）

即使是被俗稱為「雜草」的植物也能夠
作成乾燥花材！圖中的作品是銀鱗草花
束。雖然是路邊常見的植物，但若要將
它當成乾燥花材使用，就要趁著外觀還
漂亮的時機去採收。因為製成乾燥花
材事前準備工作很辛苦，所以即使是雜
草，處理起來也需要花點功夫。

38 /200

人氣急速上升中！
花圈型捧花

Flower & Green

尤加利‧繡球花
（以上為不凋花）
迷迭香
卡斯比亞（藍色幻想曲）
薰衣草‧白芨‧煙霧樹
米香花‧繡線
紫莖澤蘭‧藤蔓
（以上為乾燥花）

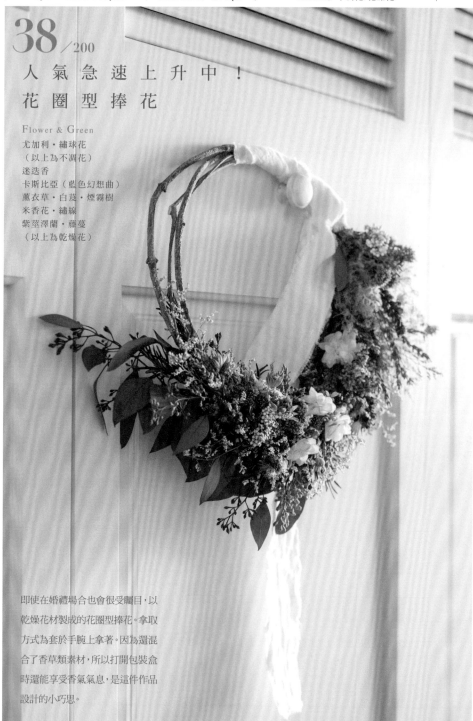

即使在婚禮場合也會很受矚目，以
乾燥花材製成的花圈型捧花。拿取
方式為套於手腕上拿著。因為還混
合了香草類素材，所以打開包裝盒
時還能享受香氣氣息，是這件作品
設計的小巧思。

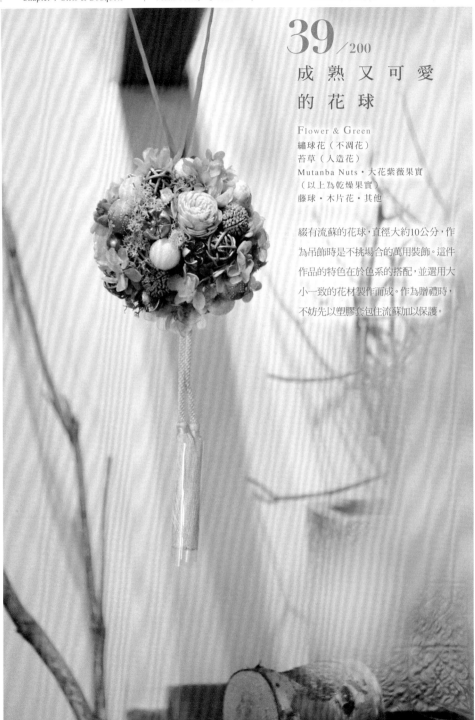

39/200
成 熟 又 可 愛
的 花 球

Flower & Green
繡球花（不凋花）
苔草（人造花）
Mutanba Nuts・大花紫薇果實
（以上為乾燥果實）
藤球・木片花・其他

綴有流蘇的花球，直徑大約10公分，作
為吊飾時是不挑場合的萬用裝飾。這件
作品的特色在於色系的搭配，並選用大
小一致的花材製作而成。作為贈禮時，
不妨先以塑膠套包住流蘇加以保護。

製作／島田佳代　攝影／川瀨典子

40／200

以扇子為基底
輕盈且便於手持的
和服用捧花

Flower & Green
玫瑰・嘉德麗雅蘭・晚香玉
（以上為不凋花）・闊葉武竹
蘆筍草・歐丁香（以上為人造花）

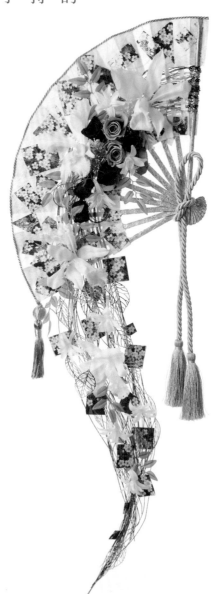

和服用的婚禮捧花。素面扇子
表面貼上千代紙，再穿上水引
繩結作為捧花底座的創意，將
作品的裝飾性與日式氛圍更加
提升。若能配合和服花色改變
千代紙的顏色與花紋，即可有
無限的擴展變化。

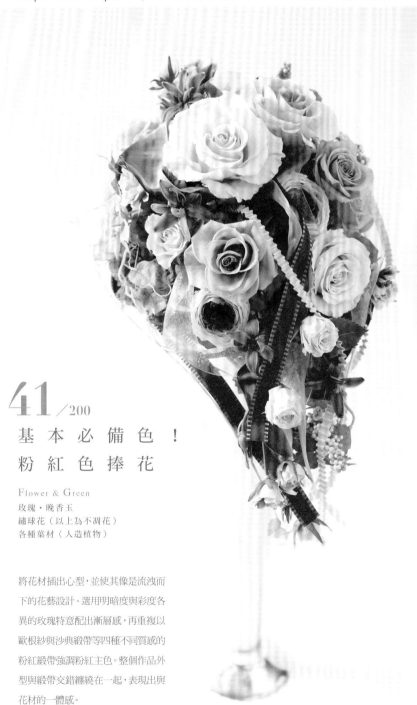

41/200

基 本 必 備 色 !
粉 紅 色 捧 花

Flower & Green
玫瑰・晚香玉
繡球花（以上為不凋花）
各種葉材（人造植物）

將花材插出心型，並使其像是流洩而
下的花藝設計。選用明暗度與彩度各
異的玫瑰特意配出漸層感，再重複以
歐根紗與沙典緞帶等四種不同質感的
粉紅緞帶強調粉紅主色。整個作品外
型與緞帶交錯纏繞在一起，表現出與
花材的一體感。

42/200

人氣款迎送之禮

Flower & Green
繡球花（乾燥花）

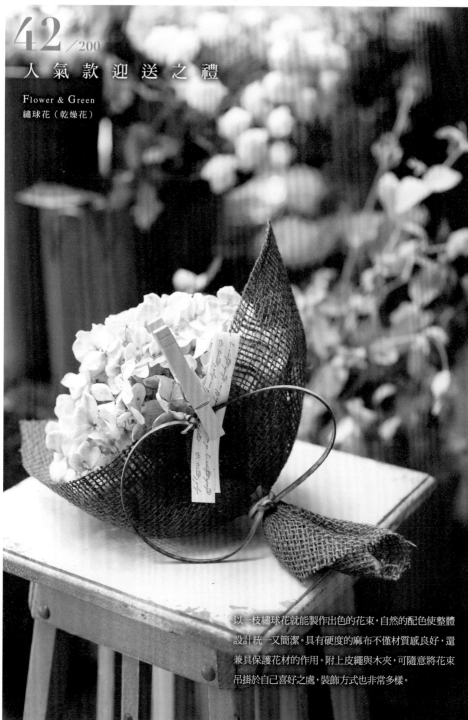

以一枝繡球花就能製作出色的花束，自然的配色使整體
設計統一又簡潔。具有硬度的麻布不僅材質感良好，還
兼具保護花材的作用。附上皮繩與木夾，可隨意將花束
吊掛於自己喜好之處，裝飾方式也非常多樣。

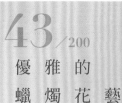

43/200

優雅的
蠟燭花藝

Flower & Green

白頭翁・歐丁香・葡萄風信子
三色堇・繡球花・四季樒
孔雀草（皆為人造花）

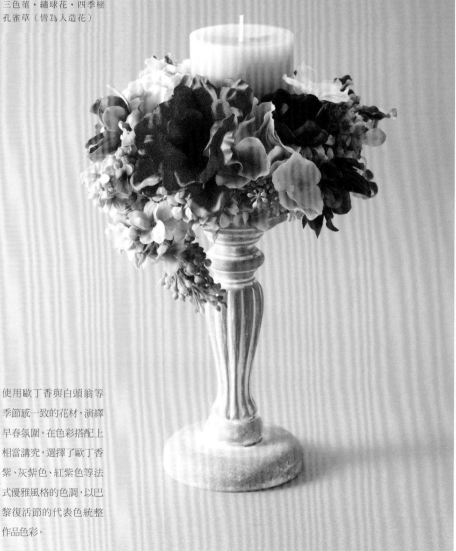

使用歐丁香與白頭翁等
季節感一致的花材，演繹
早春氛圍。在色彩搭配上
相當講究，選擇了歐丁香
紫、灰紫色、紅紫色等法
式優雅風格的色調，以巴
黎復活節的代表色統整
作品色彩。

44/200

Colorful
色 彩 繽 紛 ！

Flower & Green
雛菊・鈕釦菊
臨花
羽毛草（皆為乾燥花）

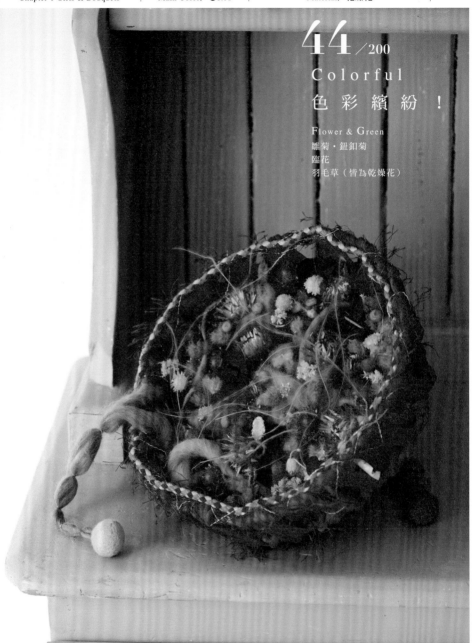

以適合個性女孩的花束為意象，運用豐富的明亮色系，完成這樣一件活力四射的花藝作品。作為花束底座的架構部分，是以毛線與羊毛球等材料製作而成。

製作／浜川典利　攝影／三浦希衣子

45/200

六 月 新 娘

Flower & Green

百香果花・繡球花・玫瑰
紫羅蘭（皆為人造花）

成熟可愛的提包式捧花，
使用了百香果花、繡球花
等人造花材。配合簡約風
洋裝禮服而輕柔搖曳的
百香果花，將新娘襯托得
更加美麗。

46/200

聖誕玫瑰花束

Flower & Green

各種玫瑰・常春藤
聖誕玫瑰（皆為人造花）

近年人造花材的製作品質非
常好，甚至常常令人分不清是
人造還是真花。為了活化這樣
幾可亂真的質感，不需要過度
作出造型，只要將花材成束固
定，便可完成散發自然氣息的
作品，最後再配上蕾絲裝飾。

製作／志村美妻　攝影／三浦希衣子

67/200

於大自然中
舉行的婚禮

Flower & Green

銀葉桉・班克木
澳洲米香・澳洲茶樹
刺山柑（皆為不凋花）

小型花與外型大膽狂放的班克木組
合而成的花束，素材全部都是來自
於澳洲的不凋花。色澤偏灰暗的銀
葉桉葉表現出野性，且不過於可愛的
氣息。由於各花材的尺寸大小差異很
大，在組合時必須一邊仔細抓住視覺
均衡感，一邊作出漂亮的圓形。

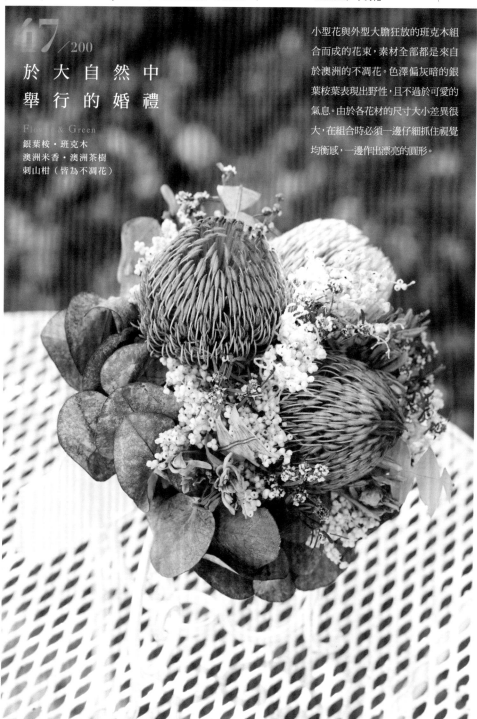

製作／北原みどり　攝影／三浦希衣子

48/200

享 受 不 協 調 樂 趣 的 花 束

Flower & Green

蝴蝶蘭・聖誕玫瑰・松蟲草・Manzanita樹枝
鹿角蕨（皆為人造花草）

混融和洋風格，予人奇異印象的花束，
主題為「異變」。將花材以束線帶固
定住幾個地方，因為是人造花素材，
所以比起使用緞帶會更加牢靠。最
後以拉菲草隱藏收尾部分，如果再
以布料包捲就變成一件出色的禮物。

（右）

製作／梶尾美幸　攝影／三浦希衣子

49/200

以 Something Blue
表 現 永 遠 的 幸 福

Flower & Green

大理花・白芨・繡球花・矢車菊
火鶴花・松蟲草（皆為人造花）

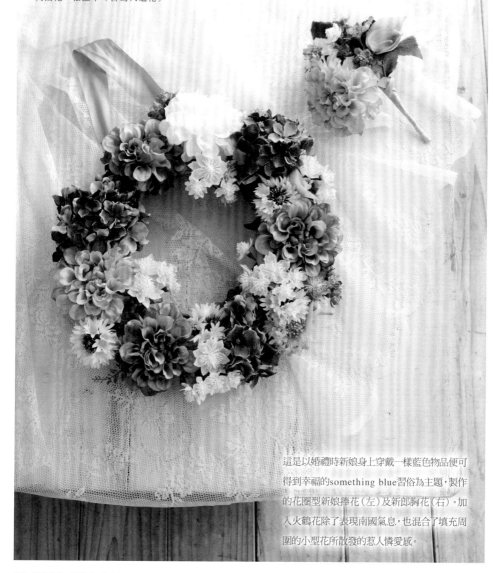

這是以婚禮時新娘身上穿戴一樣藍色物品便可
得到幸福的something blue習俗為主題，製作
的花圈型新娘捧花（左）及新郎胸花（右）。加
入火鶴花除了表現南國氣息，也混合了填充周
圍的小型花所散發的惹人憐愛感。

豔 麗 的 大 朵 重 瓣 組 合 花

Flower & Material
玫瑰・菊花・雞冠花・銀葉植物（以上為不凋花）・蓮花
胡椒果（以上為乾燥花）・秋海棠（人造花）・鐵絲

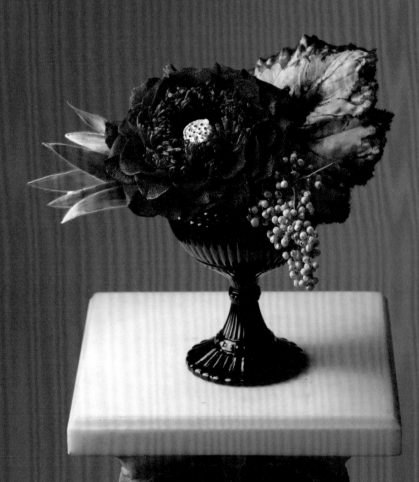

一朵充滿視覺衝擊的大型原創花
卉，是利用羽狀排列與彎曲纏繞技
巧製作而成的作品。加入亮粉的葡
萄酒色玫瑰花瓣，給人非常華麗的
印象，整體的花卉配置，很適合想
呈現高質感的空間。

How To Make

1 以#26的鐵絲纏繞於蓮蓬尾端。

2 在步驟①的周圍圍繞一圈已拆解的雞冠花，並黏貼固定。

3 將菊花花瓣作成羽毛束狀。花瓣排列不能凌亂，以鐵絲仔細確實地束好。兩朵菊花即可作出許多小束。由於菊花瓣較為柔軟，所以使用#28鐵絲。

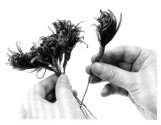

4 將羽毛束狀的菊花束圍繞於步驟②的周圍。

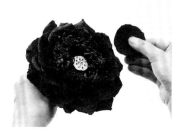

5 只取玫瑰花瓣，再將花瓣沿著步驟④的周圍，層疊圍繞並黏貼固定。

Point

◆雖然羽狀排列是很費工的技法，但能將高單價的不凋花分成小分量使用以降低成本，同時還可長時間擺飾，所以CP值很高。

◆菊花與蓮蓬之間所放入的雞冠花顏色，能襯托蓮蓬的金屬色調，使其更為明確地突顯出來。

閃耀的成熟風聖誕花飾

Flower & Material
菊花（不凋花）・緞帶・小鏡球吊飾・鐵絲

以深紅色乒乓菊為主角，並降低用色數來展現沉穩與華麗。再加入聖誕節氣氛的閃亮小鏡球吊飾增添閃耀效果。鏡球吊飾的銀色與緞帶花紋相互連結，帶出整個作品的統一感。

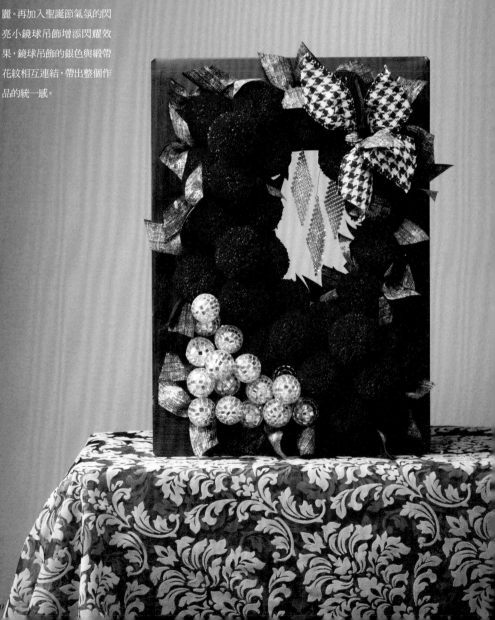

How To Make

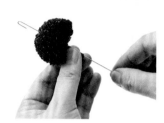
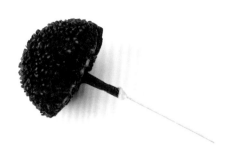

1　以鐵絲由下而上穿過花莖後，鐵絲前端彎摺成鉤型。接著下拉插入的鐵絲鉤，完成菊花的花莖加工作業。注意不要讓花瓣間的鐵絲露出。

2　所有的菊花皆以相同方式加工後備用。配置花材決定造型後插入裝飾框中。將花作出高低層次，使其具有立體感。內側部分也不要忘記。

3　將前端塗上熱熔膠的鐵絲插入小鏡球吊飾作為插針，之後插於裝飾框中。以分類配置的想法將小鏡球全部放於裝飾框左下方，帶出存在感。

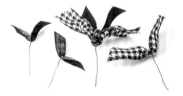

4　將緞帶扭轉作出造型，再將加工後的緞帶理插於花材與裝飾框間的縫隙。最後加上掛飾即完成。

Point

不使用熱熔膠黏貼處理花莖的鐵絲加工，在聖誕節過後，就還能將這些材料拆解並重複使用，可說是非常經濟又環保。

毛茸茸的葉子是主角！

Flower & Material
野牡丹葉片（不凋花）・果實（人造果實）・鐵絲

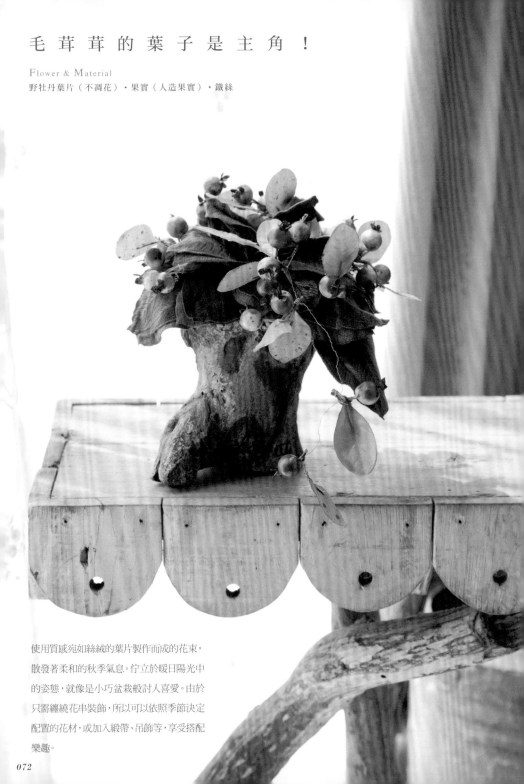

使用質感宛如絲絨的葉片製作而成的花束，
散發著柔和的秋季氣息。佇立於暖日陽光中
的姿態，就像是小巧盆栽般討人喜愛。由於
只需纏繞花串裝飾，所以可以依照季節決定
配置的花材，或加入緞帶、吊飾等，享受搭配
樂趣。

How To Make

1 以髮針法將鐵絲繞於野牡丹葉片上固定。使用#26鐵絲。因為鐵絲較為細軟，不可過度出力以免鐵絲斷裂。

2 為了隱藏加工的鐵絲，取相同的一片葉子重疊於背面，並以熱熔膠黏貼固定。可稍微錯開兩片葉子，露出一點正反面的色差，營造出層次感。

3 分切處理人造果實，並加上鐵絲作成花串備用。

4 將步驟②的葉子收成一束，貼上膠帶固定。這次使用32片的野牡丹葉片。

5 將人造果實花串纏繞於步驟④的葉片花束上。

6 放入盆器後即完成。

Point

因為不凋葉片不易定型且缺乏彈性，所以需將鐵絲加在比平常略高的位置作為支撐。這樣一來，連葉片尖端的形狀也能保持得很漂亮。

柔和輕盈的冬季婚禮

Flower & Material
玫瑰・帶果實的常春藤・羊耳石蠶（以上為不凋花）
鈕釦藤（人造花）・珍珠・鐵絲

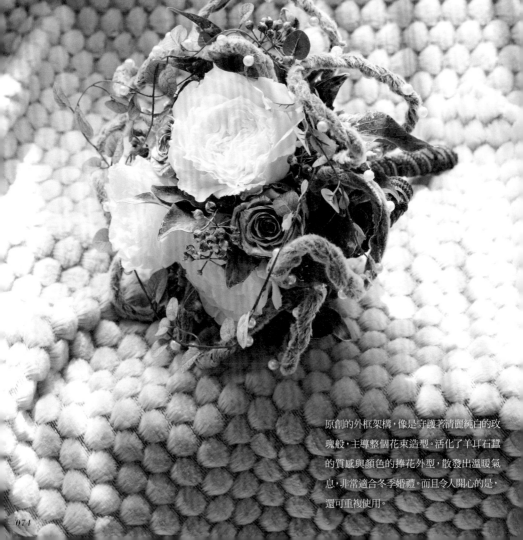

原創的外框架構，像是守護著清麗純白的玫瑰般，主導整個花束造型。活化了羊耳石蠶的質感與顏色的捧花外型，散發出溫暖氣息，非常適合冬季婚禮。而且令人開心的是，還可重複使用。

How To Make

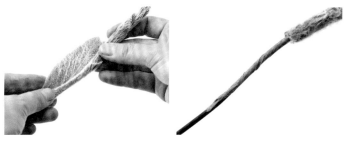

1 將鋁線以熱熔膠黏貼於羊耳石蠶。除了要作為手持的部分之外，其餘全部都仔細地重疊包覆並黏貼固定，以隱藏鋁線。最好使用花藝膠帶包覆鋁線。依此作法製作7支。

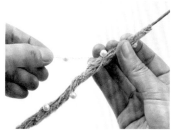

2 將鐵絲串入珍珠，捲附於步驟①的葉片上。可以使鐵絲更緊密固定羊耳石蠶葉片，同時具有裝飾效果。

3 將步驟②捲成環形，並以花藝膠帶黏貼固定。7支皆以相同方式完成。

4 將步驟③收成一束，再以花藝膠帶固定。環形部分可隨意彎曲成自己喜愛的造型。

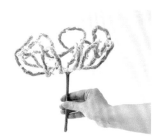

5 這樣便完成一個兼具架構效果與原創性的設計。

Point

這是與鮮花有相同質感的不凋羊耳石蠶才可以作到的設計。羊耳石蠶葉片的柔軟絨毛所造成的陰影，包覆了各個花材的暖意與溫柔。鋁線與羊耳石蠶構成的立體造型，也顯現出趣味動感。花束的手持部分若纏繞緞帶裝飾，會更加美麗。

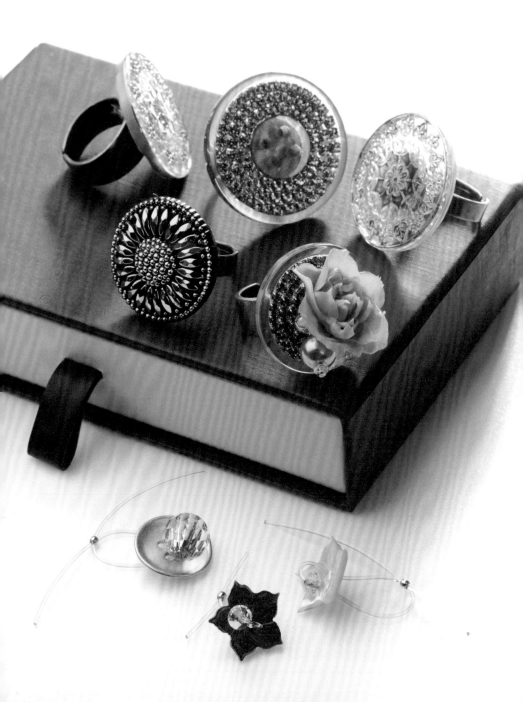

50–83/200

第 2 章　使 用 & 配 戴

配 件 & 飾 品

「想擁有專屬自己的花朵飾物」、「想在身上配戴原創性設計的飾品」……只要運用異素材花卉，對於這些要求可說是相當簡單。與鮮花不同，異素材花卉不需澆水，適用所有的設計想法且創作範圍廣泛。不管是用來當作增添日常使用物品可愛感的裝飾，還是胸花或項鍊、髮飾等點綴身上的飾品，這些以花為主題的作品，只要戴在身上，好像就能獲取花朵的能量……本章將介紹多款設計，足以使每一天都散發出令人興奮的耀眼光芒。

50／200

玫瑰造型的
包袋掛鉤

Flower & Green
玫瑰（不凋花）

此玫瑰包袋掛鉤最適合用於婚
禮會場或店舖等需要物品便於
帶著移動的場合。由於兼具室內
裝飾功能，所以也能使場地展現
華麗感。折疊收納後還能當作裝
飾。

BARNEYS
NEW YORK

　　　　　製作／中川禎子　攝影／佐々木智幸

51/200

花俏活潑的
各式文具

Flower & Green

玫瑰（不凋花）・松果

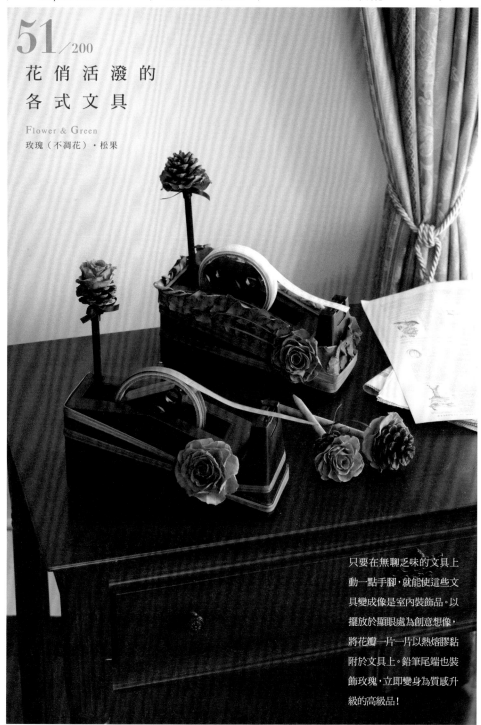

只要在無聊乏味的文具上
動一點手腳，就能使這些文
具變成像是室內裝飾品。以
擺放於顯眼處為創意想像，
將花瓣一片一片以熱熔膠黏
附於文具上。鉛筆尾端也裝
飾玫瑰，立即變身為質感升
級的高級品！

52/200

甜點風花藝
＆珠寶裝飾框

Flower & Green

薑荷花・馬醉木・銀荷葉・玫瑰・繡球花
其他（皆為不凋花）

右邊的糖果造型設計，使用了捲繞著毛茸茸毛線的鐵絲作為底座。因為可以插放糖果點心，所以連髮廊等店家也可用來當作擺設兼作糖果盤，深具活用性。左邊則是利用緞帶與其他材料裝飾而成的可愛珠寶掛框。

　　　　　　　　　　　　　　　　製作／中川禎子　攝影／佐々木智幸

53/200

緞帶&花の
輕柔風留言夾

Flower & Green
玫瑰・繡球花・其他（皆為人造花）

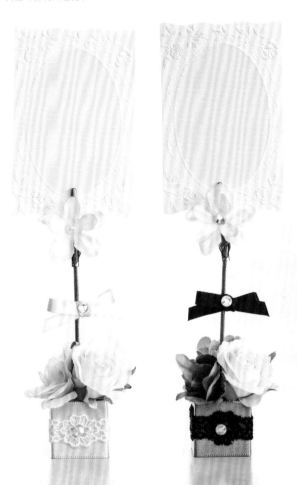

動手改造從量販店購得的木製留言夾。以配合寬度的緞帶捲繞包覆木製底座並以熱熔膠固定，再裝飾一條蕾絲緞帶。以玫瑰等高度較低的花材綴於夾子底部，夾子部分則加工貼上像繡球花這類的平面型花瓣。

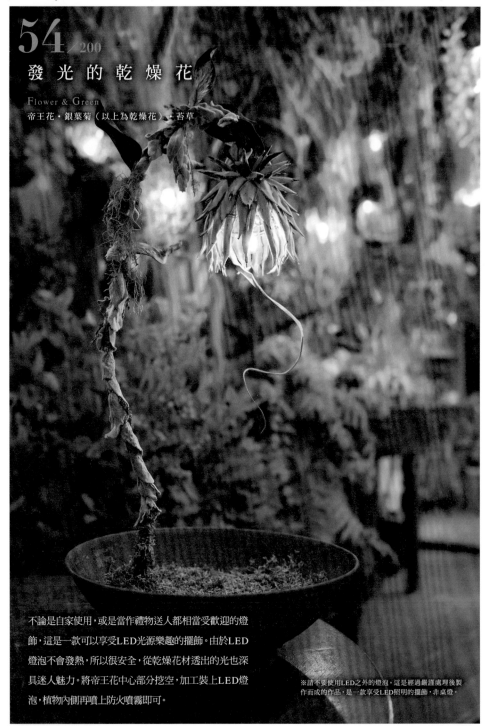

54／200
發光的乾燥花

Flower & Green
帝王花・銀葉菊（以上為乾燥花）、苔草

不論是自家使用，或是當作禮物送人都相當受歡迎的燈飾，這是一款可以享受LED光源樂趣的擺飾。由於LED燈泡不會發熱，所以很安全，從乾燥花材透出的光也深具迷人魅力。將帝王花中心部分挖空，加工裝上LED燈泡，植物內側再噴上防火噴霧即可。

※請不要使用LED之外的燈泡。這是經過嚴謹處理後製作而成的作品，是一款享受LED照明的擺飾，非桌燈。

製作／猪又俊介　攝影／德田悟

55/200

取代新郎胸花的
龜型胸飾

Flower & Green
古代米的稻穗・朱蕉（皆為乾燥花草）

以帶有祝賀意象的烏龜造型為主題的男性用胸飾，製作創意來自正月期間掛於玄關的裝飾物。以12條切成帶狀的紅黑色朱蕉作出烏龜造型，再以同樣紅黑色的古代米稻穗裝飾於下方，展現出高質感。綴上紅白色水引繩結，增添祝賀的氛圍。

56/200
散發純真氣息的
大朵胸花

Flower & Green

玫瑰・繡球花・大理花・其他
（皆為人造花）

將厚不織布裁成長方形，以此作為底座，再於
布面上黏貼花材製作成胸花。在象牙白、米白、
純白等清純的白色系層次中，加上淡綠色繡球
花材，營造出柔和的色彩反差。

　　製作／中川憲加　攝影／佐々木智幸

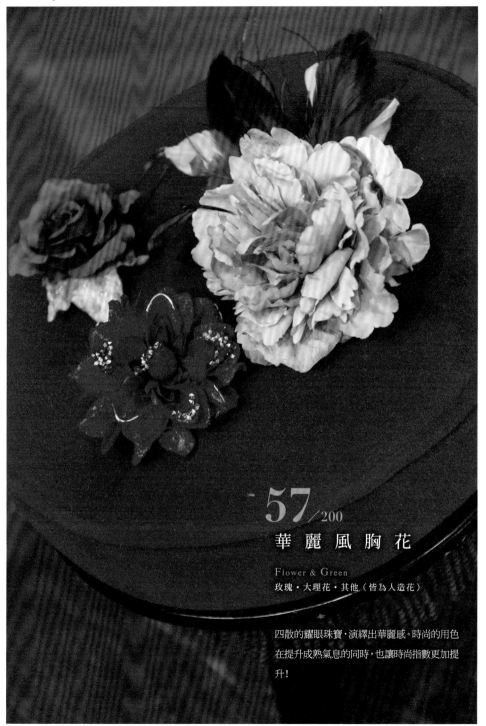

57/200

華 麗 風 胸 花

Flower & Green
玫瑰・大理花・其他（皆為人造花）

四散的耀眼珠寶，演繹出華麗感。時尚的用色
在提升成熟氣息的同時，也讓時尚指數更加提
升！

58/200

以 立 體 的 緞 帶 製 作

Flower & Green

玫瑰（不凋花）

將緞帶與裁剪過的布條，以玫瑰花飾的製作訣竅完成一件頭飾作品。重疊組合的緞帶皺褶與形式既華麗又時尚，很適合搭配設計風格突出的禮服或和服。深具衝擊性效果的用色，與閃耀著極光色彩的塑膠緞帶，堪稱是最佳組合。

How To Make

1　取一定間隔的距離將緞帶抓褶重疊，並以縫線固定。依照這個方式作出多個後再縫於底座上。在此是將裁剪成細長條狀的布作為緞帶使用，而選用質感各異的材料也很有趣。

2　將一朵玫瑰拆解花瓣後，加工製作鐵絲花莖。塑膠緞帶也裁成需要的長度之後加上鐵絲。

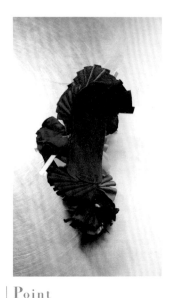

Point

作品背面的樣子。底座是使用在手工藝店購得的頭飾用零件，加工縫上緞帶製作而成。

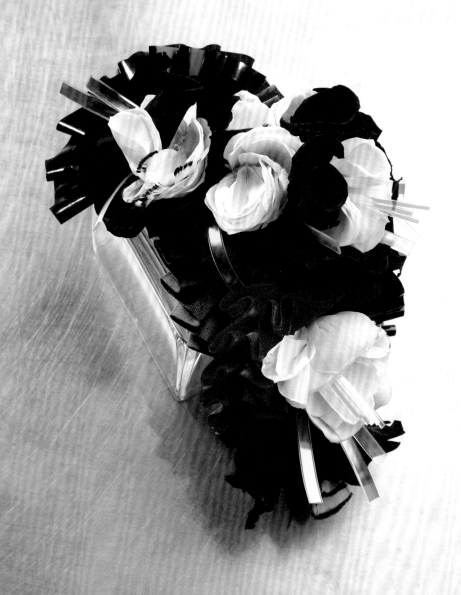

59/200
適合派對的
超百搭髮飾

Flower & Green
繡球花（不凋花）
烏桕‧雛菊（以上為乾燥花）

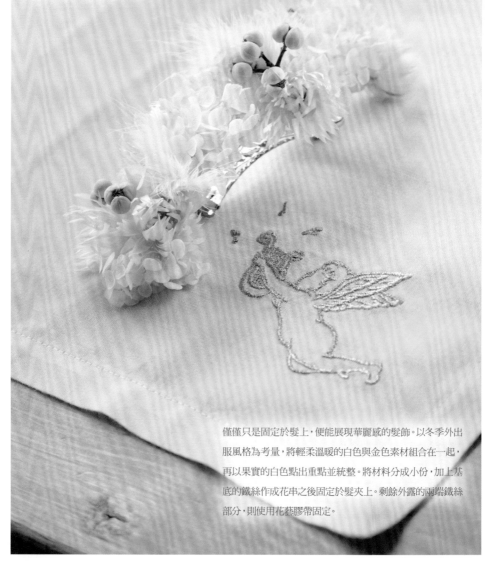

僅僅只是固定於髮上，便能展現華麗感的髮飾。以冬季外出服風格為考量，將輕柔溫暖的白色與金色素材組合在一起，再以果實的白色點出重點並統整。將材料分成小份，加上基底的鐵絲作成花串之後固定於髮夾上。剩餘外露的兩端鐵絲部分，則使用花藝膠帶固定。

製作／深澤佳子　攝影／佐々木智幸

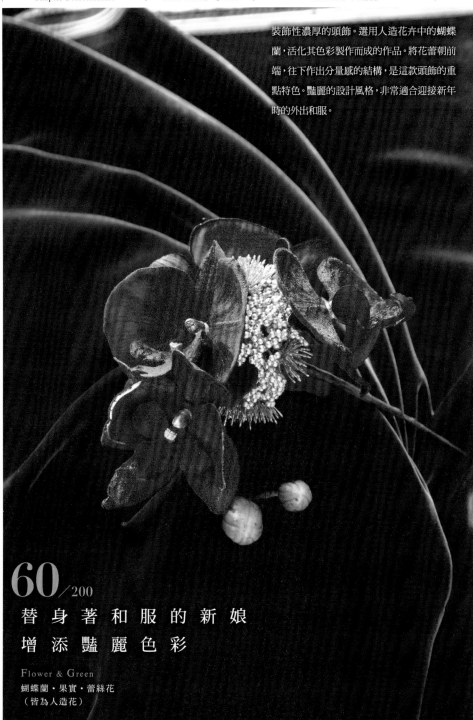

裝飾性濃厚的頭飾。選用人造花卉中的蝴蝶蘭，活化其色彩製作而成的作品。將花蕾朝前端，往下作出分量感的結構，是這款頭飾的重點特色。豔麗的設計風格，非常適合迎接新年時的外出和服。

60/200
替身著和服的新娘
增添豔麗色彩

Flower & Green
蝴蝶蘭・果實・蕾絲花
（皆為人造花）

61 /200

眾人視線的焦點！
乾燥花蝴蝶領結

Flower & Green
星辰花・滿天星・一串紅・小木棉
蒲葦（皆為乾燥花）

將乾燥花材作成小束後，組合而成的蝴蝶領結。不對稱的結構，賦予作品變化。因為使用寶石或串珠會過於女性化，所以改以彩色亮片令領結有著宛如飾品般的閃耀光芒。在派對或婚禮場合，可搭配棉質襯衫等略偏休閒的穿著風格。

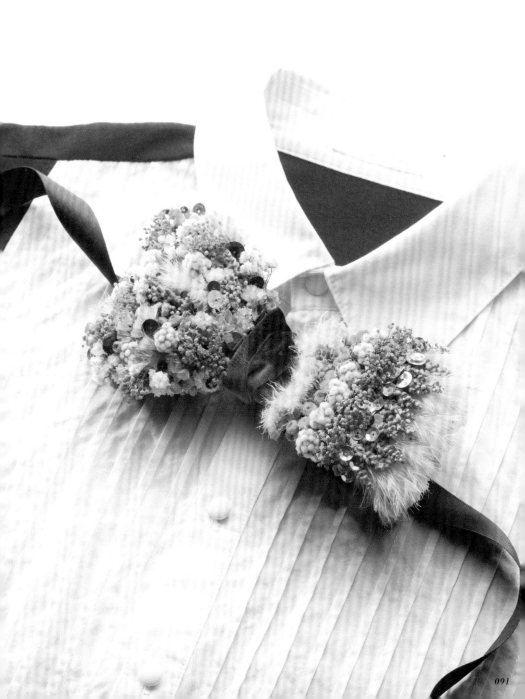

62/200

華 麗 優 雅 的
晚 宴 包 & 領 飾

Flower & Green
玫瑰（人造花）

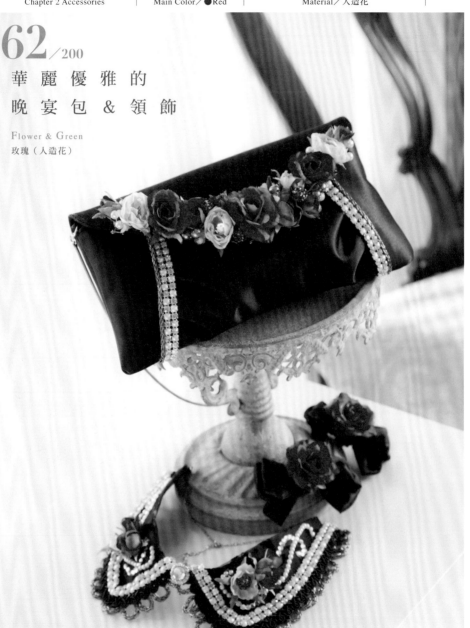

單一黑色的簡約風晚宴包上，貼附紅色及粉紅的迷你玫瑰與寶石緞帶、金屬色緞帶等裝飾。花材間並點綴珍珠
與水晶珠飾，增添閃耀光芒。假領飾是將不織布裁剪成領子形狀後，貼上歐根紗作為底座，再貼上與包包相同
的裝飾材料，配成一套。

63/200

自 然 可 愛 的
冬 日 造 型

Flower & Green
地衣・苔草・繡球花（皆為不凋花）

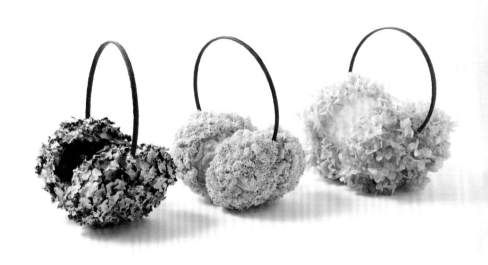

享受苔蘚植物獨特古舊時尚質感的防寒耳罩。在市售的仿皮草耳罩上以熱熔膠黏貼苔草與花卉素材，完成風格嶄新的設計作品。散步約會或輕健行活動時著用，可增添熱鬧氣氛。左起分別為地衣、冰島苔草、繡球花。

充滿休閒氣息的樣式，是一款男女皆適合的中性風格配件。

製作／中口昌子　攝影／三浦希衣子

以乾燥花材營造溫柔輕盈感

Flower & Green

繡球花（不凋花）・羊耳石蠶・千日紅・山防風・白胡椒果
松蘿・煙霧樹（以上為乾燥花）・其他

古董風的花圈手環。緩緩褪色般的溫柔花色，是乾燥花才有的魅力。配戴起來輕盈無壓力，也是讓人喜歡的優點。毛絨質感的羊耳石蠶、輕盈舞動的松蘿、隨風飄動的歐根紗緞帶……由這些素材所構成，輕微激起少女心的花圈手環，不論是婚禮或想稍微裝扮一下時，都非常適用。

How To Make

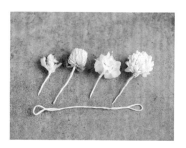

1　將花材背面捲上鐵絲，一朵作成一支，完成後備
用。推薦選用細型#26鐵絲，花芯部分則選擇#24
粗型鐵絲，並將兩端各作出環形後固定備用。

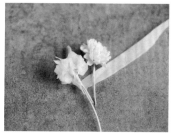

2　將花朵逐一捲附固定於鐵絲上，相互錯開配置，
營造出立體感。全部往相同方向加入，會比較好
作業。

3　所有的花朵都捲附於鐵絲之後，再將兩端的環形
部分以緞帶接合在一起。最後再於表面繞上松蘿
即完成。佩戴時將緞帶打結，會使其順著手腕而
下。

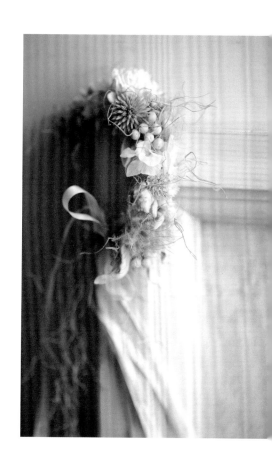

65/200

充滿懷舊的
迷人魅力

Flower & Green
繡球花（乾燥花）

在有機素材的柔和服裝風格中，加入不過於花俏
也不無聊乏味的繡球花飾品，能增添楚楚可憐的
色彩。這件飾品不僅是鍊墜，也能當作頭飾，大
玩各種搭配。將仔細束起作出造型的繡球花材，
以鐵絲固定在木製茶壺墊上，由於可隨著穿戴部
分的平面或曲面作調整，因此讓佩戴者自由發揮
創意樂趣，也是一大優點。

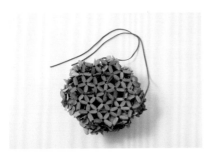

飾品的背面。因為是由小小的木塊組合而成的茶壺墊，所
以與繡球花也很契合。善用木塊間的空間，在此使用鐵絲
固定花材。

　　　製作／中口昌子　攝影／三浦希衣子

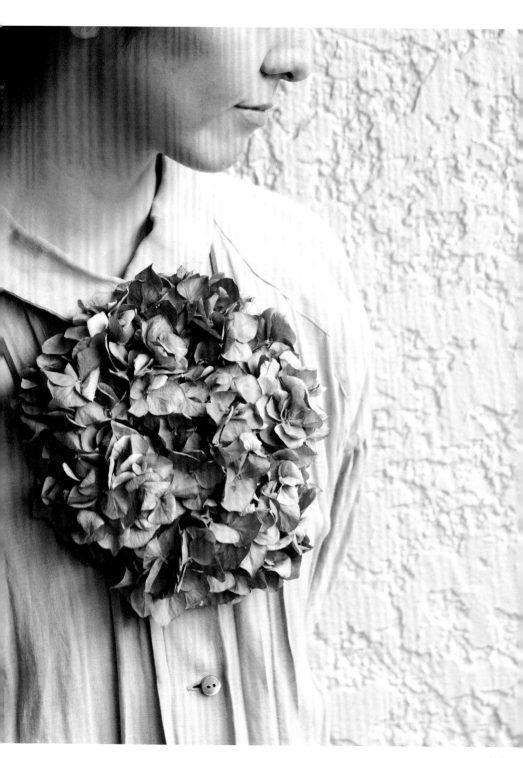

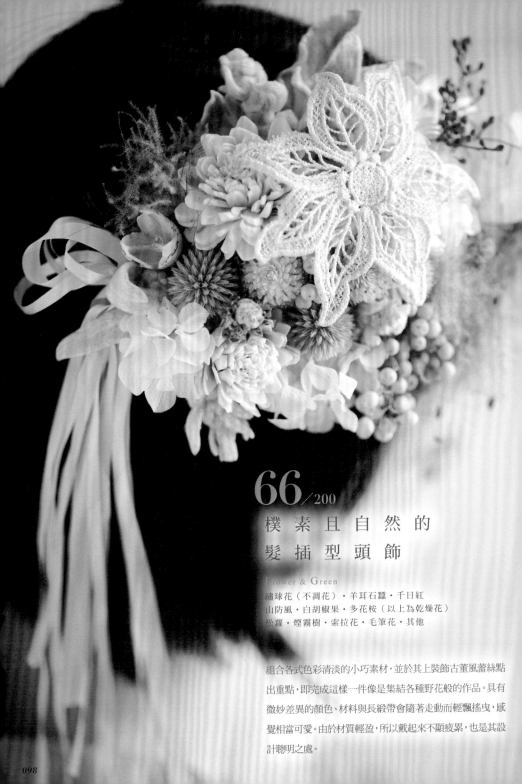

66/200

樸素且自然的
髮插型頭飾

Flower & Green

繡球花（不凋花）・羊耳石蠶・千日紅
山防風・白胡椒果・多花桉（以上為乾燥花）
松蘿・煙霧樹・索拉花・毛筆花・其他

組合各式色彩清淡的小巧素材，並於其上裝飾古董風蕾絲點
出重點，即完成這樣一件像是集結各種野花般的作品。具有
微妙差異的顏色、材料與長緞帶會隨著走動而輕飄搖曳，感
覺相當可愛。由於材質輕盈，所以戴起來不顯疲累，也是其設
計聰明之處。

Point 1

在手工藝材料店購得的市售頭飾底座與髮插。頭飾底座有各種尺寸，樣式從平面到立體都有，直接用於製作有些乏味無趣，所以不妨以自己喜愛的布料包覆隱藏。

Point 2

這次使用的是立體樣式頭飾底座，只要將花卉素材以熱熔膠貼附於已經包覆隱藏的底座上即可。髮插部分則以針線縫於底座內側固定。

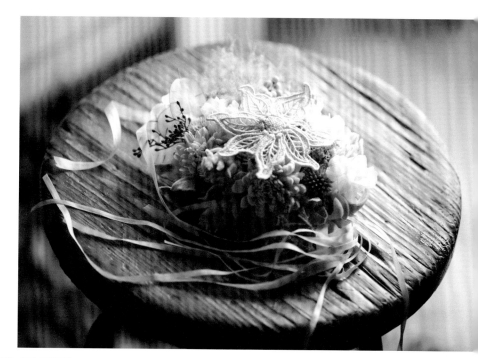

67/200

Esprit de Paris！！

Flower & Green

三色堇・繡球花
（皆為人造花）

別致知性且兼具成熟可愛的設計，令人
想起巴黎。以人造花卉素材配上重疊緞
帶，再將法國製的裝飾零件分散點綴其
中，展現優美印象。泡泡般的漸層色調，
可讓針織衫或衣櫃中的秋季色調單品，
增添玩心。

製作／矢野佳奈　攝影／佐藤和惠

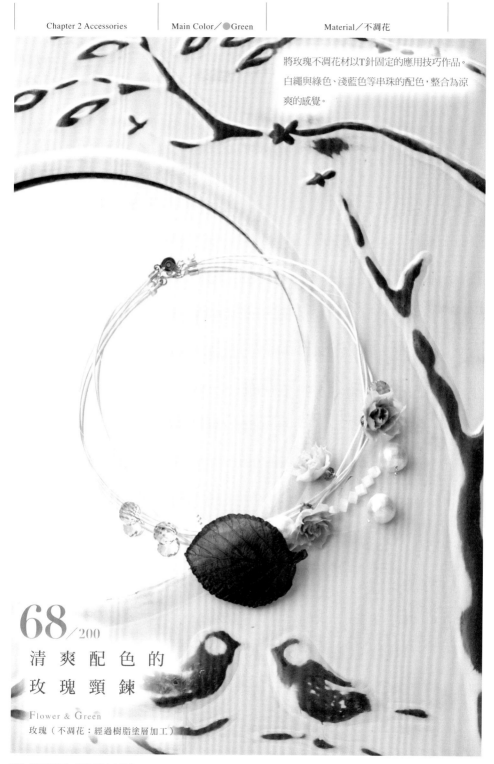

將玫瑰不凋花材以T針固定的應用技巧作品。
白繩與綠色、淺藍色等串珠的配色,整合為涼
爽的感覺。

68/200

清 爽 配 色 的
玫 瑰 頸 鍊

Flower & Green
玫瑰(不凋花:經過樹脂塗層加工)

69/200

飄散著古都味的
和風飾品

Flower & Green
芒草（乾燥花草）

前端捲翹的乾燥芒草素材，有趣的外型是創意發想
泉源。將多枝芒草自然地纏繞在一起，活用乾燥花
草才有的特質並設計成不對稱。以婚禮為意象，在
金屬釦加上紅色水引繩結，芒草部分則撒上金箔以
增添奢華氣息。

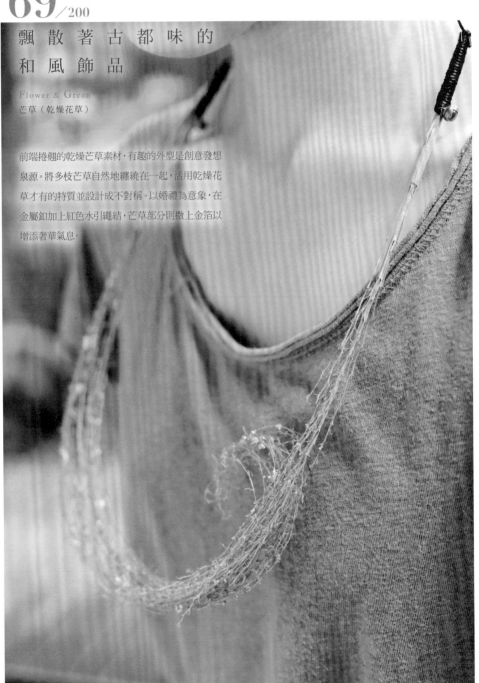

How To Make

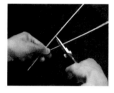

1 考量均衡感，將2至3枝芒草分成左右兩邊後備用。大致決定好頸飾的造型後，裁剪成適當長度。

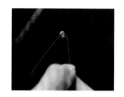

2 接合左右兩邊的芒草。首先將水引繩穿過鈴鐺，在大約7cm之處摺起。

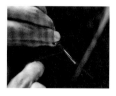

3 從芒草枝前端往下約4cm處，對準步驟2部分，將水引繩長的一端以螺旋方式捲繞。

4 捲繞至芒草枝前端後，以水引繩短的一端打玉結固定。

5 另一邊的芒草也依照②至④的步驟加上鈴鐺，再組合兩部分的芒草穗尖，作出項鍊的造型。由於是乾燥素材，因此不需特別使用黏膠，也能自然地纏合在一起。

6 將水引繩從中央點剪斷，再各自加裝項鍊鉚。

7 芒草穗上噴上噴膠，以尖嘴鑷子夾取金箔，散貼於芒草穗上。

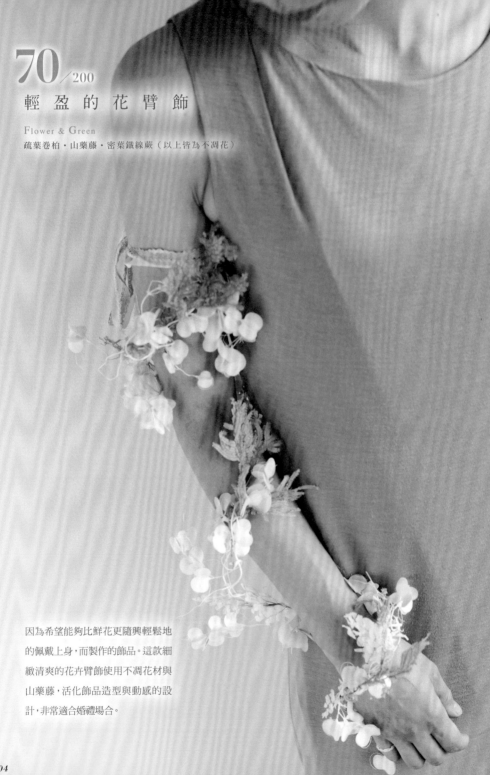

輕 盈 的 花 臂 飾

Flower & Green

疏葉卷柏・山藥藤・密葉鐵線蕨（以上皆為不凋花）

因為希望能夠比鮮花更隨興輕鬆地
的佩戴上身，而製作的飾品。這款細
緻清爽的花卉臂飾使用不凋花材與
山藥藤，活化飾品造型與動感的設
計，非常適合婚禮場合。

Point 1

花卉臂飾的材料，左起密葉鐵線蕨、疏葉卷柏、山藥藤。

Point 2

為了使山藥藤呈現自然的動感，所以只以連接的鐵絲纏繞在一起。以熱熔膠黏合密葉鐵線蕨與疏葉卷柏。由於加入鐵絲，因此能隨意彎曲，同時具有保持造型的效果。

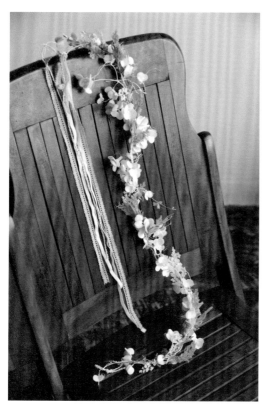

花卉臂飾的長度大約70cm。前端以鐵絲與緞帶作出一個指環，小指穿過指環，花飾帶拉向手臂捲繞穿戴。對側一端的緞帶則綁於上臂。

71/200

白 の 集 合

Flower & Green

繡球花（人造花）

一款集合各式各樣的白，完美展
現「白色」層次之美的胸花。拆解
人造繡球花，再將這些材料貼出
豐盈的造型即完成。予人清澈感
的純白設計，非常適合作為新娘
花飾。低調閃耀的巴洛克珍珠光
澤點綴出設計重點。

其他所需的材料還有不織布・蕾絲・胸針底座・巴洛克珍珠。

How To Make

1 將人造繡球花材拆解成一小朵一朵，各別完成花莖的鐵絲加工後，以花藝膠帶包覆修飾。

2 為了讓蕾絲看起來立體，與繡球花一樣加入鐵絲。

3 裁剪出一塊尺寸比胸花略小一圈的不織布，將蕾絲放置於不織布上使其垂下後縫合固定。

4 將花材與蕾絲等材料，以熱熔膠黏附於不織布上。

5 將巴洛克珍珠同樣以熱熔膠點綴黏在花材與蕾絲之間，記得確認整體比例是否均衡。

6 不織布背面黏上胸針底座即完成。

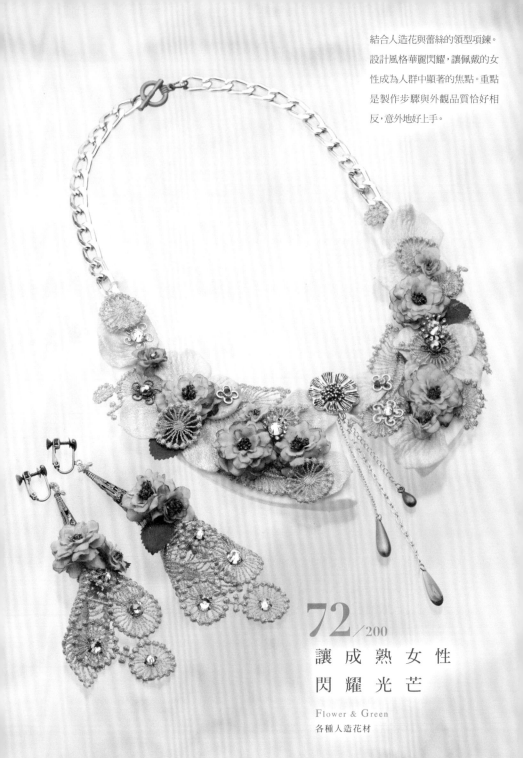

結合人造花與蕾絲的領型項鍊。
設計風格華麗閃耀，讓佩戴的女
性成為人群中顯著的焦點。重點
是製作步驟與外觀品質恰好相
反，意外地好上手。

72/200

讓成熟女性
閃耀光芒

Flower & Green
各種人造花材

其他所需材料：不織布（2片裁剪成領型）‧蕾絲‧金屬零件（裝飾零件‧固定錬子用的錬頭等）‧錬子。

How To Make

1 將錬子縫於領型不織布上。從中央對摺領型不織布，左右兩邊對稱地配置錬子。

2 錬子兩端各加裝項錬頭，處理細部作業時若有工藝鉗等工具會比較順手。請依照錬子粗細與風格選擇項錬頭零件。

3 將人造花材與蕾絲等材料均勻配置於領型不織布上，並以熱熔膠黏貼固定。各個材料略為重疊以營造出立體感。

4 最後再黏上串珠等裝飾。加上具有長度的墜飾，佩戴時不僅隨之搖動而且優雅。感覺容易因佩戴取下時而掉落的部件可以手縫補強，增加牢靠度。

製作／柿原さちこ　攝影／佐々木智幸

優 雅 的 珠 寶 花 飾

Flower & Green
各種人造花

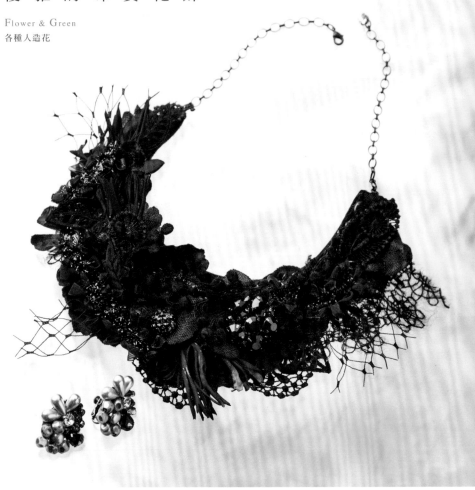

輕盈卻華麗的黑色飾品，是不管搭配何種服裝風格都很
契合的百搭好物。將一朵人造花花瓣拆解後，與各式各
樣的黑色材料組合在一起。若和人造珠與塑膠製零件組
成的耳環搭配，更能增加項鍊的存在感。

製作／柿原さちこ　攝影／佐々木智幸

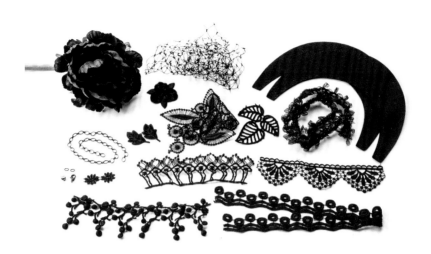

其他所需材料：不織布（2片裁剪成領型）・蕾絲・鈕釦・金屬零件（裝飾零件・固定鍊子用的鍊頭等）・鍊子。

How To Make

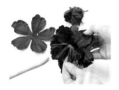

1 將人造花的花瓣拆解成一片
　一片。

2 以熱熔膠將兩片不織布黏合在
　一起。此時再將鍊子的兩端各
　自夾入兩片不織布之間。

3 將不織布與鍊子縫合固定。鍊
　子兩端裝上項鍊頭。

4 將步驟①的花瓣均衡分配於
　不織布上，並以熱熔膠黏貼固
　定。與此同時也將蕾絲夾貼於
　花瓣間。

5 最後貼上閃亮的鈕釦作為修
　飾即完成。

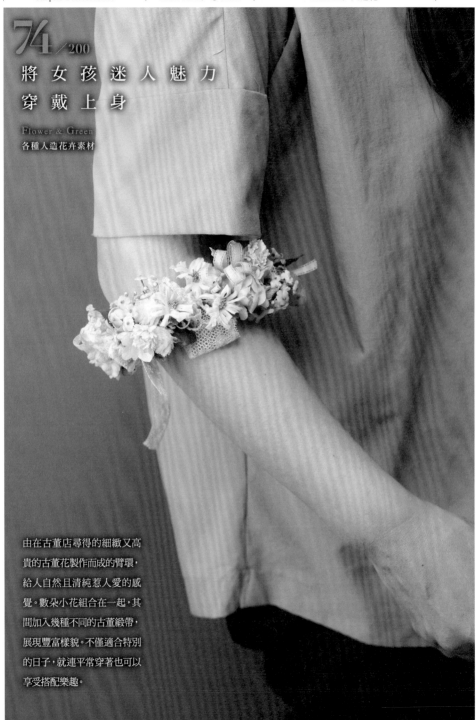

74/200
將女孩迷人魅力
穿戴上身

Flower & Green
各種人造花卉素材

由在古董店尋得的細緻又高
貴的古董花製作而成的臂環，
給人自然且清純惹人愛的感
覺。數朵小花組合在一起，其
間加入幾種不同的古董緞帶，
展現豐富樣貌。不僅適合特別
的日子，就連平常穿著也可以
享受搭配樂趣。

製作／片岡竜二　攝影／佐々木智幸

75／200
連 接 白 色 花 瓣
& 珍 珠

Flower & Green
玫瑰（不凋花：經過樹脂塗層加工）

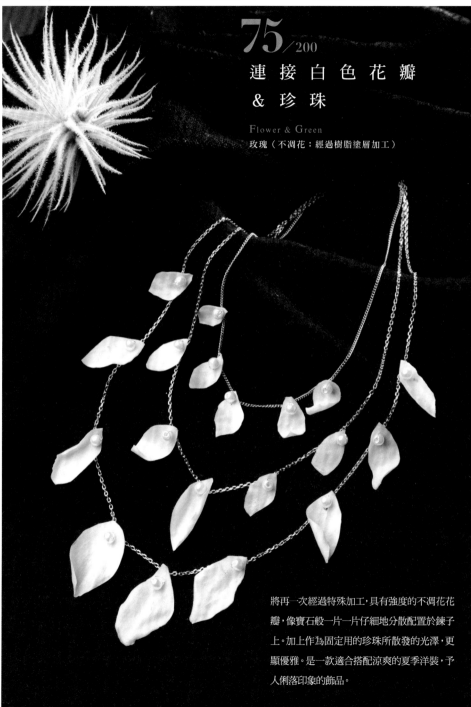

將再一次經過特殊加工，具有強度的不凋花花瓣，像寶石般一片一片仔細地分散配置於錬子上。加上作為固定用的珍珠所散發的光澤，更顯優雅。是一款適合搭配涼爽的夏季洋裝，予人俐落印象的飾品。

製作／石山ふみ枝　攝影／佐々木智幸

散發絲絨光澤的成熟風飾品

Flower & Material
野牡丹葉・梔子花（以上為不凋花）・水晶串珠・鐵絲・繩帶・髮箍

將具有高雅質感的野牡丹不凋葉素材，作出縐褶並層疊黏貼製作成飾品。搭配簡約風洋裝時，可當作穿搭的點綴重點，
能演繹出女性之美。深色調配色與宛如絲絨的刷毛材質，最適合穿戴出席秋冬季派對場合。

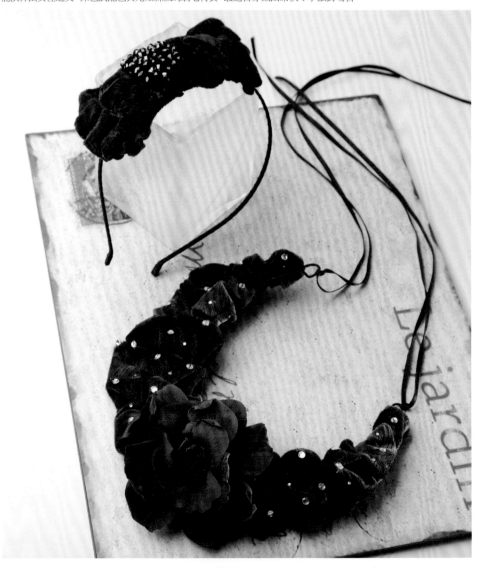

How To Make

1 製作重點是將野牡丹葉片抓出緊靠的縐褶後貼合在一起。最後收尾修飾時，可於深紫色素材上，以熱熔膠黏貼閃亮的透明水晶鑽，強調對比。

2 讓項鍊固定用的繩帶兩端以鐵絲作出一個環並打結固定。鐵絲需扎實地插進底座中，使其不易脫落。

3 項鍊背面。如果直接外露熱熔膠痕跡，佩戴項鍊時會感覺刺痛不適，可以同色系的緞帶包覆修飾。這部分也注意到要將縐褶收緊，相當講究設計性。

4 將裁剪成蝴蝶結造型的底座貼上野牡丹葉片。底座可使用硬紙等材料。將底座以熱熔膠黏貼在髮箍上，背面也要貼上葉片。除了包覆修飾還具有防止與頭髮纏在一起的效果，是非常貼心的設計。

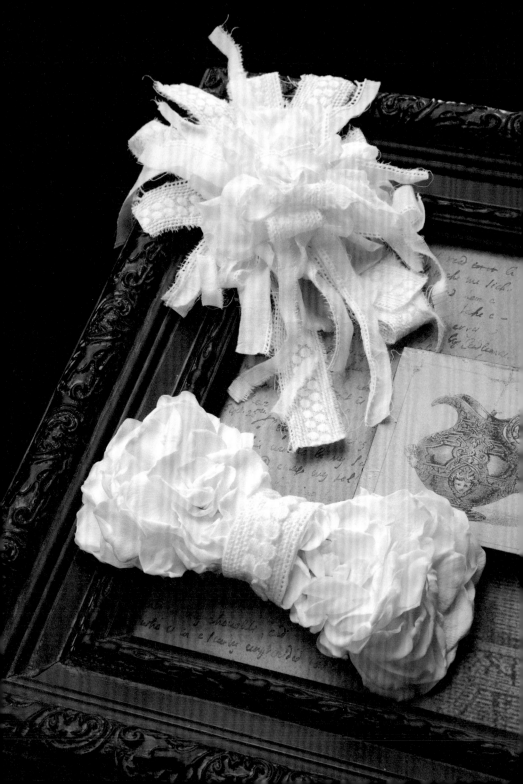

How To Make

（上）

隨 興 地
組 合 布 料

Flower & Material
玫瑰（不凋花）‧白色布料‧胸針零件
白色不織布

想要將優雅有質感的不凋花卉，運用在日
常可用的飾物中而隨興製作的作品。直接
使用手撕布條，表現出自然感。再與不凋
花瓣交互疊貼，整體需整合一致，不要讓
調性凌亂不齊。

Point

首先將裁成圓形的白色不織布，以熱熔膠黏貼於胸針
底座。再將手撕的布條以放射狀排列方式黏在底座。
如果使用多種不同質感的布料，會更加有趣。

Point

布料之間均衡配置地貼附不凋花花瓣，以布料與花瓣
再構築出花朵造型。布料的手撕感給人輕柔的休閒印
象。最後再加上花芯。

（下）

簡 單 的
花 瓣 彈 力 髮 夾

Flower & Material
梔子花（不凋花）‧緞帶‧彈力髮夾零件

適合休閒風婚禮場合的髮飾。將拆解的梔
子花瓣一片一片黏貼在底座上。底座使用
裁剪成蝴蝶結造型的硬紙也OK。最後扎
實地固定在彈力髮夾上。

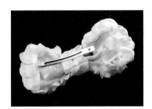

Point

髮夾的製作是將不凋花花瓣，逐一黏貼在蝴蝶結造型
底座上。從大片花瓣貼起，成品的效果會比較自然。中
央再以緞帶修飾即完成。

古 董 色 彩 的 胸 花 飾 品

Flower & Material
玫瑰・康乃馨（以上為不凋花）・各種人造花卉素材・鐵絲・沙
典緞帶・蕾絲緞帶・珍珠

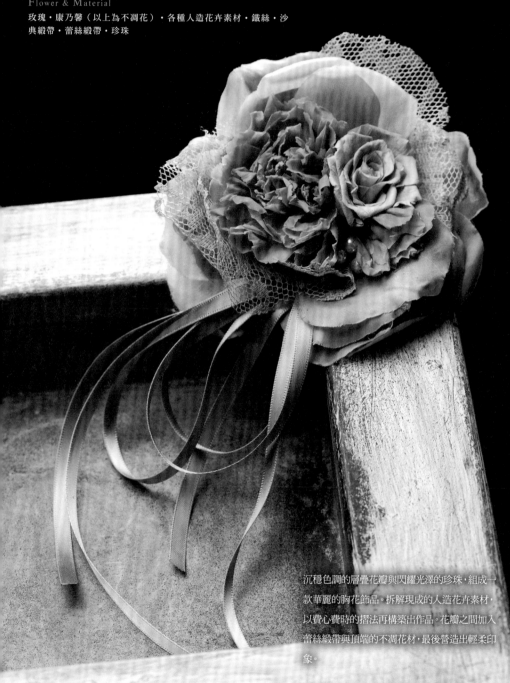

沉穩色調的層疊花瓣與閃耀光澤的珍珠，組成一
款華麗的胸花飾品。拆解現成的人造花卉素材，
以費心費時的摺法再構築出作品。花瓣之間加入
蕾絲緞帶與頂端的不凋花材，最後營造出輕柔印
象。

How To Make

1 以熱熔膠將拆解後的幾片人造花材的花瓣黏貼於胸花底座上。小心熱熔膠熱度，以免燙傷。

2 將大小片尺寸各異的花瓣層疊黏貼，注意整體配置的均衡感。

3 拆解下來的大尺寸花瓣雖然可以照著步驟②直接黏貼，不過為了表現出輕柔感，花瓣摺疊後再黏貼也OK。

4 步驟③的花瓣兩端往中央的花瓣靠攏後摺疊。

5 花瓣摺疊後的樣子。即使有點粗糙隨便，只要以熱熔膠定位，固定之後就不需擔心。

6 將摺疊後的花瓣根部沾附熱熔膠，小心不要沾取過多。

7 將沾附熱熔膠的花瓣貼合在一起。因為花瓣已經事先經過摺疊，所以整體呈現出豐盈與柔軟的感覺。

8 將寬版蕾絲緞帶依照步驟3的花瓣裁成相同形狀，循著步驟④、⑤摺疊固定，再作為花瓣貼附在一起，以增添重點層次。

9 人造花瓣與花瓣形蕾絲緞帶黏貼完成後，再將不凋花瓣一一拆解下來。

10 逐步一點一點地以尖嘴鑷夾取不凋花瓣，以熱熔膠黏貼出花朵造型。玫瑰也是相同方式。花瓣間再加入珍珠，增添高雅華麗的感覺。

11 重複來回彎摺細版沙典緞帶，前端加入鐵絲繞緊固定後收尾。作出的緞帶環部分可以增加分量感！

12 將人造花重疊，夾入花朵之間，再以熱熔膠固定。待熱熔膠熱度退去並乾透即完成。

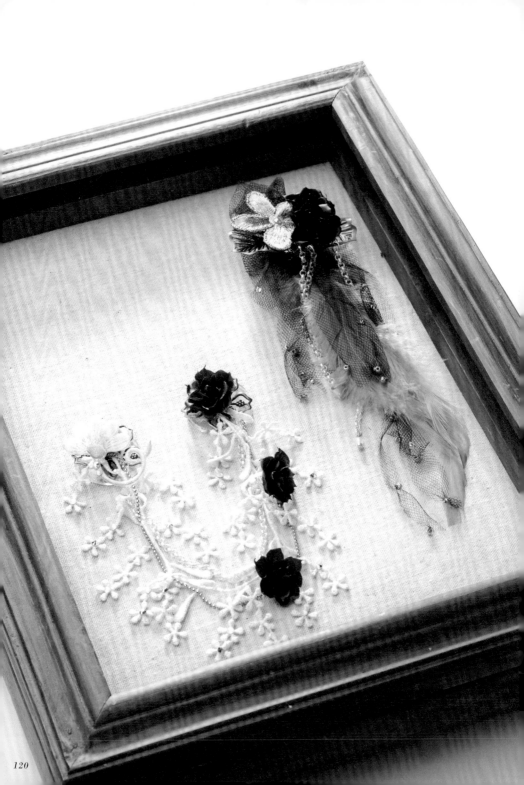

（ 右 ）

輕 柔 搖 曳 的 髮 飾

Flower & Material

玫瑰（不凋花：經過樹脂塗層加工）

羽毛・蕾絲緞帶・鍊子・布料

金屬製花朵造型零件・串珠・彈力髮夾底座

利用彈力髮夾固定於耳後的頭髮處，就像是佩戴耳環般隨步伐搖曳，很有女人味。製作
這款髮飾，只需將配件與金屬零件黏貼在底座上即可，作法非常簡單。從黑色的不凋玫
瑰開始，因為將色彩整合為黑白色調，所以即使給人輕柔的感覺，卻又有不過於甜美的
酷感。

→製作重點請見P.122

（ 左 ）

不 傷 衣 服 ・ 佩 戴 於 喜 好 的 位 置

Flower & Material

玫瑰（不凋花：經過樹脂塗層加工）

珍珠・花朵造型布飾・各種串珠・蕾絲緞帶

施華洛世奇水晶・磁釦式花托・T針

將平常的別針式胸花改用磁釦式底座來製作，佩戴時就不需擔心傷到衣服，而且也可
以自由佩戴在喜好的位置。簡單輕鬆就能裝飾外套領子或白色襯衫，擴展時尚穿搭風
格的可能性。製作成功的要訣在於，使用這些光是並列配置就令人驚呼「好可愛！」的
素材，而且不能放入過多色彩。

→製作方法請見P.123

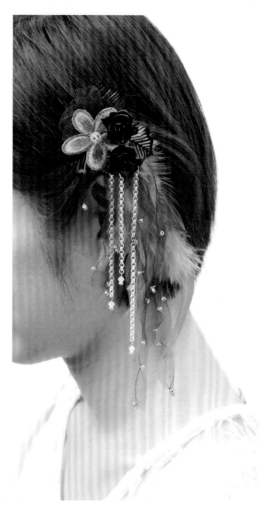

Point

使用熱熔膠在彈力髮夾底座上
依序黏貼羽毛、蕾絲緞帶。蕾絲
緞帶加上鐵絲後將金色串珠隨
意固定在緞帶幾處，增加閃亮效
果。鍊子部分也以鐵絲固定金屬
製花朵造型零件。

How To Make

1 以錐子將玫瑰中央鑽出孔洞。
經過塗層加工的不凋玫瑰質地
較硬，所以在以錐子鑽孔時，以
轉動方式慢慢地鑽穿，從花朵
正面著手會比較容易。

2 將T針由前往後穿過步驟①鑽
好的孔洞。勾住的T針部分成
為花芯，T針的長針腳則仔細
地刺穿出花朵後端。

3 刺穿的T針針腳串上珠珠，再
以工藝鉗剪掉多餘部分，調整
長度。大概預留可作出勾環的
長度即可。

4 以圓嘴鉗將T針彎成圓圈狀，
作出一個要將玫瑰固定在鍊子
上的勾環。需注意抓著玫瑰花
的這側手指不要過於出力。

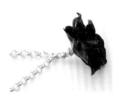

5 將鍊子的O圈穿過T針作成
的圓圈勾環，再緊密地閉合O
圈。若草率處理這個步驟會使
O圈容易鬆脫，所以務必確實
密合。再依照整體比例平衡掛
上兩朵玫瑰。

6 在磁釦式花托底座上以冷膠
依序黏上緞帶、鍊子。這時若
不將磁性底座先取下，將無法
使用尖嘴鑷子等工具，進行鍊
子與金屬製零件的黏貼作業。

7 使用熱熔膠將施華洛世奇水晶
貼於蕾絲緞帶上。依照整體視
覺比例平均地配置黏貼。

8 步驟⑥中已貼好緞帶與鍊子
的磁釦花托底座上加入玫瑰，
作為遮蓋結構部分之用，同時
具有重點裝飾效果。

9 另一邊的底座貼上珍珠、串
珠、布飾即完成。最好靜置一
天的時間，使其乾透。

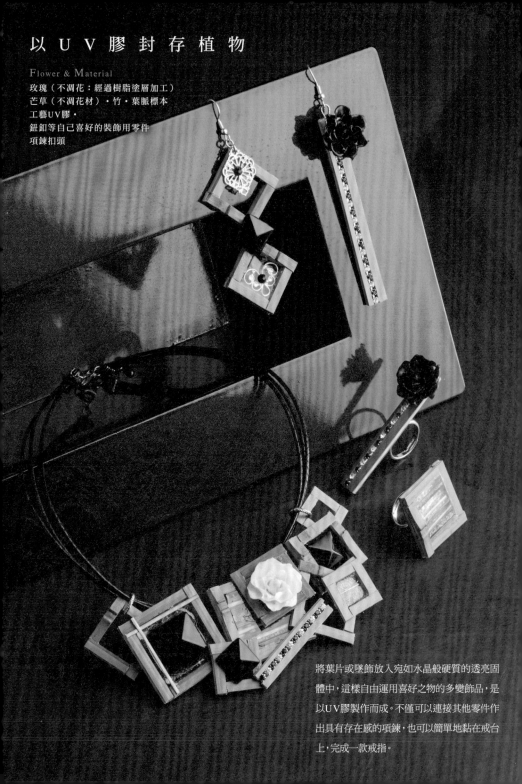

以 U V 膠 封 存 植 物

Flower & Material
玫瑰（不凋花：經過樹脂塗層加工）
芒草（不凋花材）・竹・葉脈標本
工藝UV膠・
鈕釦等自己喜好的裝飾用零件
項鍊扣頭

將葉片或墜飾放入宛如水晶般硬質的透亮固
體中，這樣自由運用喜好之物的多變飾品，是
以UV膠製作而成。不僅可以連接其他零件作
出具有存在感的項鍊，也可以簡單地黏在戒台
上，完成一款戒指。

Point

◆由於是佩戴在身上的飾物，所以希望飾品的背面也
可以示人。不管是以不凋花葉片遮蓋，或不將花朵直
接貼在底座，而以固定用金屬零件等作為緩衝，都能
讓收尾修飾變得比較有質感。

◆照射紫外線後硬化的UV膠，具有極強的硬度，可
以用來代替熱熔膠當作黏著劑。可於手工藝用品店購
得。

How To Make

1 以熱熔膠黏貼黏貼裁剪成等長的竹
片，組合成方框。竹片切口若歪
斜，將無法組成漂亮的四角形，
需特別注意。將竹片方框放置
於透明文件夾等表面光滑的物
品上。

2 在方框內擠入UV膠。若填充
太多膠液，之後無法放入葉片
或裝飾品，所以要注意擠入的
分量。

3 使用牙籤等尖端尖銳的物品，
刺破UV膠液產生的氣泡，同
時調整方框內的膠液，使其完
全平均分布，厚度一致。

4 步驟③的膠液乾燥硬化作業。
以紫外線照射UV膠，促使硬
化。如圖中示範，使用美甲用
UV機可以大幅縮減乾燥時
間，也可以照射陽光，自然乾
燥。

5 樹脂硬化之後，再擠上一層
UV膠。這層膠液是作為黏合
放入的裝飾品之用，因此這階
段不需讓UV膠乾燥。

6 刺破UV膠液的氣泡，在平整
的樹脂面上放入修剪過的芒
草與葉脈標本。使用牙籤或尖
嘴鑷子等工具操作會比較順
手。

7 在想加強處補上樹脂後待其
徹底乾燥。因為竹片框是放在
最初作業時的透明文件夾上
的原位置，所以操作時不會亂
移位。

8 待乾燥作業結束，將竹片框從
透明文件夾上剝取下來，並修
剪多餘的樹脂。竹片框上的樹
脂也可以輕易以手剝下清除。
如果還殘留樹脂，再以美工刀
除去即完成。

9 具有光澤的透明感與綠色的
溫潤感，予人非常清爽的印
象。若能製作多個大小不同的
部件搭配黏貼，便可作出各式
各樣的飾品。

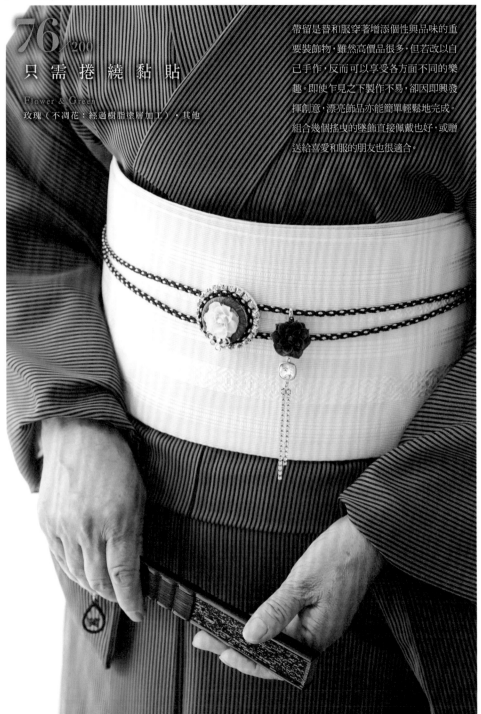

76/200

只需捲繞黏貼

Flower & Green
玫瑰（不凋花：經過樹脂塗層加工），其他

帶留是替和服穿著增添個性與品味的重要裝飾物，雖然高價品很多，但若改以自己手作，反而可以享受各方面不同的樂趣。即使乍見之下製作不易，卻因即興發揮創意，漂亮飾品亦能簡單輕鬆地完成。組合幾個搖曳的墜飾直接佩戴也好，或贈送給喜愛和服的朋友也很適合。

77/200
提 昇 女 子 力 的
搖 曳 胸 花

Flower & Green
玫瑰（不凋花：經過樹脂塗層加工）
菊花（人造花）
其他

溫柔的粉紅色・閃閃發亮的寶石搭配珍珠……這是一個能夠激起少女心的優雅胸花飾品。由於使用的不是別針式，而是磁釦式底座，所以不會破壞貴重的衣物，可以隨意佩戴在喜愛的位置。若不經意地別於胸前或領子上，墜飾隨著走動而搖曳，非常可愛！

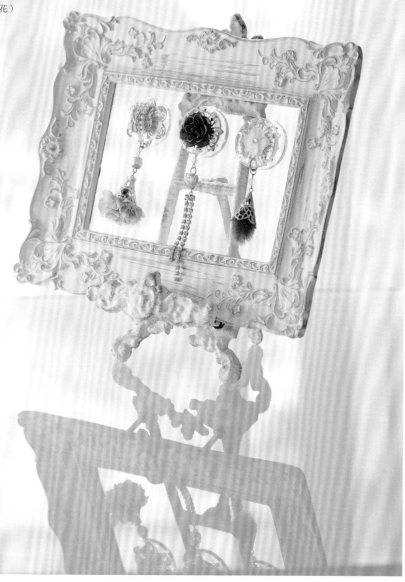

78/200

散發南國風的
頭花&手腕花

Flower & Green
芍藥・金光菊・多肉植物
鈕釦藤（皆為人造花草）

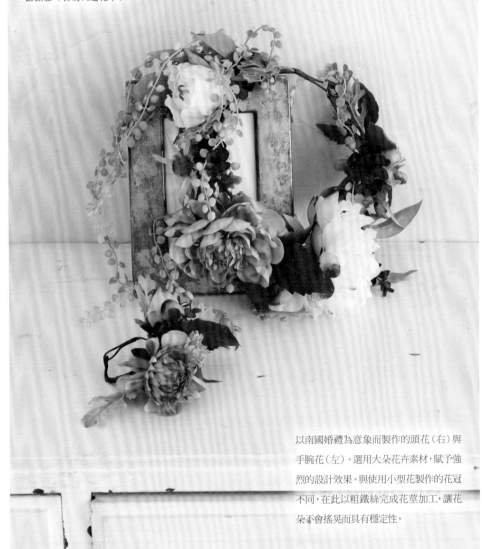

以南國婚禮為意象而製作的頭花（右）與
手腕花（左）。選用大朵花卉素材，賦予強
烈的設計效果。與使用小型花製作的花冠
不同，在此以粗鐵絲完成花莖加工，讓花
朵不會搖晃而具有穩定性。

製作／梶尾美幸 攝影／三浦希衣子

79／200
感 受 溫 暖 的 婚 禮

Flower & Green
右／玫瑰‧羊耳石蠶（以上為不凋花）
各種葉材（人造植物）
左／玫瑰‧星辰花（皆為不凋花）

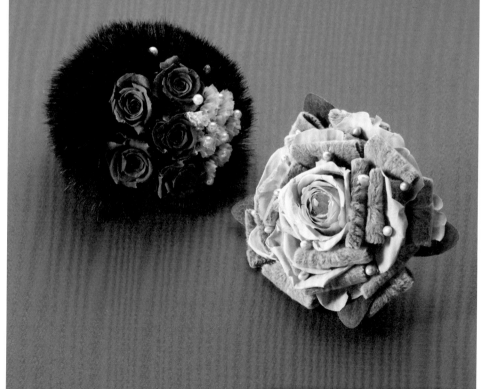

希望新娘能隨著婚禮換裝，同時變換裝飾胸花。
右邊是使用不凋花材的羊耳石蠶與玫瑰組合而
成，以感受溫暖為印象的花飾。左邊是皮草與黑
色玫瑰構成時尚印象的胸花。透過毛茸茸與暖呼
呼的設計，給人沉穩且華麗的感覺。

80/200

以 色 彩
快 樂 玩 創 意 的 迷 你 飾 品

Flower & Green

玫瑰（不凋花：經過樹脂塗層加工）

花型戒指是將看起來似花的鈕釦，黏貼在戒台上製作而成。大型鈕釦替手指增添華麗色彩。在鈕釦上加入不凋花或珍珠，更可提高獨特感。戴於腳趾上的趾環僅以細線束緊，作法非常簡單。

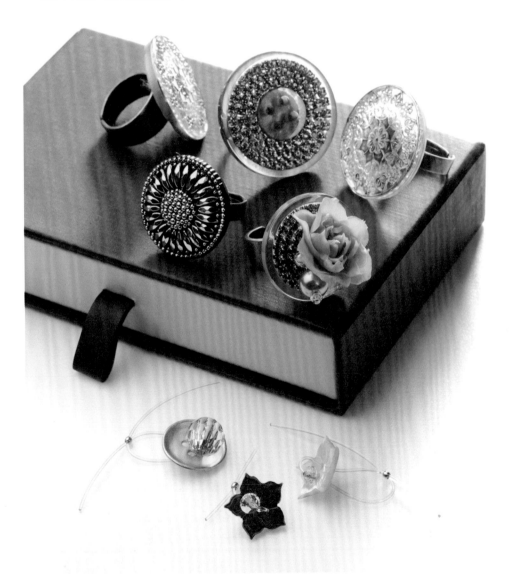

製作／坂口美重子　攝影／佐佐木智幸

新娘粉紅的玫瑰胸花（右）與古董色系的單一
重點風格胸花（左）。因為是需要佩戴又取下
的飾物，所以製作時非常講究花材配置，讓花
材不容易因此損壞。也考慮到佩戴在胸前時的
視線，作出最佳的顏色與尺寸組合。

81/200

以可愛色彩創作
茂盛立體的胸花

Flower & Green
玫瑰（不凋花）・繡球花（不凋花與人造花）
菊花・藍莓・白芨・滿天星・尤加利
（以上為人造花）・乾燥果實

製作／古川さやか　攝影／三浦希衣子

82 /200
適 合 古 典 風 婚 禮

Flower & Green
右／玫瑰・尤加利（皆為不凋花）
左／玫瑰（不凋花）

手環（右）與頭飾（左），以古典風格婚禮為意
象，採用基本色系花材配以蕾絲製作而成。在
此使用的玫瑰不凋花是霧面質地，並搭配了彰
顯品味的設計緞帶與萊茵石等秀逸的裝飾素材。

製作／吉村美惠　攝影／三浦希衣子

83/200

櫻花盛開的智慧型手機殼

Flower & Green
各種櫻花（人造花）

「讓智慧型手機殼開滿花應該很可愛吧！」能將這個夢想化為可能，正是人造花材的優點。一枝櫻花只取花瓣部分，再以熱熔膠黏貼製作即可。由於只以單色來製作會使整體呈現模糊一片的印象，所以不妨適度混加一點花蕾，創造出層次感。

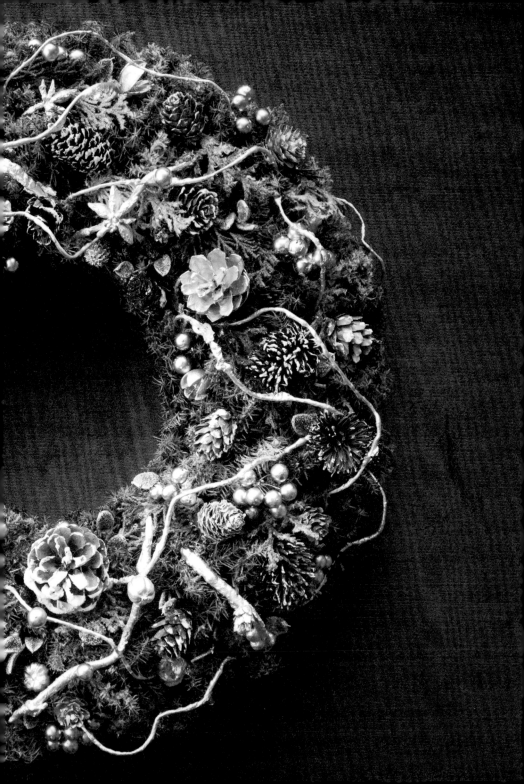

84−122/200

第 3 章　享受活動的樂趣
新 年 & 聖 誕 節

一年中的各個節日，是寶貴人生中與周遭親友共同感受季節氣氛的重要日子。這些季節性活動裡，最初到來的是新年，最後結尾的是聖誕節。大部分的人在這兩個節日，都會特地與重要的人一起度過吧？分隔遙遠兩地的家人或親戚齊聚一堂，與氣味相投的好友們一起開派對，在這些與人共同享受活動樂趣的場合中，扮演烘托角色的花也非常重要。本章將介紹運用異素材花卉製作而成的新年與聖誕節裝飾作品。

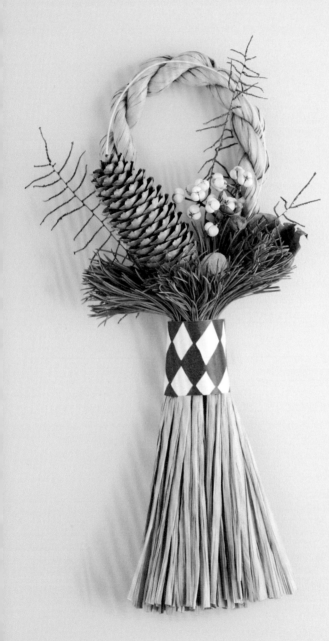

84 /200
可愛的毬果裝飾

Flower & Green

烏桕・金杖菊・澳洲海星蕨
（以上為乾燥花草）・五葉松・歐洲
雲杉

極具視覺效果的歐洲雲杉毬果裝飾，
真的很可愛！雖然整件作品主要以乾燥
花材製作而成，歐洲雲杉則是選用長莖
型的新鮮葉材。水引繩則選擇黃色系。
作品製作重點在於花材分量需配合歐
洲雲杉毬果的大小，取得整體配置的平
衡。若改以松樹毬果替代雲杉毬果，也
別有一種不同印象的樂趣。

How To Make

1　以水引繩製作出一個吊掛用的圓環。先裁剪出長約10至15公分左右的水引繩，彎摺成圓形之後打玉結。因為是吊掛用，所以不要作得太大，這點需注意。再以花藝膠帶捲繞在打結處。

2　配合綁繩尺寸將水引繩作出一個圓環，並與花材組合在一起。製作時小心地保持水引繩環外形，配上綁繩形狀作出立體感，再組合花材。

3　花材組合完成後，以浸水過的拉菲草扎實地綁緊。由於使用乾燥花材，經過一段時間會變得更為乾燥並且產生空隙，所以拉菲草一定要先濕潤過後再使用。

4　配合捲繞於打結處的和紙寬度，修剪歐洲雲杉的葉莖。捲上和紙後以雙面膠帶黏貼固定。

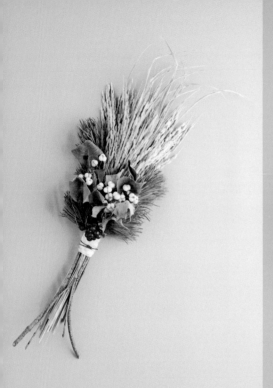

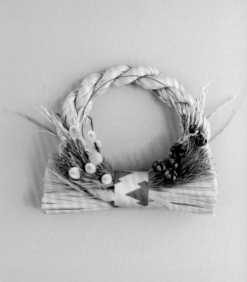

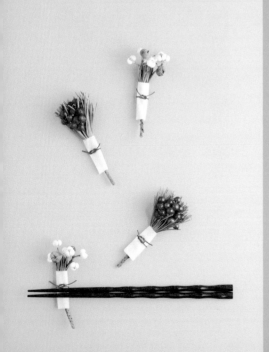

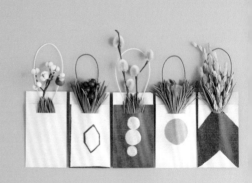

85/200

裝 飾 物 四 選

（ 左 上 ）

稻 穗 造 型 飾 物

Flower & Green
稻穗・烏桕・澳洲海星蕨（以上為乾燥花）
五葉松・拉菲草

以稻作豐收為設計意象。為了作到直挺且整合
的印象，在此使用乾燥花材。感覺像稻草般可
捲繞的拉菲草，因為不會過於厚重，可捲成帶
狀束緊。

（ 右 上 ）

草 環 裝 飾

Flower & Green
金杖菊・稻穗・水杉・細柱柳
（以上為乾燥花）・五葉松

基本必備款的草環裝飾也是照著平常作法來
運用自然花材，完成的設計能夠毫無衝突感地
融入現代的室內裝潢風格中。細柱柳部分，不
要選擇新鮮素材，因為之後毛穗會掉落。製作
裝飾物還是建議以乾燥花材為佳。

（ 左 下 ）

筷 架

Flower & Green
光滑荍蓂（人造花草）・烏桕
（乾燥花）・五葉松

將素材小巧簡單地紮成一束，即成為筷架。可
擺放在屋內的小空間或於年節時使用。將與花
材搭配的松葉與果實，以烘焙紙捲起便完成。
紅色水引繩與白色烘焙紙令人印象深刻，最適
合新年的家庭派對場合。只需一點點的花材，
就能作出很有樂趣的裝飾。

（ 右 下 ）

小 巧 的 裝 飾 品

Flower & Green
金杖菊・烏桕・稻穗・南天竹
細柱柳（以上皆為乾燥花）

這是以製作小巧胸花的方式完成的裝飾品，小
紙袋是市售的筷套。將作成圓環狀的水引繩以
花藝膠帶固定於筷套上，再將以花藝膠帶捲成
一束的花材與松葉放入筷套中。水引繩的大小
若隨著花材分量調整，更能提升可愛度。

86/200

西式空間也適合
運用葉材的
創新設計

Flower & Green
菊花・山蘇花・藍冰柏・滿天星（皆為不凋花）

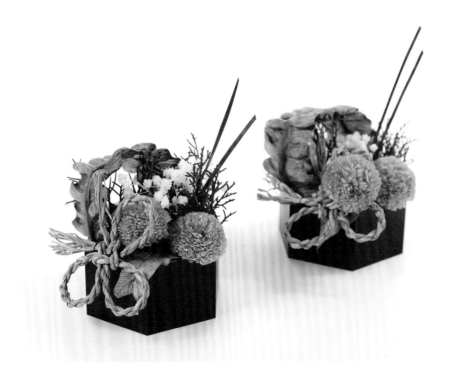

使用少量素材，而且非松樹等基本款材
料來表現新年氣氛與華麗感。將藍冰柏
分成小分量插立，當作松葉。山蘇花則
捲成一圈，讓顏色與質感看起來充滿趣
味。這些作法將西洋風的葉材，有效地
組合在和風的氛圍裡。

製作／国田あつ子　攝影／德田悟

87/200

門扉裝飾 × 2

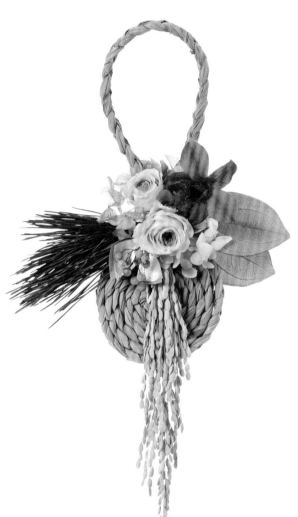

Flower & Green
玫瑰・蝶花石斛・繡球花・松葉
伯利亞冷杉（以上為不凋花）・稻穗

（左）拆解一部分螺旋狀繩材，作成圓環造型，其餘部分加工作出往下垂吊的樣子，當作門扉裝飾底座。與松葉搭配的是漆成粉紅色的稻穗，配以玫瑰那令人留下印象的色澤及石斛蘭，完成了一件現代風的裝飾作品。

Flower & Green
菊花・松葉・滿天星・各種葉材・其他
（以上為不凋花材）・稻穗

（下）必備基本款的松葉，搭配漆成綠色霧面質感的稻穗，即使是自然風格也依然保有存在感與新鮮感。

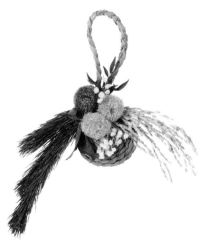

製作／国田あつ子　攝影／德田悟

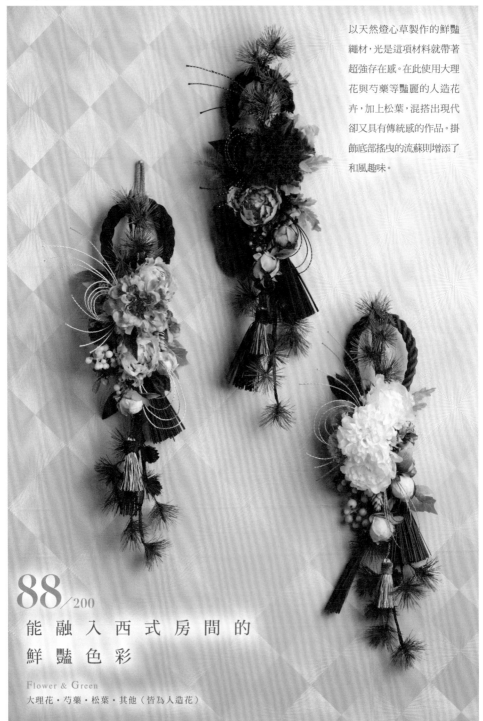

以天然燈心草製作的鮮豔
繩材，光是這項材料就帶著
超強存在感。在此使用大理
花與芍藥等豔麗的人造花
卉，加上松葉，混搭出現代
卻又具有傳統感的作品。掛
飾底部搖曳的流蘇則增添了
和風趣味。

88/200

能融入西式房間的
鮮豔色彩

Flower & Green
大理花・芍藥・松葉・其他（皆為人造花）

製作／蛭田謙一郎　攝影／三浦希衣子

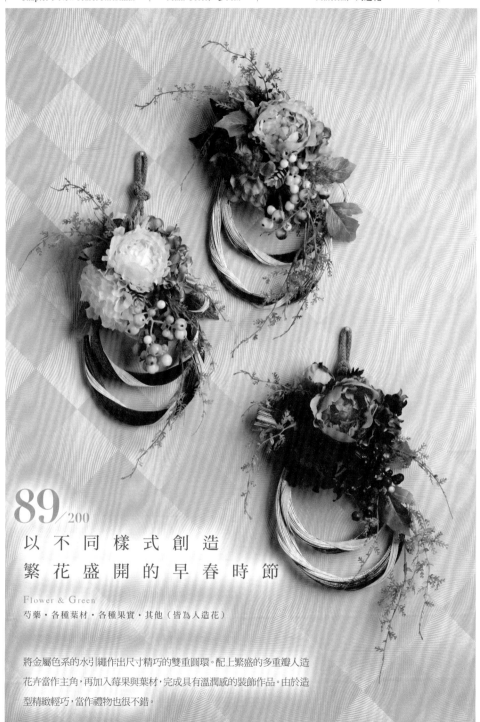

89/200

以 不 同 樣 式 創 造
繁 花 盛 開 的 早 春 時 節

Flower & Green

芍藥・各種葉材・各種果實・其他（皆為人造花）

將金屬色系的水引繩作出尺寸精巧的雙重圓環。配上繁盛的多重瓣人造
花卉當作主角，再加入莓果與葉材，完成具有溫潤感的裝飾作品。由於造
型精緻輕巧，當作禮物也很不錯。

90 /200

多 變 的 花 & 色
享 受 藝 術 味 的 花 朵 手 鞠 球

Flower & Green
大理花・鬱金香・白頭翁（皆為人造花）

想作成純和風裝飾，所以使用竹子當作基底，創作出宛如花朵手鞠球般，不管擺放或吊掛都別有樂趣的新年飾物。色彩樣式配合所用的人造花卉種類而變化，賦予作品不同的風貌。

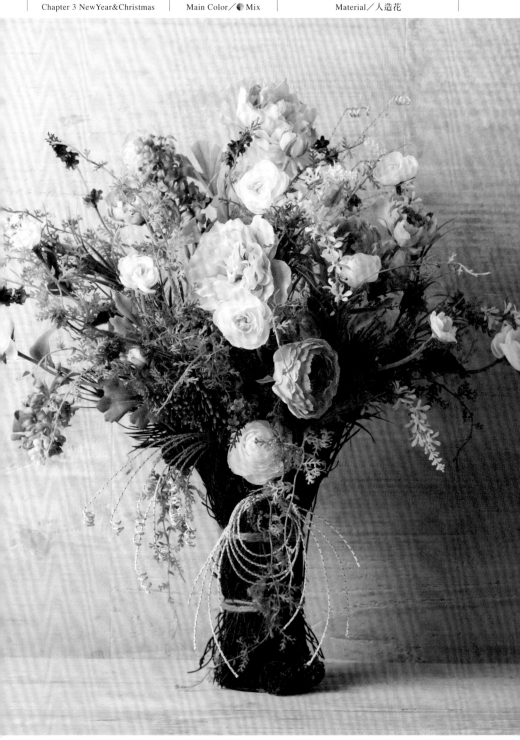

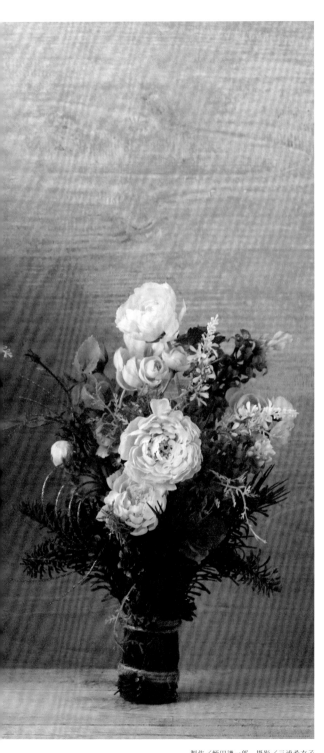

更 早 一 步
感 受 春 意

Flower & Green
陸蓮・薰衣草
蕾絲松葉藤・其他
（皆為人造花）

祝賀新春的變化設計作品。未加入鐵絲的人造葉材難以作出直線的動感，不過只要謹慎地加熱之後，便能創造出如此自然的線條。人造花材若要看起來像鮮花，「方向」與「動感」非常重要。嘗試變化設計時不妨注意這些細節，讓花朵與葉材呈現的方向盡量自然，並具有流動感。

92/200

即 使 精 緻 小 巧
也 充 滿 新 年 氣 息

Flower & Green
菊花・莓果・竹葉（皆為人造花草）

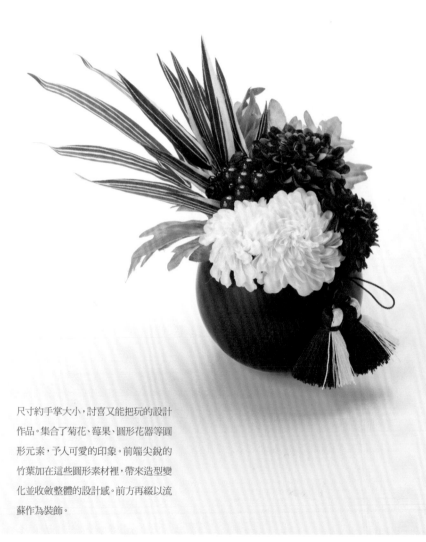

尺寸約手掌大小，討喜又能把玩的設計
作品。集合了菊花、莓果、圓形花器等圓
形元素，予人可愛的印象。前端尖銳的
竹葉加在這些圓形素材裡，帶來造型變
化並收斂整體的設計感。前方再綴以流
蘇作為裝飾。

製作／ASCA商會　　攝影／佐佐木智幸

93/200

髮 簪 風 的 新 年 裝 飾

Flower & Green

菊花・迷你葉片・莓果（皆為人造花草）

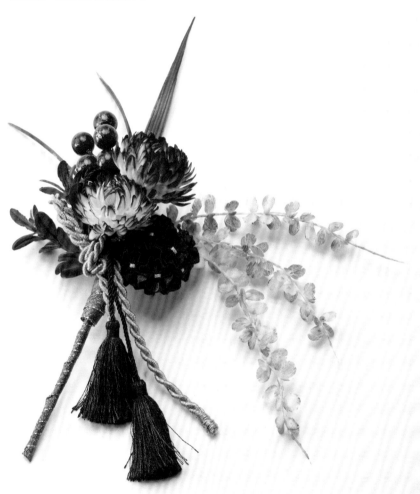

只要擺放於配合新年節慶而搭配的餐桌墊上，即
能輕鬆展現新年氣氛。花瓣前端染成棕色的菊花，
給人時尚印象。宛如手鞠球般的花飾造型也相當討
喜。

94/200

色 彩 繽 紛 & 隨 性 的
花 卉 裝 飾

Flower & Green

菊花・松葉・竹葉・其他（以上皆為人造花）・稻穗

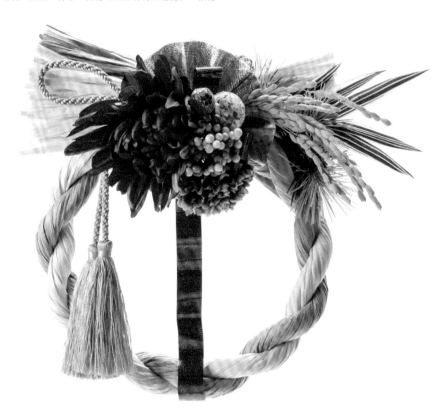

將鐵線彎成波浪狀後穿過花飾中央，製造出強烈的視
覺效果。再加上兩大朵人造菊花，即完成風格華麗的
設計。加入了鐵絲，能自由彎摺出躍動感的松葉則帶
出新年氣氛。將和風緞帶摺成屏風造型後與之搭配，
更增添和式趣味。

新年期間不可或缺的松葉，直接這樣裝飾，便已展現出令
人難以否決的新年氣氛。這裡改成以已修短的松樹針葉插
在底部，沖淡了本身的存在感並將風格日常化，即使過了
新年依然還可以作為擺飾。

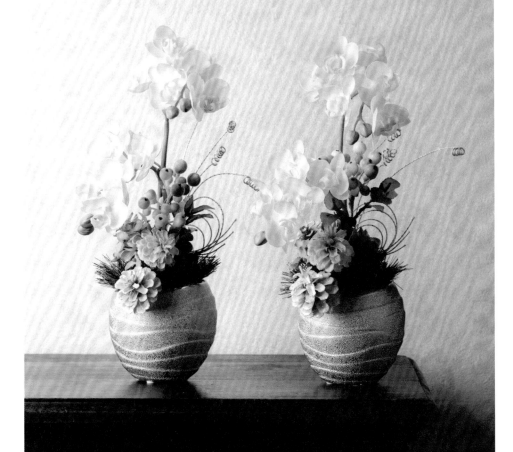

95/200

改 變 松 葉 的 裝 飾 方 法
調 和 新 年 氣 氛

Flower & Green

蝴蝶蘭・松葉・各種果實（以上皆為人造花）・其他

96/200

以 花 材 創 造 出
可 長 久 裝 飾 的 和 洋 設 計

Flower & Green
大理花・陸蓮・羅勒・各種葉材・其他
（皆為人造花）

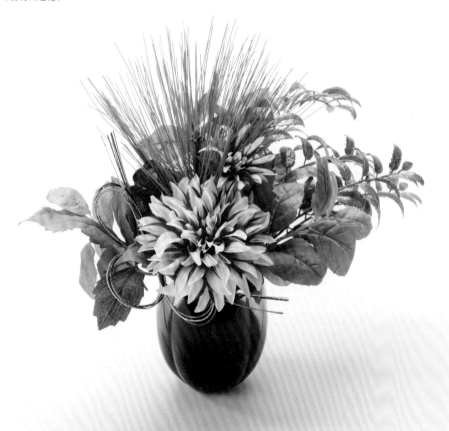

特地選用無季節性的大理花與香草等葉材，來製作
新年裝飾。因為花草素材是插於黑色苔球上，只要
將松葉、水引繩結、附上金粉的葉片取下，即變成日
常可用的擺飾，讓花草樂趣可長時間擁有。

製作／ASCA商會 攝影／佐佐木智幸

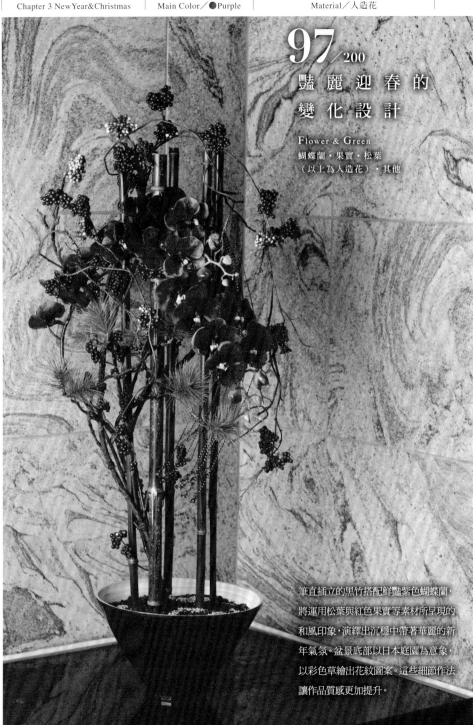

97/200

豔麗迎春的
變化設計

Flower & Green
蝴蝶蘭・果實・松葉
（以上為人造花）・其他

筆直插立的黑竹搭配鮮豔紫色蝴蝶蘭，
將運用松葉與紅色果實等素材所呈現的
和風印象，演繹出沉穩中帶著華麗的新
年氣氛。盆景底部以日本庭園為意象，
以彩色草繪出花紋圖案。這些細節作法
讓作品質感更加提升。

98/200

無論是和式或洋風皆適合的精巧尺寸

Flower & Green

玫瑰（不凋花）・松葉（人造花草）・胡椒果
其他

將玫瑰與胡椒果的搭配組合，放於不挑
擺放場所且很有氣氛的細長型花器裡，
其中並加入人造松葉與緞帶等和風元
素。若將裝上鐵絲的水引繩彎摺成螺旋
狀，即能賦予作品變化。利用花器高度，
讓流蘇裝飾流瀉而下，增添優雅的感
覺。

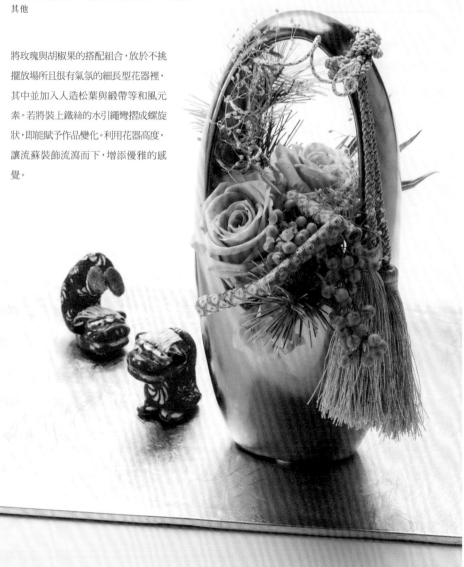

製作／中井明美（松村工藝）　攝影／佐佐木智幸

99/200

鮮明的
迎春之色

Flower & Green
芍藥・松葉・梅・文心蘭・其他（皆為人造花）

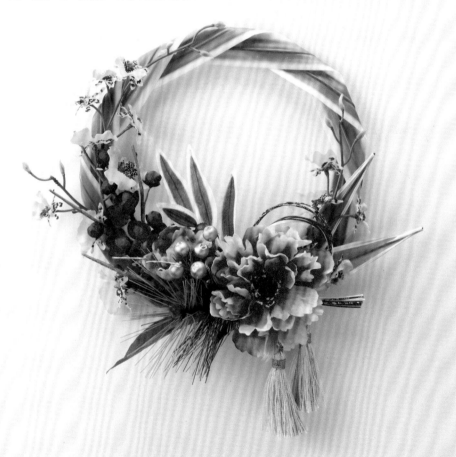

將綠葉像繩子般捲繞編成環形，作成花圈壁飾。
粉紅色的漸層起始於美豔的芍藥，再將搭配的松
樹針葉配於繽紛色彩旁。松葉與紅色梅花、加入
的水引繩，一眨眼就能完成新年裝飾。

100/200

清純又華麗的
新年花飾

Flower & Green
嘉德麗雅蘭・棕櫚葉
竹葉・銀葉菊
其他各種葉材
（皆為人造花）

以純白柔和的盛開嘉德麗雅蘭，搭配塗成金色的葉材，表現清雅又華麗的印象。整體設計很百搭，不論是和風或洋風空間的各個場所皆適合，而且可以從新年擺放至初春，擺飾期間長久。放入作為背景的葉片素材與大手筆使用的紅金色繩子，讓嘉德麗雅蘭的存在感更加顯眼。

製作／ASCA商會　攝影／佐佐木智幸

101/200

繽 紛 又 可 愛 的
迷 你 熊 手 裝 飾

Flower & Green
玫瑰（不凋花）・其他

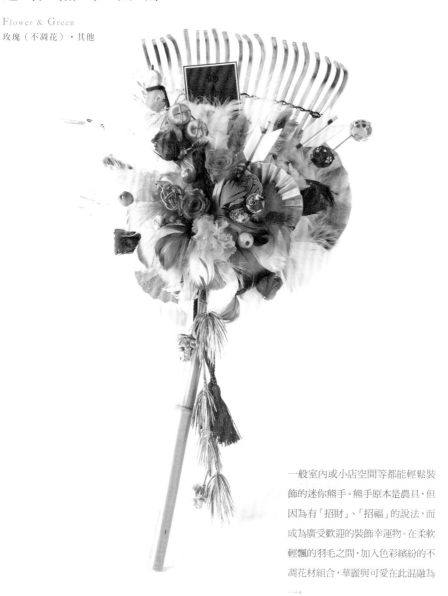

一般室內或小店空間等都能輕鬆裝飾的迷你熊手。熊手原本是農具，但因為有「招財」、「招福」的說法，而成為廣受歡迎的裝飾幸運物。在柔軟輕飄的羽毛之間，加入色彩繽紛的不凋花材組合，華麗與可愛在此混融為一。

102／200
簡約又時尚的
成熟風壁飾

Flower & Green
柊樹葉（不凋花）・笹葉（人造花）
稻穗（乾燥花）・其他

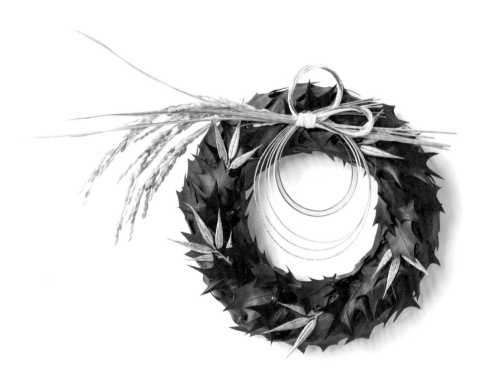

雖然柊樹帶有強烈的聖誕氣氛，但在日本自古以
來被視為神聖的樹木，當作驅鬼裝飾的材料。將
柊樹葉貼於花環狀型紙上，搭配成熟風格的金色
水引繩等素材，即完成簡約時尚的壁飾。除了住
家玄關，與豪宅大廈等現代風裝潢的搭配性也很
優。

製作／土屋エリ 攝影／加藤達彥

103/200

享受節慶樂趣
& 輕鬆完成裝飾

Flower & Green
南天竹（不凋花材）‧柑橘‧八角
桉樹果實‧羅斯丹菊（以上為乾燥花）

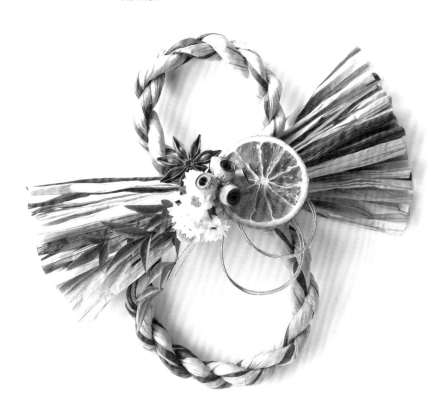

以注連繩裝飾風格為底，加上乾燥花與不
凋花素材來表現新年氣氛。不過於侷限在
傳統幸運物，改用可愛的花材，這是為了
將應景裝飾融入年輕人的居住空間裡的
發想。

104/200

淡 紫 色 的
注 連 繩 風 設 計

Flower & Green

繡球花（人造花3款・不凋花2款）・松果・蓮蓬・大花紫薇果實・白芨
大理花・多肉植物・菊花・尤加利果實・樺木・莓果・蔓越莓果・小葉冷水花
闊葉武竹・棉花・劍麻絲・稻穗（以上為人造花）・其他

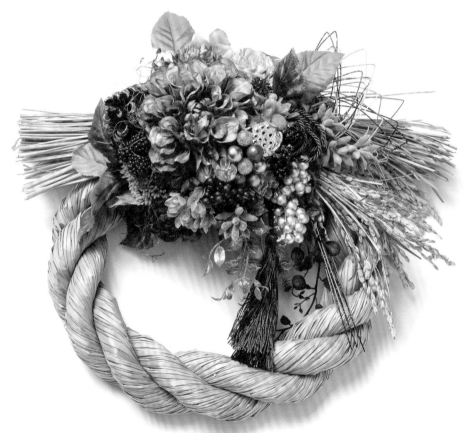

具有漸層感的葉片，搭配淡紫色與古董粉紅色系花卉
的注連繩風格花圈。選用多樣不同花材，混合出成熟
可愛的古董色調，深受年輕人的喜愛與支持。如果將
大理花作為整合全體素材的主角，即成洋風裝飾。若
改用山茶花，則變成和風。

How To Make

1 將#26的鐵絲穿過注連繩環，作出掛於門上之用的掛環。海綿底座不要朝下，將其調整至上側作為主體後再以鐵絲固定。

2 將短莖的花材與體積大的花材以鐵絲完成花莖加工。作為主角的大理花置於中央，再將稻穗沿著注連繩插入固定。

3 以松果、菊花、葉片素材作出輪廓。由於是從視線上方裝飾，所以由下方彎摺中央的花材，調整觀賞角度。

4 將散發出透明感的繡球不凋花，插在最顯眼的位置。

5 整個造型不要作得過圓過密，讓花材多少有些不齊，製造出宛如鮮花般自然的面向感。

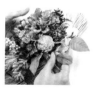

6 大理花旁插入深綠色菊花，從各個方向觀看作品並層疊出繁複的色彩。主體框上若有空隙，可以劍麻絲填補。

7 剪去流蘇的繩子，再各自加上鐵絲。將流蘇與繩子插入注連繩環，使其看起來像是連接在一起。

8 將水引繩一圈圈慢慢擴大地作出4個環。收束的部分加上鐵絲，將所有的水引環摺尖後插於注連繩環上。

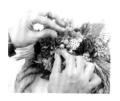

9 最後將大花紫薇果實以冷膠黏接固定即完成。

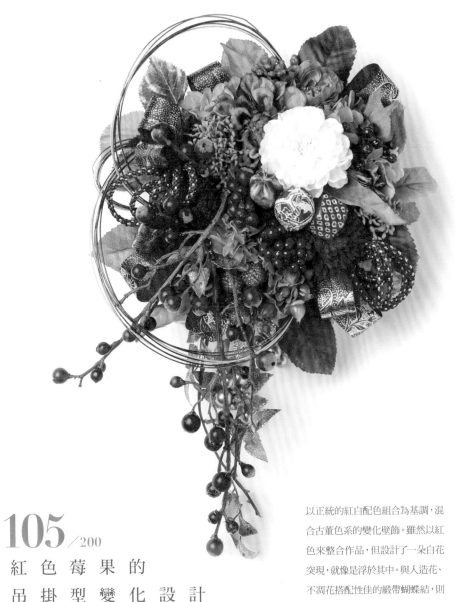

105 /200

紅 色 莓 果 的
吊 掛 型 變 化 設 計

Flower & Green

繡球花（不凋花）・菊花・四季 ・珍珠莓果飾帶
多肉植物・佛露提納莓果・秋葉・莓果葉
莓果・Mutanba Nuts・黑種草・火龍果・常春藤
大理花・陸蓮・野草莓・蘆筍草
（以上為人造花）・黑種草果實（乾燥花）

以正統的紅白配色組合為基調，混
合古董色系的變化壁飾。雖然以紅
色來整合作品，但設計了一朵白花
突現，就像是浮於其中。與人造花、
不凋花搭配性佳的緞帶蝴蝶結，則
是以和服腰帶為意象。比注連繩作
品更具和風印象，是一款長輩看了
也會高興的設計。

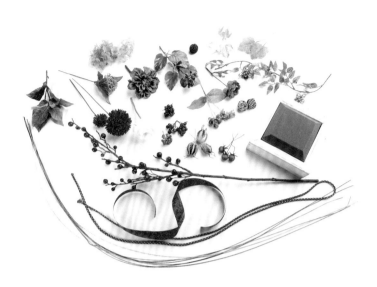

How To Make

1 將結構底座作得比外層框架高出約1公分，並修飾出倒角。果實、樹枝配置於左側，將佛露提納莓果像是垂落般，擺出自然的造型感後插在結構底座上。

2 花材全部以鐵絲完成花莖加工作業。接著，依序插上配角的大理花、菊花，及主角白色陸蓮，以突顯陸蓮之白。

3 自然地插飾葉片作出輪廓。檢視整體配置比例與剩餘花材，再散置古董橘色系花材，將整個作品整合成可愛風格。

4 將緞帶作成環形並加上鐵絲。準備兩種尺寸（直徑14、10cm）。隨意扭出立體感後插入花材之中。

5 將作成環形的兩條繩帶組加上鐵絲後插飾。主角的花材旁插上和風球飾，以集中視線。

6 調整水引繩，使主角陸蓮感覺不會太沉重。以三種不同的高度配置插入水引繩環，即完成。

製作／古川さやか　攝影／タケダトオル

106／200

在 新 年 成 為 焦 點 的 倒 掛 花 束

Flower & Green

尤加利（不凋花）·小米
班克木（福爾摩沙）·兔尾草
尤加利果實·鱗托菊·蕨類植物（以上為乾燥花）

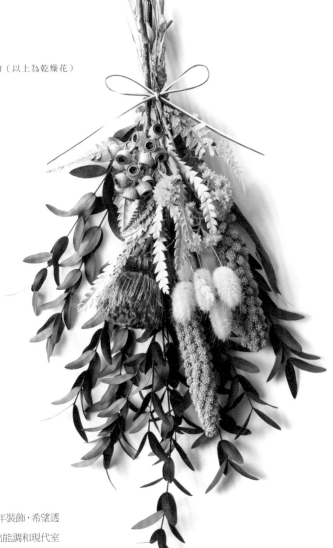

以超人氣的壁飾作法來製作新年裝飾，希望透
過不過度的自然可愛感，創造出能調和現代室
內裝潢的造型。以緞帶取代水引繩，即可隨著
不同的節日樂趣改變裝飾。

製作／束花智衣子　攝影／佐佐木智幸

107/200

與現代風裝潢
非常搭調的掛飾

Flower & Green
黑松・祝松（皆為人造花）

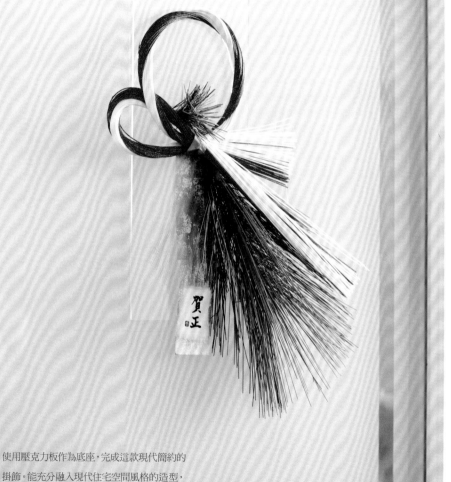

使用壓克力板作為底座，完成這款現代簡約的
掛飾。能充分融入現代住宅空間風格的造型，
比起當作玄關裝飾，更推薦用來點綴室內。

酷帥又時尚的
成熟風擺飾

Flower & Green
黑松・千兩（皆為人造花）

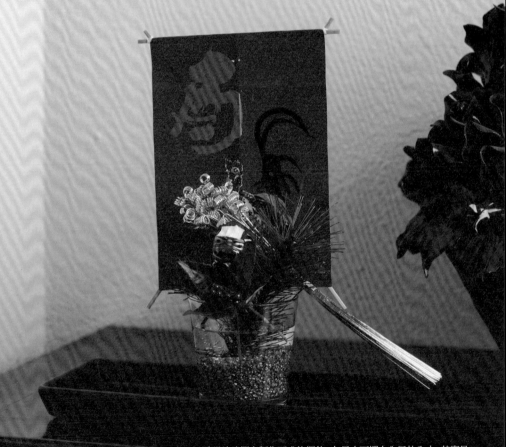

以透明玻璃燭台製作而成的擺飾。乍見之下燭台內只放入水，其實是使用矽膠樹脂緩慢倒入其中待其硬化成型。加入閃閃發亮的金色亮粉砂，展現了成熟印象。即使擺放於現代風裝潢的室內空間裡，存在感強烈卻不會過於突兀。這是人造花材才能製作的擺飾作品。

How To Make

1 在玻璃燭台內倒入金色亮粉砂，分量大約是杯子容量由下往上的1/3處。

2 矽膠樹脂的使用方式請依照說明書指示。取一個用完即丟的容器，將2劑樹脂液分別倒容器裡後充分混合。混合完成後倒進步驟①中的玻璃杯內，至杯子剩餘約1公分高度時即停止。這步驟的作業須在60分鐘內操作完成。

3 由於倒入樹脂液後會有少許亮粉砂粒浮起，拿一支用完即丟的攪拌棒讓砂粒沉於杯子底部。

4 迷你風箏背面的結構支架加上一支捲上花藝膠帶的免洗筷，以透明膠帶黏貼固定，作為松葉的支撐。

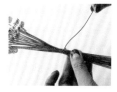

5 金色水引繩是使用#20鐵絲，以膠帶黏在鐵絲中央部分收成一束，前端扎實地捲出造型，剩餘的部分則作為松葉支撐。

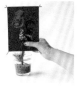

6 從步驟③完成，經過3至4小時之後，在變成果凍狀的矽膠樹脂液上放入步驟④的結構支架與修短的黑松葉，並確實地插入底層的亮粉砂中。在矽膠樹脂完成硬化之前，還可以調整重插。

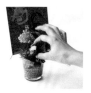

7 跟步驟⑥相同，將千兩、黑松葉，確實地插入金色亮粉砂裡，最後加上獅子舞裝飾。直接完成的裝飾燭台靜置於平坦處，等待樹脂硬化即完成。

製作／花千代　攝影／三浦希衣子

令 人 造 花 的 魅 力
更 生 動 的
年 節 裝 飾

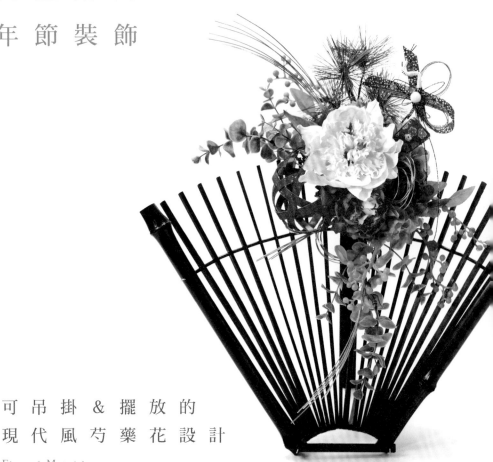

可 吊 掛 & 擺 放 的
現 代 風 芍 藥 花 設 計

Flower & Material

芍藥（2種）・菊花・繡球花・綠色果實
尤加利・松（皆為人造花）
※分成小分量的花材與松果、水引繩使用#20至24的鐵絲加工，並以花藝膠帶纏繞花莖。

發揮巧思將搭配西洋風裝潢設計的吊掛式裝飾，當作裝飾架使用，可擺設於玄關處。在運用松葉與水引繩、小配件表現新年氣氛的同時，將玫瑰粉紅色的芍藥作為主角，以華麗配色代表春天的意象。→製作方法請見P.170

華 麗 的 現 代 和 風 時 尚

Flower & Material

枯枝・山歸來・玫瑰（表層噴霧加工）
迷你玫瑰・大理花・繡球花・黑色果實
尤加利・葉材（皆為人造花）

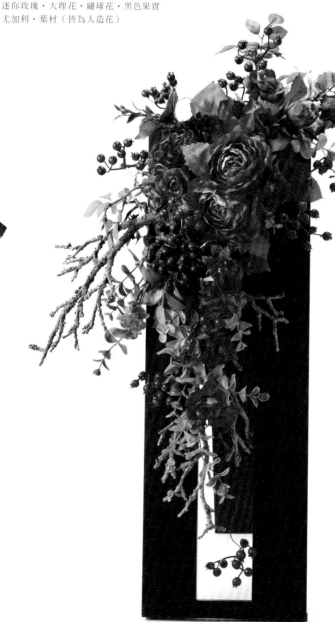

希望能長時間裝飾在辦公室接待櫃檯處而製作的作品。捨棄具有新年意象的材料不用，改以非常冬季的深色系玫瑰為主角，配合樹枝與果實，表現新春的和式氛圍。設計上既可掛於門扉或牆壁，也可搭配黑色立架隨處擺飾，極具時尚感。

→製作方法請見P.172

How To Make

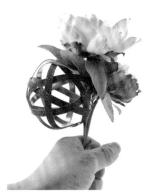

1 將芍藥穿過和紙球一端，作為設計焦點，另一朵芍藥則加在略低一點的位置，再固定和紙球。

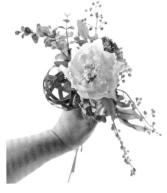

2 將菊花、綠色果實、尤加利等素材放在芍藥周圍，依照鮮花搭配的要領，作出高低層次。

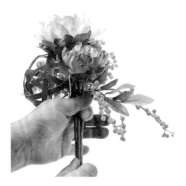

3 考量到最後需收成一束，並以鐵絲綁緊固定的步驟，這時的重點是先將所有的花葉莖整齊平行地組合在一起。

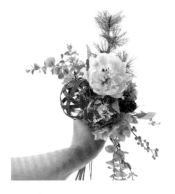

4 於高處加入松葉，低處加上松果與繡球花。菊花則穿過和紙球中間完成花材配置。

5　加上新年用的插飾與水引繩。將整個作品造型配置成彎月型。

6　花葉莖部分的兩處以花圈鐵絲固定。量出大約5公分長度，以剪鉗剪除，再捲上花藝膠帶。

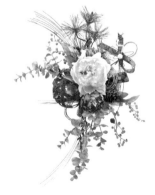

7　在捲上膠帶的部分繞上繩帶，即可作為壁飾或門扉掛飾。

8　將捲上繩帶的部分插入扇形裝飾立架的間隙中，即完成。若為了吊掛之用，建議將繩帶前端事先作成環形會比較好。

製作／蛭田謙一郎　攝影／德田悟

How To Make

1 花圈鐵絲兩條合一並修剪成適
當長度後，作出一個用來作為
吊掛木頭立架之用的掛環。掛
環下方的鐵絲線則用來固定交
叉的兩條枯枝。

2 將步驟①的部件懸掛於木頭
立架的掛鉤上。以樹枝形狀決
定整體的造型輪廓。在此打算
作成彎月型。

3 利用已加入鐵絲為內芯的山
歸來直接纏繞在樹枝上並固
定。外輪廓線特意作成彎月
型。

4 作為設計焦點的玫瑰配置於
上方。順著縱向配置的樹枝後
方加入葉莖，並以花圈鐵絲固
定。

5 右上方配置玫瑰花蕾。順著樹
枝形狀加入尤加利，並以鐵絲
在幾個重要點固定。葉材與果
實素材也配置於作品中。

6 再將花材固定在已配置的樹
枝上，此時如果加在兩條樹枝
的空隙間，會比較容易組合成
型。

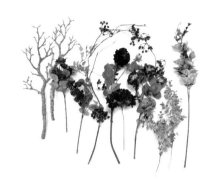

7　將分成小分量的迷你玫瑰,視整體比例配置其中。想精確地加在下方時,可面朝下固定在山歸來的藤蔓上。

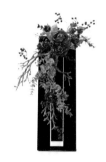

8　完成整體的外型輪廓線。仍有空隙的部分,可將剩餘花材視配置比例均衡地填入。

9　將迷你玫瑰與果實、大理花以鐵絲固定。分成小分量的繡球花則使用熱熔膠黏接於空隙處。

10　背面部分利用修剪下來的玫瑰與大理花葉片,以熱熔膠黏貼遮蓋修飾。

11　完成。

109/200

享受和風
搭配樂趣

Flower & Green
玫瑰・絲絨葉
滿天星（以上為不凋花）
日本吊鐘花（枝）

與現代風和室頗為契合，風格
略顯特別的聖誕花圈。雖然一
般的花圈是西式印象的圓環
造型，在此則是將外型加入和
風要素。將和紙上塗蠟的物件
配置在花材周圍，生動突顯出
素材的對比。

　　　　製作／小川裕之　攝影／岡本讓治

110/200

集 結 小 樹 枝 的 迷 你 樹

Flower & Green

玫瑰・日本花柏（以上為不凋花）
鈕鈕菊・迷你日本鐵杉・松果（以上為乾燥花）
其他

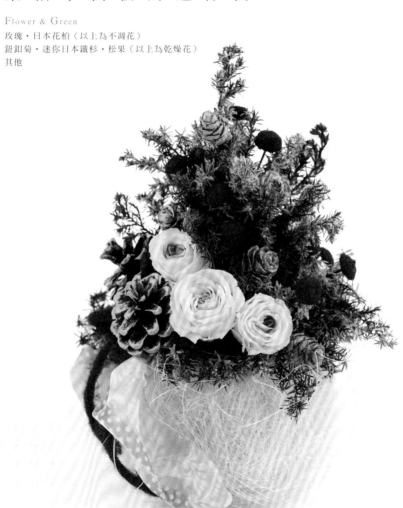

將製成不凋花的日本花柏分成小分量，並以鐵絲束成樹形。可以選用大型的日本花柏素材，這樣剩餘的小樹枝
還可以再利用，非常經濟實惠，可依照自己喜好的大小自由地設計創作。將鈕鈕菊視為聖誕樹的裝飾球，果實
部分若選擇迷你尺寸，會使整體視覺比例更佳。

111/200

以金色展現
豪華氛圍

Flower & Green

山歸來・柊樹
（皆為人造花）・其他

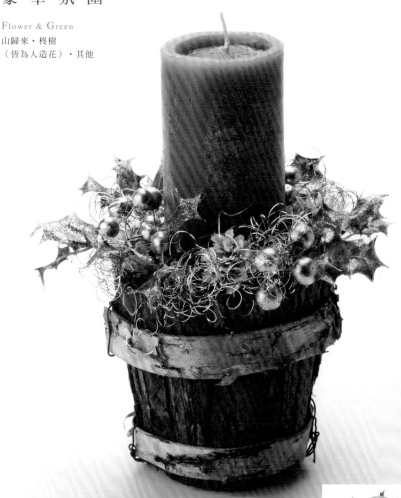

天然材料製成的盆器，宛如長久使用過的籃
子，將沉穩的焦糖色蠟燭置於其中，完成充
滿變化設計的作品。即使只是微小地改變配
置，只要活用充滿聖誕氛圍的金色素材，就
能使作品質感看起來更顯高級感。

112／200

以 雪 白 色 表 現
簡 約 & 自 然

Flower & Green

玫瑰・柊樹・繡球花・藍冰柏・假葉樹
（以上為不凋花）・琉璃苣・松果（以上為乾燥花）

因為設計上淡化了聖誕色彩，即使離聖誕節到來還有一段時間，提前裝飾在室內也不會感到不協調。配合白色
木製盒，柊樹與聖誕掛飾全都統一漆成白色，使完成品散發出北歐的清澈氣息。運用繡球花與藍冰柏將空間填
補得極具效果，縱使沒有用上太多的玫瑰，也可表現出分量感。

113/200

秀 色 可 餐 的 可 愛 風 格

Flower & Green

草莓・蘋果・櫻桃・藍莓
野莓・日本落葉松・肉桂
果實（皆為人造花）・其他

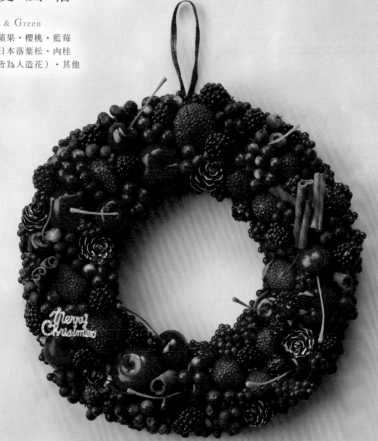

設計主題是「秀色可餐的可愛風花圈」。
主色選擇聖誕色系的紅色，混合搭配棕
色、深藍色，希望展現出立體感。少許點
綴的深藍是突顯鮮紅的刺激色彩。吊掛
繩環也選擇紅色以求統一。

114／200

輕鬆營造出
分量感 & 高級感

Flower & Green
玫瑰・柊樹（皆為人造花草）・其他

帶有溫度的編繩花紋花器，上方加裝橫越的鐵絲以替代手提把，其效果令只有一小朵人造花的作品產生微小變化感。柔軟觸感的柊樹若選擇香檳金色，能使作品更具有奢華感。

115/200

創 造 出 浪 漫
且 屬 於 自 己 的
聖 誕 節

Flower & Green
玫瑰（不凋花）・其他

天使造型的花器，即使平常使用也很受歡迎。隨著白色柔軟的曲線輪廓，將裁剪過的花飾帶固定於邊緣處。配置玫瑰不凋花，搭襯的閃亮粉紅色聖誕球飾，因以同色系與花材接續，而讓成品更顯俐落。

116/200
增 添
輕 盈 & 閃 耀

Flower & Green
日本花柏・繡球花（皆為不凋花）・其他

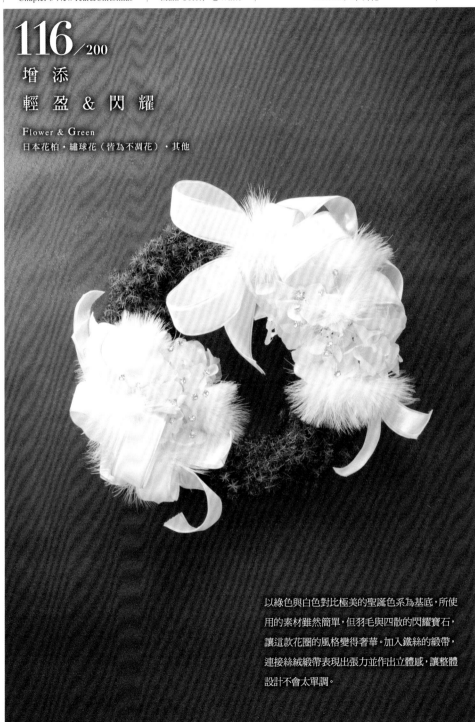

以綠色與白色對比極美的聖誕色系為基底，所使
用的素材雖然簡單，但羽毛與四散的閃耀寶石，
讓這款花圈的風格變得奢華。加入鐵絲的緞帶，
連接絲絨緞帶表現出張力並作出立體感，讓整體
設計不會太單調。

117/200

活 化 材 料 的 特 性

Flower & Green
日本花柏・果實（人造花）・其他

溫柔自然的風格搭配，宛如鳥巢般可愛的燭台。加
入鐵絲的白色藤蔓編織出絕佳視覺比例，呈現輕柔
感的造型。像這樣扭轉粗軸部分，作成可吊掛的樣
式也非常有趣。

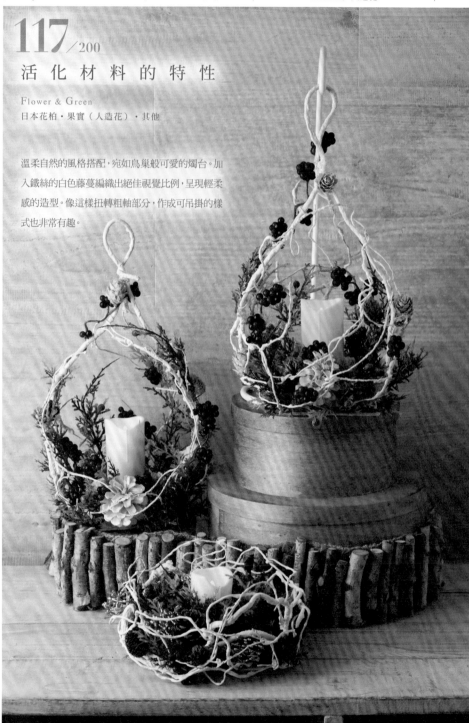

　　　　　　製作／蛭田謙一郎　攝影／三浦希衣子

118/200

最適合室內裝飾

Flower & Green
日本花柏‧米香花‧山刺柏（以上為不凋花）
漆光莓（人造果實）
八角‧假葉樹‧水杉（果實）（以上為乾燥花）

將綠、紅、金色系的氣質基本款聖誕花圈，
完全裝裱在木框內。裝飾在起居室或走廊等
室內空間都很適合。不僅方便清理，實用度
也超群！

119/200

白×銀の
雪中場景

Flower & Green
大理花・陸蓮・各種果實
（皆為人造花）・松果

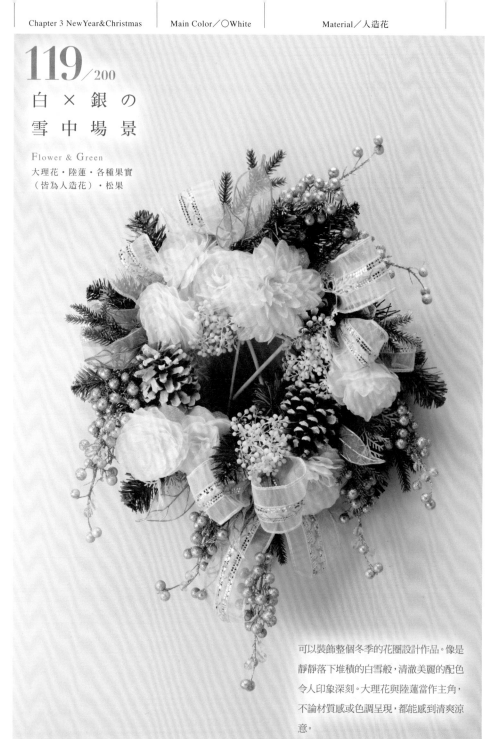

可以裝飾整個冬季的花圈設計作品。像是
靜靜落下堆積的白雪般，清澈美麗的配色
令人印象深刻。大理花與陸蓮當作主角，
不論材質感或色調呈現，都能感到清爽涼
意。

加上具有通透感的緞帶與壓克力掛飾，使作品有著透明感。在外觀裝飾豪華之餘，由於體積精巧，所以也很適合搭配家庭派對的餐桌，只要擺設在桌上即刻變得華麗。

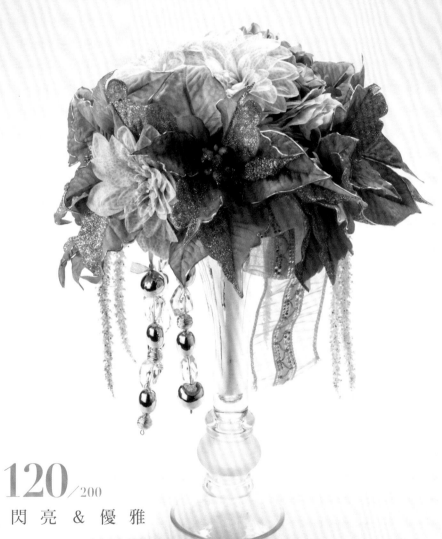

120/200
閃 亮 ＆ 優 雅

Flower & Green
繡球花・大理花・聖誕紅・陸蓮
狐尾草（皆為入造花）

121/200

輕 鬆 裝 飾 出
可 愛 風 的 聖 誕 節

Flower & Green

聖誕紅・各種莓果・其他
（皆為人造花）

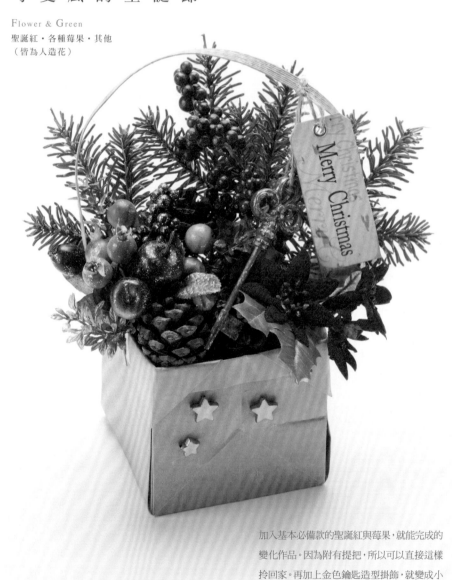

加入基本必備款的聖誕紅與莓果，就能完成的
變化作品。因為附有提把，所以可以直接這樣
拎回家。再加上金色鑰匙造型掛飾，就變成小
巧的聖誕禮物。

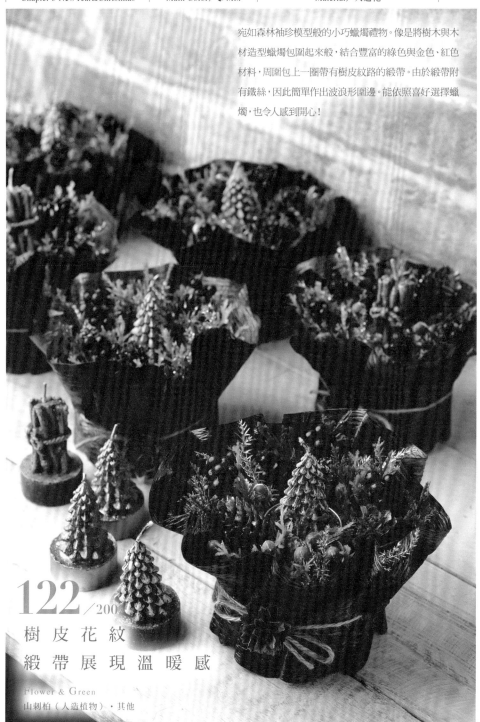

宛如森林袖珍模型般的小巧蠟燭禮物。像是將樹木與木材造型蠟燭包圍起來般，結合豐富的綠色與金色、紅色材料，周圍包上一圈帶有樹皮紋路的緞帶。由於緞帶附有鐵絲，因此簡單作出波浪形圍邊。能依照喜好選擇蠟燭，也令人感到開心！

122/200

樹皮花紋
緞帶展現溫暖感

Flower & Green
山刺柏（人造植物）・其他

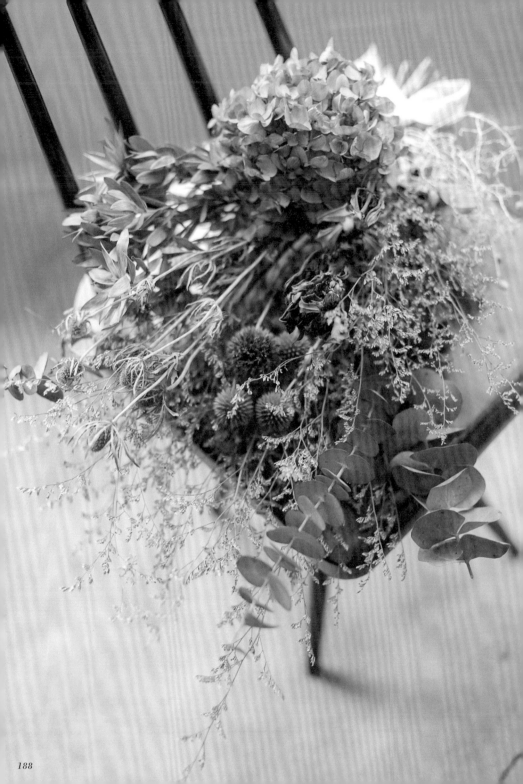

123-183/200

第 4 章　壁掛 & 吊掛
花 圈 & 掛 飾

花圈被視為聖誕裝飾物，不過時至今日，早已不只是節日前後才能應景。最近被稱為倒掛花束的掛飾也深受大家喜愛。當前的居家生活風格，時常見到「花時間選出日常生活的必需品」的說法，這與異素材的特質似乎不謀而合。因為這些素材比鮮花還持久耐放，所以挑選出自己的最愛，再裝飾於家中的人應該很適合吧！

123/200

深具真品質感的
人造花圈掛飾

Flower & Green

玫瑰・各種果實・莓果
苦草・樹蕨
其他（皆為人造花）

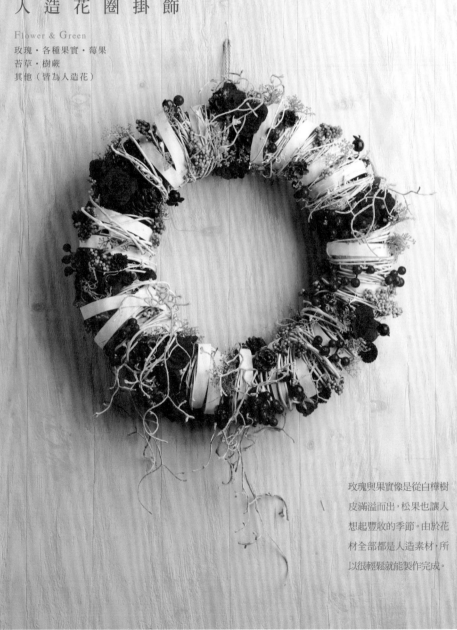

玫瑰與果實像是從白樺樹
皮滿溢而出，松果也讓人
想起豐收的季節。由於花
材全部都是人造素材，所
以很輕鬆就能製作完成。

　　　　　　　　　　　　　　　　　製作／蛭田謙一郎　攝影／三浦希衣子

124 /200

果 實 聚 集 而 成 的 棕 色

Flower & Green
山茶花（果實）（乾燥花）

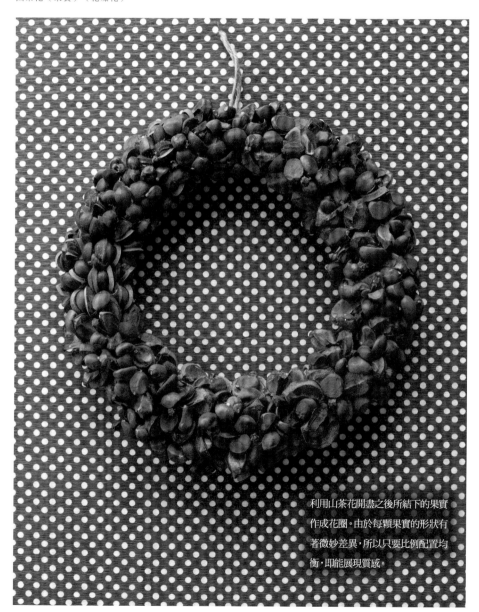

利用山茶花開盡之後所結下的果實
作成花圈。由於每顆果實的形狀有
著微妙差異，所以只要比例配置均
衡，即能展現質感。

125/200

滿 心 期 待 ！

Flower & Green
玫瑰・菊花・千日紅
繡球花（皆為人造花）

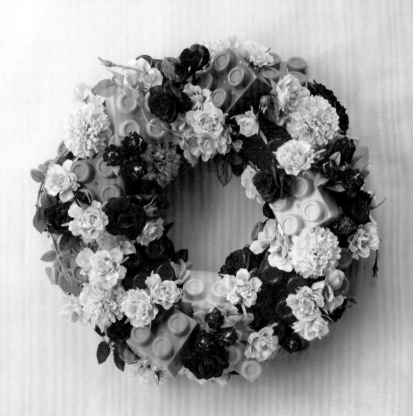

運用色彩繽紛的樂高積木，製作出以期待收到聖誕
禮物的心情為意象的花圈作品。祕訣是結合光滑
質感及粗糙質感物件，創造出凹凸層次，並使配置
顯現立體感。家中有小朋友的家庭，應該也非常適
合！

製作／佐藤浩明　攝影／佐佐木智幸

126/200

以 懷 舊 寶 物
製 作 而 成 的 花 圈

Flower & Green
繡球花（不凋花）·果實
苔草（以上為乾燥植物）·漂流木·其他

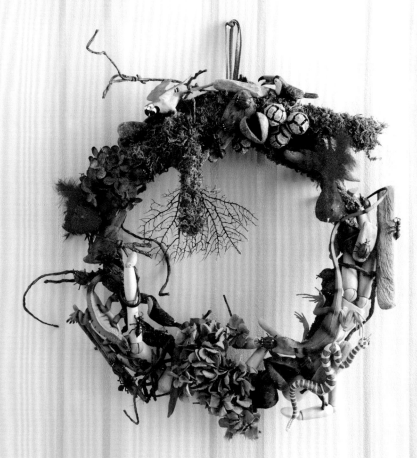

設計主題是「好奇心旺盛的小鳥打算築巢，但
從四處收集來的奇怪廢棄物，最後卻變成了花
圈！」這是一款主題非常有趣的花圈掛飾。

127 /200

有 型 有 款 的 北 歐 現 代 風

Flower & Green
葉脈・蝴蝶蘭（不凋花）
銀色花飾帶・白色糖球

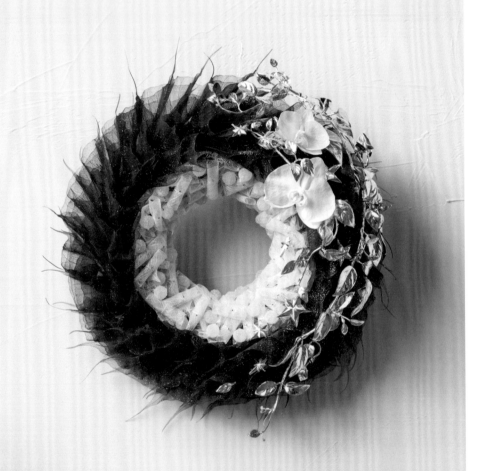

以芬蘭永夜的白色聖誕節為意象，利用葉脈表現如雪般的輕盈。在此使用昆蟲針仔細固定容易破損的葉脈標本。花圈製作方面，不管選擇哪種素材，需注意清楚分界出外框與內框的輪廓線，而不要破壞原本的外觀造型。

製作／ヘンティネン・クミ　攝影／佐佐木智幸

128／200

宛如天使羽翼

Flower & Green
非洲菊（人造花）・其他

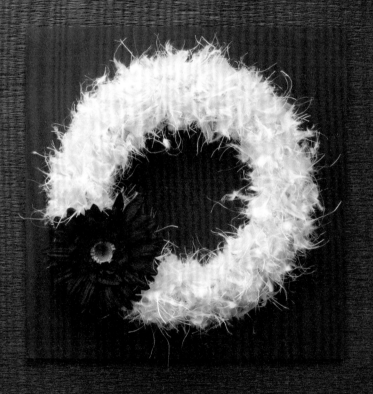

以手撕方式處理具有材質感的落水紙，將這
些毛邊紙纖維組合成一個花圈。只有和紙材
才有的溫暖柔和感，及純粹的色調，使花圈
宛如輕飄的羽翼。

129 /200
銀色愛心

Flower & Green
繡球花・玫瑰・銀荷葉
葡萄（皆為人造花）

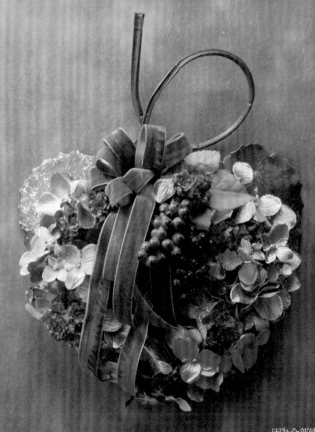

因為全部使用人造花素材製
作而成，所以不限裝飾的時
效及場所。與帶光澤的花材
搭配的絲絨緞帶，不僅令人
感受到暖意，同時成為具有
質感的重心點綴。

製作／藤本佳孝　攝影／佐佐木智幸

130/200

來 自 白 樺 樹 叢

Flower & Green
玫瑰（不凋花）・白樺

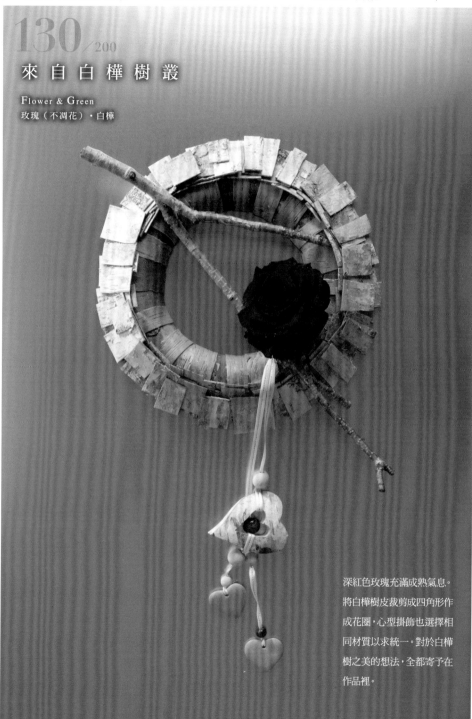

深紅色玫瑰充滿成熟氣息。
將白樺樹皮裁剪成四角形作
成花圈，心型掛飾也選擇相
同材質以求統一。對於白樺
樹之美的想法，全都寄予在
作品裡。

製作／平井・Pedaru Katrin　攝影／佐佐木智幸

197

131／200

將時間的流逝化為花圈

Flower & Green
雞冠花（乾燥花）

作成乾燥花的雞冠花具有絲
絨般的質感，用來製作花圈掛
飾。一起搭配的鈕釦是1950
年的材料。乾燥花材與古董零
件，將這些經過時間洗禮的物
件，完美調和為一。

製作／岡本美穗　攝影／岡本讓治

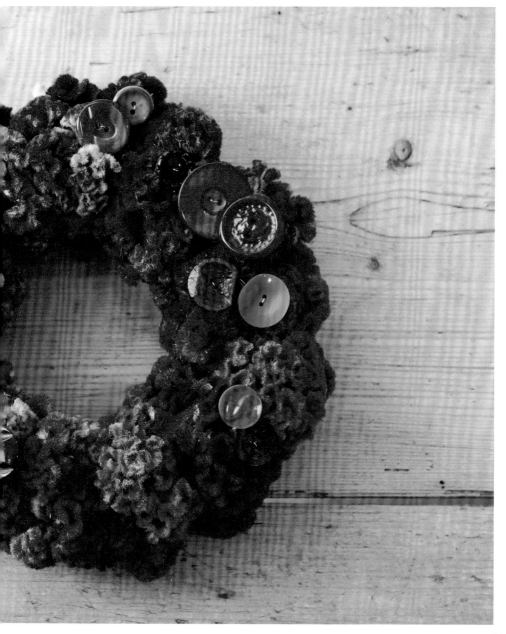

132 /200

單 純 的 華 麗

Flower & Green
玫瑰・山刺柏（以上為不凋花）・四稜白粉藤

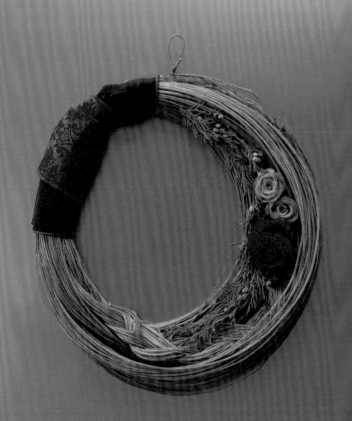

使用四稜白粉藤的藤蔓作為基底，加入
散發著堅固質樸氣息的編織手法，展現
出柔和感。想像完成品的感覺後，再決
定要使用的素材，並考量裝飾場所來確
定花材的面向。

製作／小野木彩香　攝影／佐佐木智幸

133/200

層 疊 小 樹 枝

Flower & Green
火龍果・蔓越梅（以上為人造花）
小樹枝・橡果・日本落葉松・迷你鐵杉果
Mutanba Nuts（果實）（以上為乾燥花）

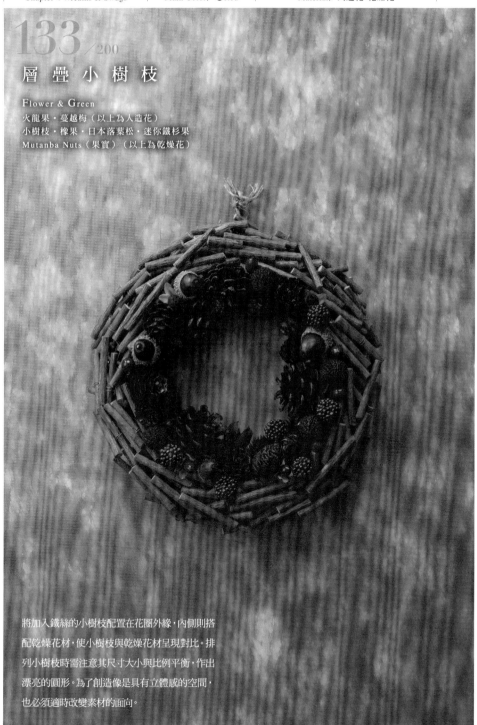

將加入鐵絲的小樹枝配置在花圈外緣，內側則搭配乾燥花材，使小樹枝與乾燥花材呈現對比。排列小樹枝時需注意其尺寸大小與比例平衡，作出漂亮的圓形。為了創造像是具有立體感的空間，也必須適時改變素材的面向。

134/200

誕生自田野
の藝術品

Flower & Green
銀葉菊（乾燥花）

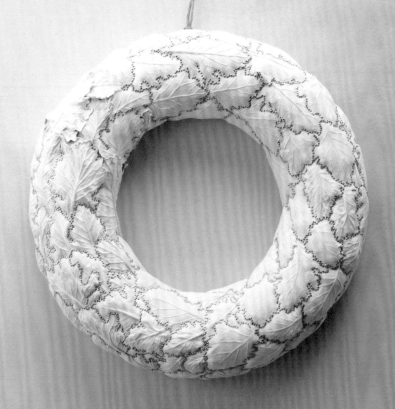

使用從田野間摘取屬於銀色植物的銀葉菊，創作出帶有前衛效果的作品。植物與花圈上可見到像是毛料般的質感、對比，成為視覺重心。不以熱熔膠槍等工具黏合，改以大頭針固定，同時兼具裝飾作用。

製作／藤原正昭　攝影／佐佐木智幸

135/200

宛 如 糖 果 般 甜 美 の
透 明 感 花 圈

Flower & Green

尤加利（不凋花）
玫瑰‧寒丁子‧香雪球
米香花‧銀葉菊
繡球花（以上為人造花）
銀幣葉（乾燥花）

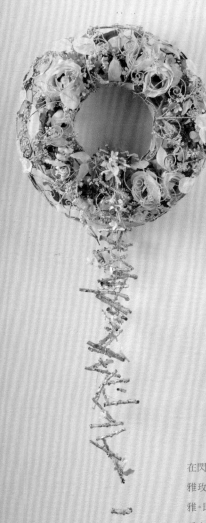

在閃亮細緻曲線中的淺色高
雅玫瑰與葉材，顯得非常優
雅。即使透過花圈通透的側面
看去，玫瑰花材的面向也插得
相當漂亮。這是一款一年四季
皆能掛飾的花圈作品。

點綴白色珍珠的
聖誕花圈

Flower & Green
玫瑰・繡球花（以上為不凋花）
尤加利・索拉花

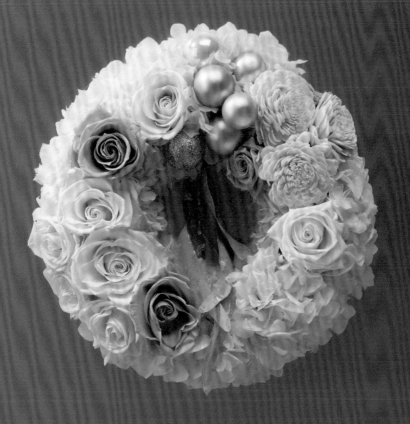

從白色、奶油色再到灰白色，即使是白色，也能在色
調層次上作變化而創造出優雅感。這是一款優美雅
致，適合成熟女性的花圈掛飾。

　　　　　　　　　　　　　　　　　　製作／石山ふみ枝　攝影／佐佐木智幸

137 / 200

虛 實 難 辨 的
存 在 感

Flower & Green
繡球花（乾燥花）

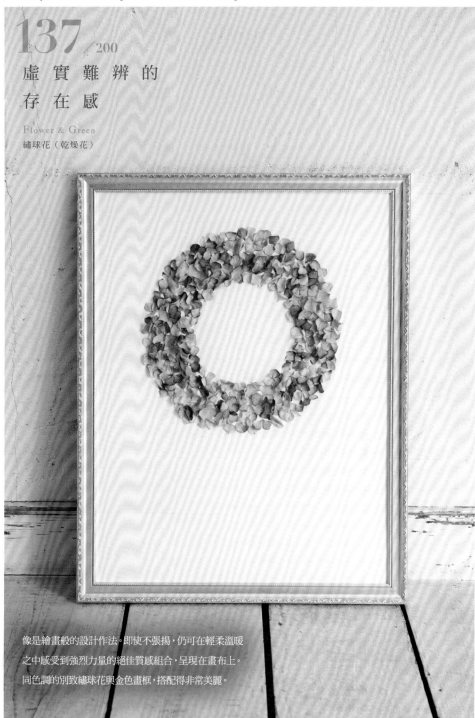

像是繪畫般的設計作法。即使不張揚，仍可在輕柔溫暖
之中感受到強烈力量的絕佳質感組合，呈現在畫布上。
同色調的別致繡球花與金色畫框，搭配得非常美麗。

138／200

黎 明 微 光

Flower & Green
地衣（不凋花）·樹枝·其他

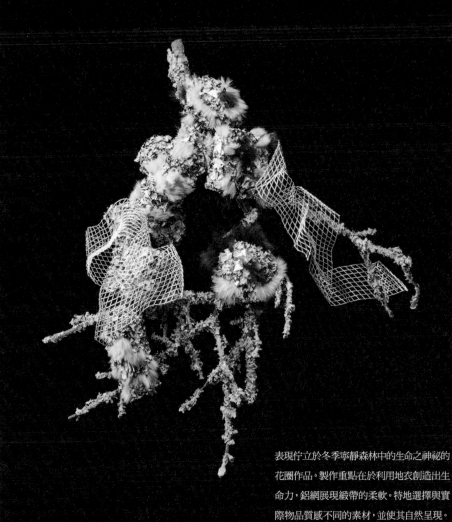

表現佇立於冬季寧靜森林中的生命之神祕的
花圈作品。製作重點在於利用地衣創造出生
命力，鋁網展現緞帶的柔軟。特地選擇與實
際物品質感不同的素材，並使其自然呈現。
此外，透過皮草素材訴求生物的溫暖，而在
射進微暗森林的光線裡凍結的閃耀朝露，則
以水晶珠來表現。

139／200
神聖&自然的耶誕花圈

Flower & Green
玫瑰（不凋花）·陽光陀螺
多花桉（以上為乾燥花）·稻草藤·杜松（樹枝）·苔枝

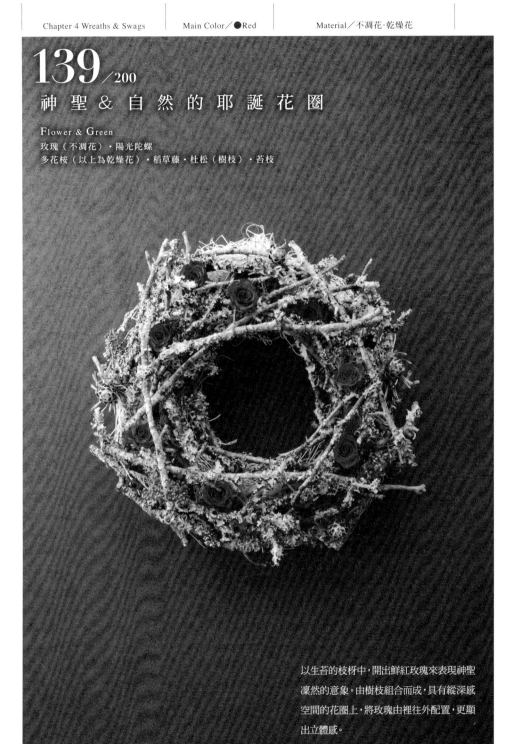

以生苔的枝枒中，開出鮮紅玫瑰來表現神聖
凜然的意象。由樹枝組合而成，具有縱深感
空間的花圈上，將玫瑰由裡往外配置，更顯
出立體感。

製作／三田善之　攝影／佐佐木智幸

140／200

魔女的花圈

Flower & Green

玫瑰（不凋花）・蔓越梅
迷你洋梨・繡球花（以上為人造花）
胡椒果・杜鵑花

設計極富獨創性的花圈。上
下延伸的裝飾用來表現魔
女手杖，左右不平衡所造成
的有趣外型，及不同材質誕
生出原創的世界觀。中央的
寶石像是朝向深紅色玫瑰飛
逸而出，接續的是植物與樹
枝，傳達了在微小世界裡的
巨大進程與力量。

製作／松島勇次　攝影／佐佐木智幸

141/200

描 繪 於 畫 布 上 的 花 圈

Flower & Green
玫瑰・非洲菊・繡球花(以上為不凋花)
數種花材(乾燥花)・其他

像繪畫作品一樣加裝畫框，
展現世界上獨一無二的特別
感。希望創造一個不只是美
麗，而是長期作為室內裝飾
也百看不厭，風貌多變且深
邃，每次觀賞時都能有所發
現的作品。

142／200

品格高潔的美麗黑色

Flower & Green

日本花柏·繡球花·玫瑰（以上為不凋花）
日本落葉松（人造花）

印象深沉卻華麗的黑色花圈。若能視日本花柏
與落葉松的顏色比例，以緞帶、網紗等副料帶
出故事性，即能完成華麗的作品。

製作／まるたやすこ　攝影／佐佐木智幸

143/200
令 人 入 迷 的 和 式 現 代 風 格

Flower & Green
玫瑰（不凋花）

以令人聯想到和服腰帶的金線布料，搭配四散的深紅色玫瑰，創作出非常雅致的花圈。將玫瑰插於布料間隙中當作組合花，作品風格瞬間變成和風氛圍，米棕色布料則成為設計重點。

144/200

在派對會場
迎接賓客

Flower & Green

玫瑰・繡球花（以上為不凋花）
蒲葦・爬牆虎・其他

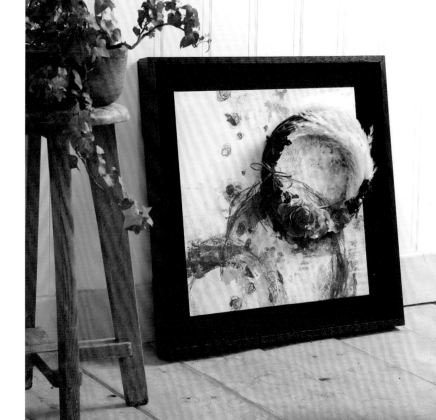

帶有繪畫作品般厚重感，喜迎賓客的歡迎花圈。
表現出從寒冷下雪的屋外，進到派對會場時的那
股暖意與人情溫度。

製作／木村聰美　攝影／佐佐木智幸

145 /200

聚 集 柔 和 的 白

Flower & Green

棉花・棕櫚（以上皆為乾燥花）・銀樺・蒲葦

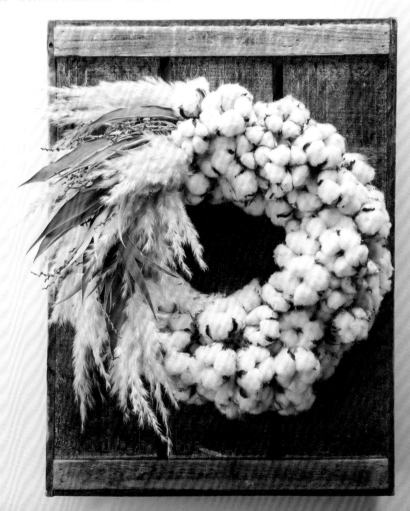

簡單運用素材，創造出花圈的流動感。為了寒冷冬天也能展現出暖意，在此選擇了棉花及具有柔軟印象的蒲葦。由於只使用棉花會過於單調，所以加入銀樺與棕櫚花作為裝飾重心。

146/200

岩石花圈
「復活」

Flower & Green

玫瑰・初雪草
（以上為人造花）
山歸來・松蘿
小銀果

設計概念是「石化的花圈經
過數百年之後，如今甦醒了。」
從宛如岩石般質感底座窺
視的，同樣宛如歷經時間
累積而呈現質樸色澤的花材，
雖然受到壓制，卻依然美麗。

製作／瑞慶覽主典　攝影／佐佐木智幸

147/200

Puzzle
Wreath

Flower & Green
日本核桃・胡桃・多花桉
尤加利（果實）
（皆為乾燥花）

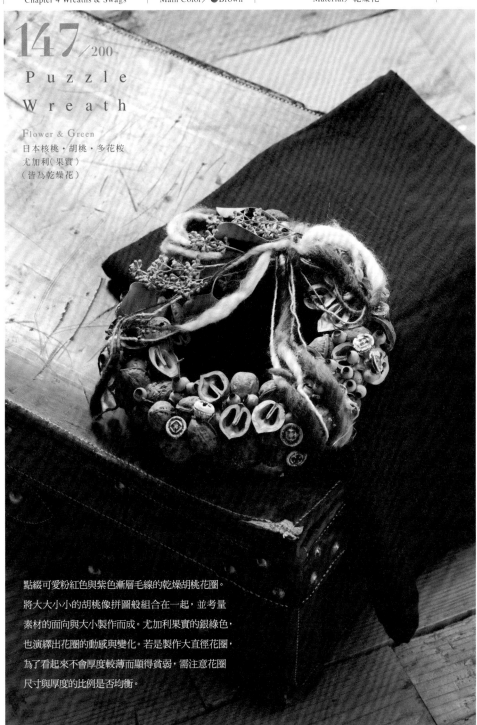

點綴可愛粉紅色與紫色漸層毛線的乾燥胡桃花圈。
將大大小小的胡桃像拼圖般組合在一起，並考量
素材的面向與大小製作而成。尤加利果實的銀綠色，
也演繹出花圈的動感與變化。若是製作大直徑花圈，
為了看起來不會厚度較薄而顯得貧弱，需注意花圈
尺寸與厚度的比例是否均衡。

148 /200

別 致 時 尚 的 閃 耀 感

Flower & Green

蝴蝶蘭・玫瑰・火龍果・各種葉材
樹木果實等（皆為人造花）

在花圈作品中加入帶有雅致感的蝴蝶蘭，使
氣質設計顯得優雅。雖然放入許多不同的素材，
但因為亮粉的閃耀感，而讓整體具有統一感。

　　　　　　　　　　　　　　　　　　製作／蛭田謙一郎　攝影／佐佐木智幸

149/200

於平面上創造立體

Flower & Green

蘭花・藤蔓（以上為人造花）

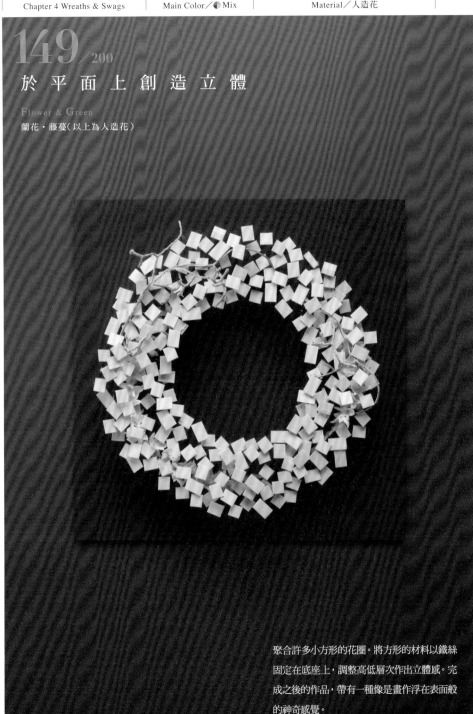

聚合許多小方形的花圈。將方形的材料以鐵絲
固定在底座上，調整高低層次作出立體感。完
成之後的作品，帶有一種像是畫作浮在表面般
的神奇感覺。

150 / 200

以愉悅色彩
營造熱鬧氣氛

Flower & Green

康乃馨‧蘋果（以上為人造花）
繡球花‧玫瑰‧金盞花‧向日葵
陽光陀螺‧胡椒果
果實（以上為乾燥花）‧辣椒‧其他

以適合將臨期裝飾的乾燥素材為主，使
用了像是繡球花、辣椒等原貌乾燥後
的花材，及人造花製作而成的花圈作品。
搭配的小鳥與蝴蝶造型掛飾，也讓這款
花圈散發出可愛開朗且愉快的氣息。

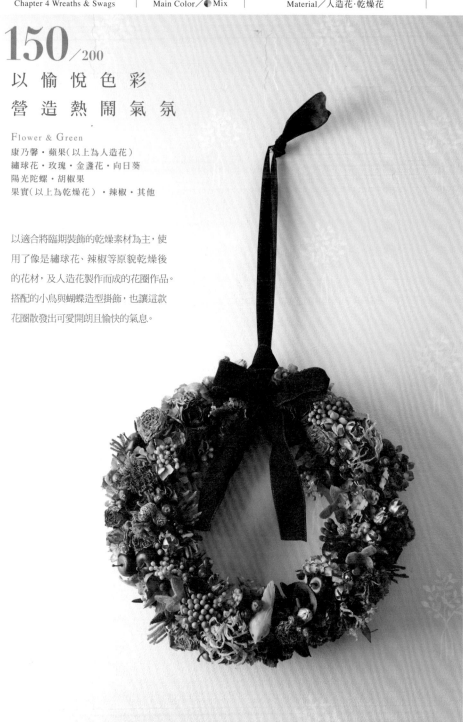

製作／清水千惠　攝影／佐佐木智幸

151/200

溫暖又惹人憐愛

Flower & Green
繡球花‧玫瑰（以上為不凋花）‧山歸來
柑橘（以上為乾燥花）‧松果‧針葉樹
索拉花

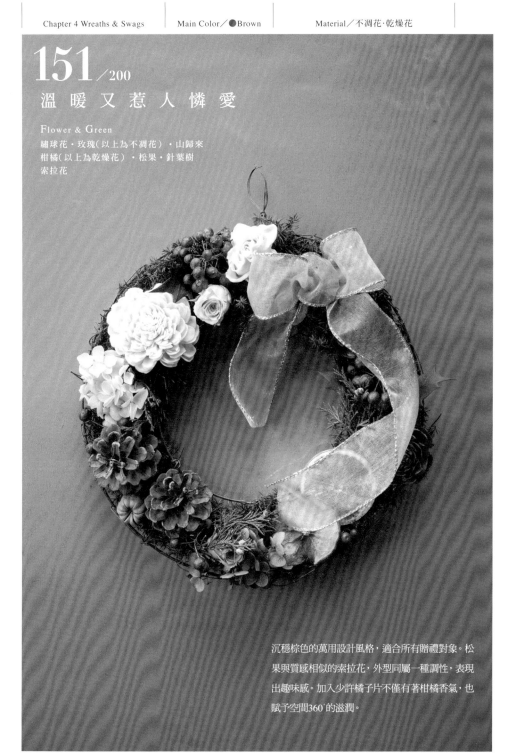

沉穩棕色的萬用設計風格，適合所有贈禮對象。松
果與質感相似的索拉花，外型同屬一種調性，表現
出趣味感。加入少許橘子片不僅有著柑橘香氣，也
賦予空間360˚的滋潤。

152 /200

觸動成熟少女心的
果實花圈

Flower & Green

繡球花（不凋花）・橄欖
銀葉菊・藍莓（以上為人造花）
松果・迷你鐵杉果・木麻黃果
夜叉五倍子・蓮蓬・日本落葉松
天然乾燥果實・美加落葉松果
芙蓉（果實）・楊樹果
其他（以上為乾燥果實）

在多種圓形果實之間，融入了繡球花
瓣的輕飄感及棉花的軟綿感。別致時
尚的色澤，可愛得令人悸動。是一款
非常適合送給成熟女性的花圈。可雙
手接收的小巧尺寸恰到好處，即使是
一個人住的空間，也能輕鬆裝飾。

　　　　　製作／古川さやか　攝影／岡本讓治

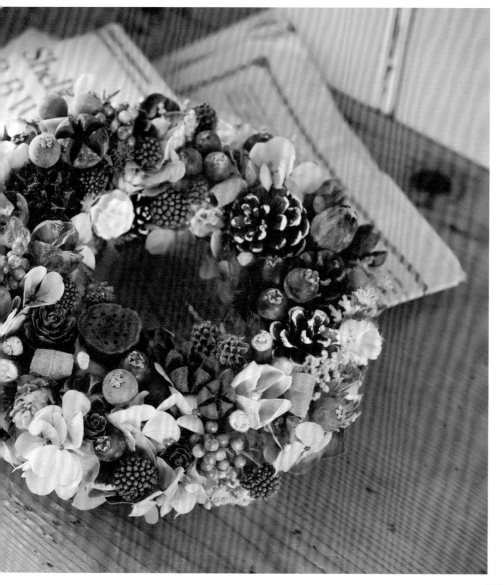

153 /200

果實＆莓果的
甜點風花圈

Flower & Green
莓果・米香花（以上為人造花）
棉花・松果・各種果實（以上為乾燥花）・其他

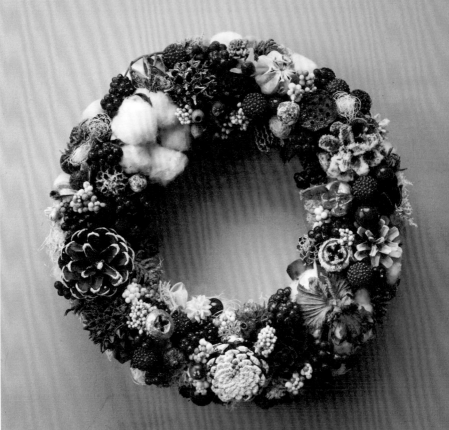

正統白紅配色花圈，作出了令人垂涎的美味感，將
期待聖誕夜的興奮之情，在開朗愉悅之中更進一步
填滿。棉花與松果等尺寸較大的素材與小巧的莓果，
所營造出的對比層次相當具有節奏感。

154／200

若 以 木 盒 裝 飾
也 很 適 合 展 示

Flower & Green
玫瑰（果實）・其他（皆為人造花）

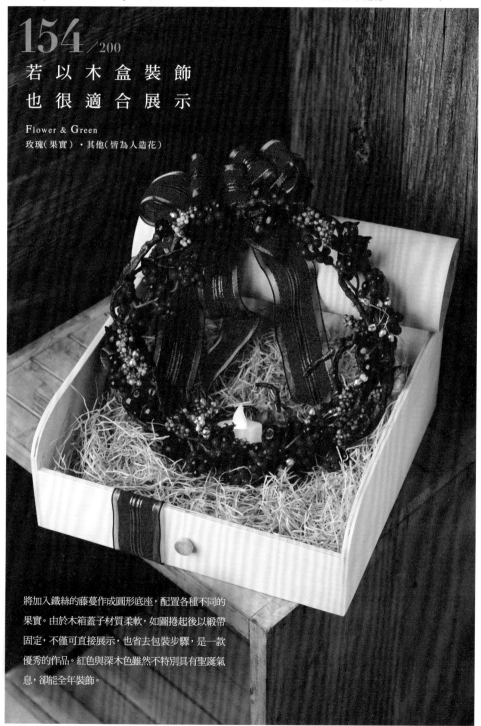

將加入鐵絲的藤蔓作成圓形底座，配置各種不同的
果實。由於木箱蓋子材質柔軟，如圖捲起後以緞帶
固定，不僅可直接展示，也省去包裝步驟，是一款
優秀的作品。紅色與深木色雖然不特別具有聖誕氣
息，卻能全年裝飾。

155 /200

森 之 散 策

Flower & Green
白樺・鵝耳櫪・日本榛花・夜叉五倍子
松果・水杉・食茱萸
尤加利・黑莓等(皆為乾燥花)

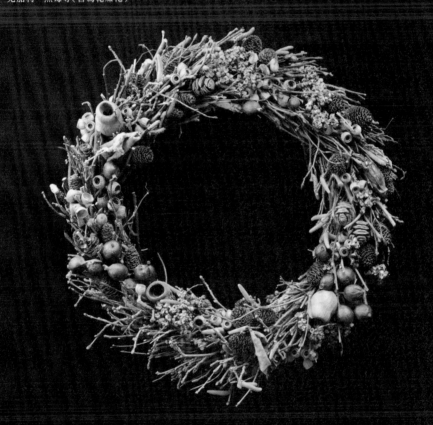

以在秋冬季森林中找到的樹枝與果實，聚集製成的
花圈。不要塞入過多素材，而是鬆散地整合，帶出
自然質感與氛圍。為了表現出立體感，裝飾配置時
不要將素材平貼，而是朝著底面縱向固定。

　　　　　　　　　　　　　　　　　　　　　　製作／小林恵　攝影／佐佐木智幸

156

麥芽糖色的古董風花圈

繡球花・玫瑰・黑種草（果實）・小綠果・尤加利果實
銀葉菊・松蟲（皆為乾燥花）・其他

自然乾燥而成的花材，讓人看到美麗的顏色與外型變化。將這樣的素材作成平常使用的古董風花圈，裝飾於居家空間裡，散發著每天欣賞也不會膩的溫柔氛圍。

157 /200
以澳洲不凋花
描繪流動感

Flower & Green
卡利哈賽爾・澳洲米香
尤加利果實（皆為不凋花）

（左）以兩色質感柔軟的澳洲米香
為主角，演繹出纖細意象。思考著
色彩層次與花材的外型著手配置，
創造了有機的流動感。

Flower & Green
銀葉桉・陽光陀螺（皆為不凋花）

（右）以澳洲大自然為設計意象製
作而成的花圈。運用捲繞技巧作出
鬆散不工整的感覺，有著將尺寸差
異大的葉片素材進一步轉化的創
意。

製作／北原みどり　攝影／三浦希衣子

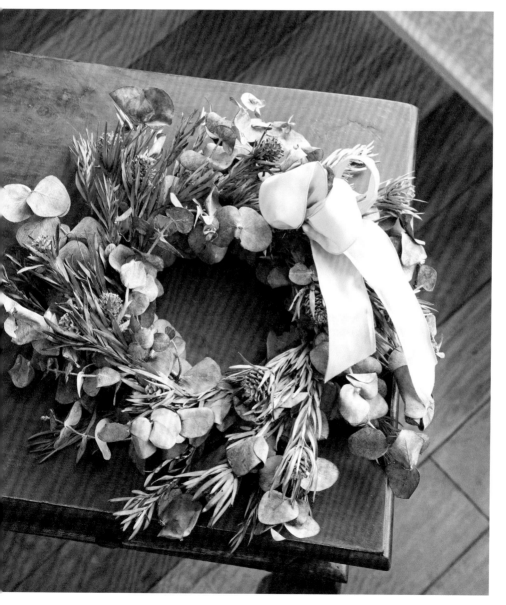

158 /200
不 經 意 的 融 和

Flower & Green

玫瑰果・薔薇（果實）・安娜貝爾繡球花・繡球花
馬醉兒・尤加利果實・松蘿・洋槐（皆為乾燥花）・其他

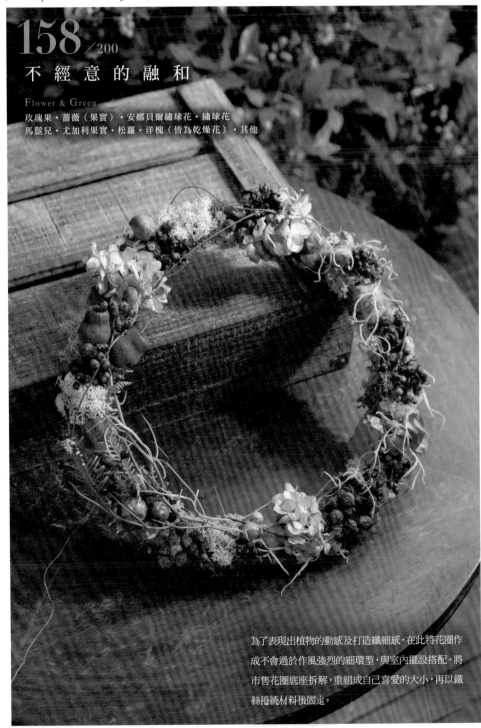

為了表現出植物的動感及打造纖細感，在此將花圈作
成不會過於作風強烈的細環型，與室內擺設搭配。將
市售花圈底座拆解，重組成自己喜愛的大小，再以鐵
絲捲繞材料後固定。

製作／猪又俊介　攝影／德田悟

159/200

MIX CULTURE

Flower & Green
玫瑰（不凋花）・衛矛・王瓜
安地斯豆・松果

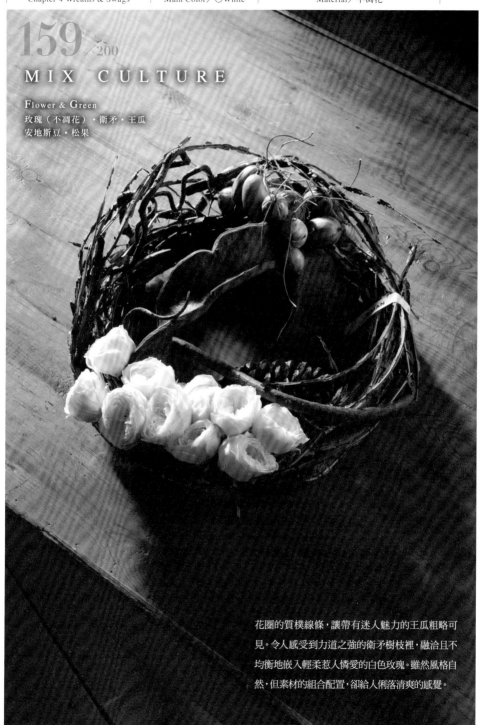

花圈的質樸線條，讓帶有迷人魅力的王瓜粗略可見。令人感受到力道之強的衛矛樹枝裡，融洽且不均衡地嵌入輕柔惹人憐愛的白色玫瑰。雖然風格自然，但素材的組合配置，卻給人俐落清爽的感覺。

160/200
歷經時間流逝
也依然美麗

Flower & Green
坡柳（葉子與果實）・山蕨・繡球花
芸香（果實）・莢迷果・小葉黃楊（皆為乾燥花）

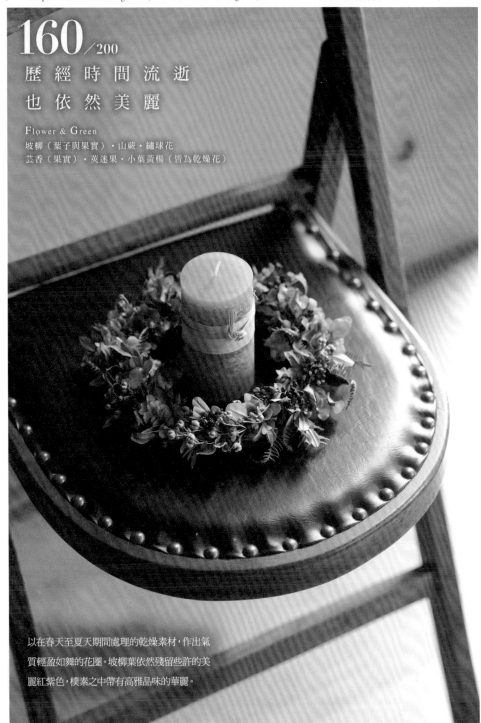

以在春天至夏天期間處理的乾燥素材，作出氣
質輕盈如舞的花圈。坡柳葉依然殘留些許的美
麗紅紫色，樸素之中帶有高雅品味的華麗。

161／200

野 性 氣 息 & 自 然 風

Flower & Green

繡球花・鐵線蓮種子・少花蠟瓣花（皆為乾燥花）・其他

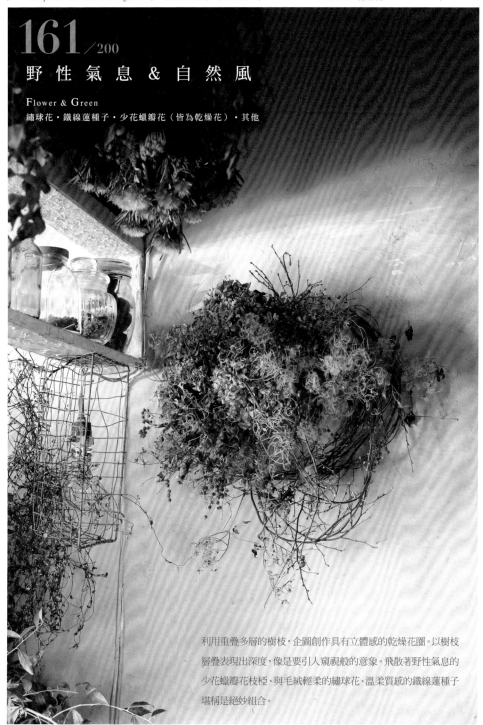

利用重疊多層的樹枝，企圖創作具有立體感的乾燥花圈。以樹枝層疊表現出深度，像是要引人窺視般的意象。飛散著野性氣息的少花蠟瓣花枝椏、與毛絨輕柔的繡球花、溫柔質感的鐵線蓮種子堪稱是絕妙組合。

162 ／200

野 生 的 造 型 美

Flower & Green

藤蔓・羅非亞椰子（皆為乾燥花）

製作／西別府久幸　攝影／加藤達彦

以野生藤蔓為基底，搭配羅非亞椰子果實與經過乾燥處理的海葵，作出宛如藝術品般的花圈。雖然各別素材的色澤相近，但與生俱來的個性外型及各有千秋的特異質感，融合出一種新趣味。

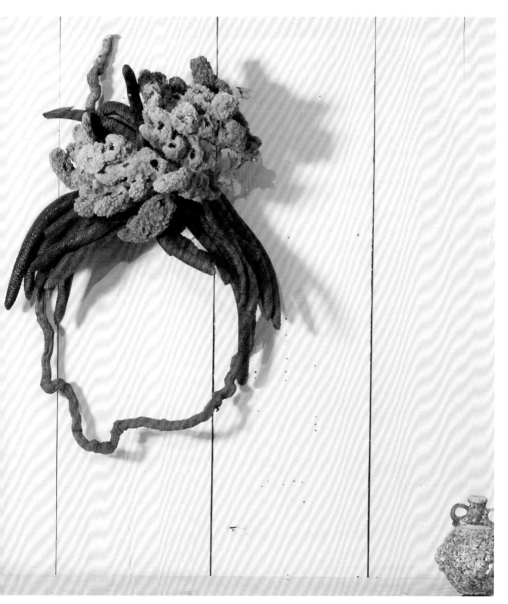

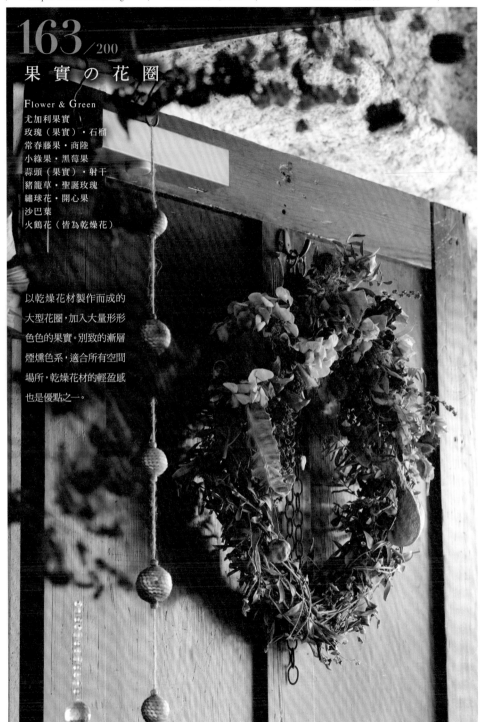

163/200

果實の花圈

Flower & Green
尤加利果實
玫瑰（果實）‧石榴
常春藤果‧商陸
小綠果‧黑莓果
蒜頭（果實）‧射干
豬籠草‧聖誕玫瑰
繡球花‧開心果
沙巴葉
火鶴花（皆為乾燥花）

以乾燥花材製作而成的
大型花圈，加入大量形形
色色的果實。別致的漸層
煙燻色系，適合所有空間
場所，乾燥花材的輕盈感
也是優點之一。

製作／高橋有希　攝影／三浦希衣子

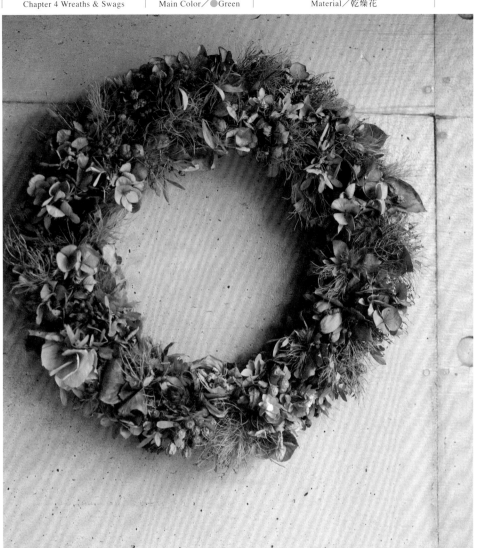

164/200
夏 至 秋 的 變 遷

Flower & Green
苦楝・山歸來（葉子與果實）・無尾熊草・兩種繡球花
楓（葉子與果實）・秋葵・開心果葉・英迷果・薔薇（果實）
（皆為乾燥花）

表現被成長的植物覆蓋的原野風
景與季節變遷的花圈作品，其結
構讓人感受到憂鬱氣氛中的美。
利用市售的山歸來花圈基底，重
新捲成一個底座之後，再以鐵絲
將材料捲繞固定。

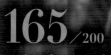

165／200
厚重卻輕柔

Flower & Green

酸豆・尤加利果實・小銀果・繡球花
苔草・薊花・澳洲海星蕨（皆為乾燥花）

白綠用色的乾燥花圈，不管何種室內風格皆可與之融
和。雖然相當具有存在感卻不厚重，反而感覺輕盈，這都
是因為酸豆輕柔的質感所致。

製作／黑澤浩子　攝影／佐佐木智幸

166 / 200

野 性 之 美

Flower & Green

常春藤・尤加利・藍冰柏・日本花柏・布洛姆絲草
細柱柳・黃蜀葵・木麻黃・松果（皆為乾燥花）

以煙燻灰為基調，配上質感各異的灰與白底色素材，所帶有的野生美，完成這款偏成熟取向的花圈。添補花材時，作品很容易變得雜亂，所以須確定好整體比例再著手。加入黃蜀葵與木麻黃等珍貴的花材，表現出花圈的動感。

飛 翔 的 花 圈

Flower & Green
尤加利・常春藤
山苔（皆為乾燥花）

以鳥巢為設計意象，不作規規
矩矩的圓環，而是將常春藤捲
繞，賦予花圈動感。由於是吊
掛裝飾，所以從下半部至側面
部分著手作出重點。

168 ／200

送 給 你 的 天 然 色

Flower & Green
芍藥・羅斯丹菊・繡球花・胡椒果・無尾熊草
玫瑰・月桂・紅千層・野燕麥（皆為乾燥花）

只使用乾燥花材的花圈作品。希望作為贈禮之用時，保有天然素
材原來的鮮豔色彩能令人感到驚喜。由於用上多種葉材，配色因
此顯現出深度。

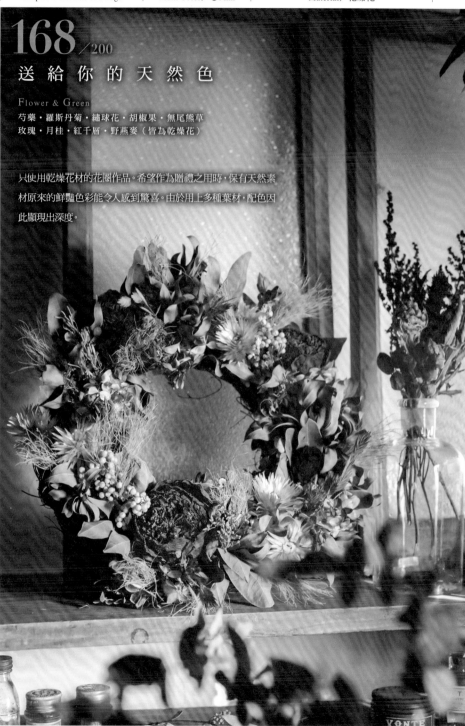

　　　　　　　　　　　　　　　　　　　製作／深田衣美　攝影／德田悟

169/200

壁 掛 ＆ 擺 飾
都 很 適 合

Flower & Green

大飛燕草・紫薊
紅千層・佳那利
水晶花・小圓葉尤加利
尤加利（果實）
（皆為乾燥花）

不挑裝飾場所的迷你花
圈。由於沒有起點也沒有
終點的花圈形狀，象徵圓
滿幸運，所以也可作為禮
物。以春季的白花與葉材
製作而成。

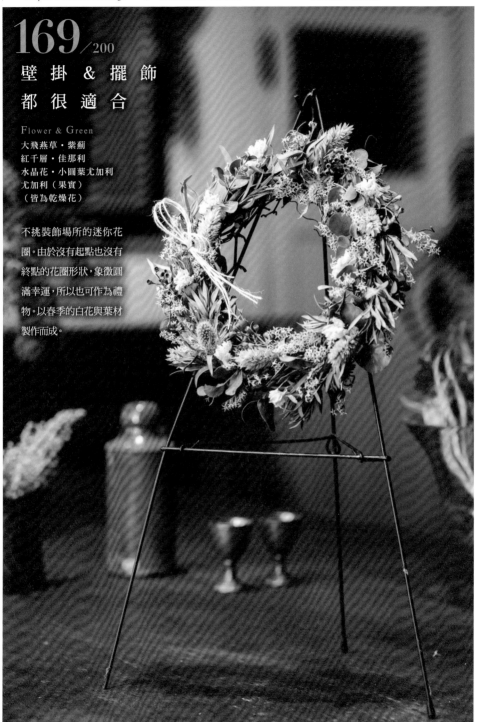

170/200

以採自山中的
自然素材為基底

Flower & Green

鐵線蓮・藿香薊・烏桕・菱葉柿・山歸來
雞屎藤・山草莓・兩種藤蔓（皆為乾燥花）

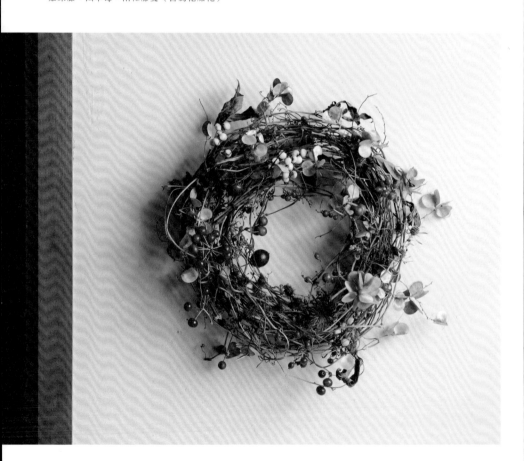

組合大小各異的果實所製成的乾燥花圈。作為基底的藤
蔓是在秋天到冬天之際，於附近的山中及河床邊採集的素
材。採集的時機是趁果實轉為紅色之時，若再晚一點就會
被鳥群啄食。

別 致 又 自 然 的 華 麗

Flower & Material

山歸來・羊耳石蠶・繡球花・北美青鳥檜（以上為不凋花）
雞屎藤・胡椒果・棉花殼・八角・柯尼卡爾康果實
大花紫薇果實（以上為乾燥花）・麻・鐵絲

以宛如巴黎小巷內的古董店所裝飾的物件為設計意象。使用乾燥與不凋
花材，夾於底座間隙構築而成，表現出輕盈卻又具有分量的感覺。留心用
色比例，所以在內斂的色澤中，仍可感受到華麗。同時也仔細地配置這些
細致的素材。

→製作方法請見P.244

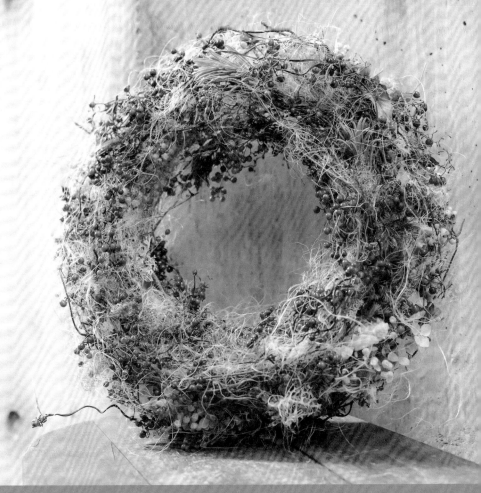

How To Make

1 將繡球花等各分成小分量,並將使用的材料剪成易於使用的大小備用。纖維素材則先處理擴展成網狀。

2 不需拆開山歸來,直接捲成雙層環形,作為花圈底座使用。將花圈稍微擴展一些,整體再以麻纖維交錯纏繞。

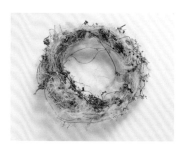

3 將雞屎藤纏繞整個花圈。

4 雞屎藤不僅只繞於表面,而是像三明治一樣,纏繞於雙層的山歸來底座之間。

5 花圈底座間配置繡球花。將花莖穿過麻纖維間隙,纏繞牢固之後固定。

6 將三種繡球花依照色彩平衡配置,夾於雙層花圈底座之間。這個步驟是為了展現出花圈的厚度。

7 將果實與羊耳石蠶放入花圈間隙裡。因為具有重量，所以直接使用黏膠接合固定。

8 補上雞屎藤與麻纖維帶出分量感。以北美青鳥檜作為重點色，依整體的視覺平衡充分點綴在花圈上。

9 進一步添加雞屎藤與麻纖維，再鋪上其他纖維即完成。以鐵絲綁在花圈的兩、三處，整體再噴上一層噴膠。

Point

◆將三種纖維擴展成網目狀，再拆解成細絲後使用，會比較容易捲繞於花圈上。
◆繡球花等較為輕盈的材料，可固定在纏繞於山歸來底座間隙的纖維上。果實等具有重量的素材，則以黏著劑直接黏在山歸來上。

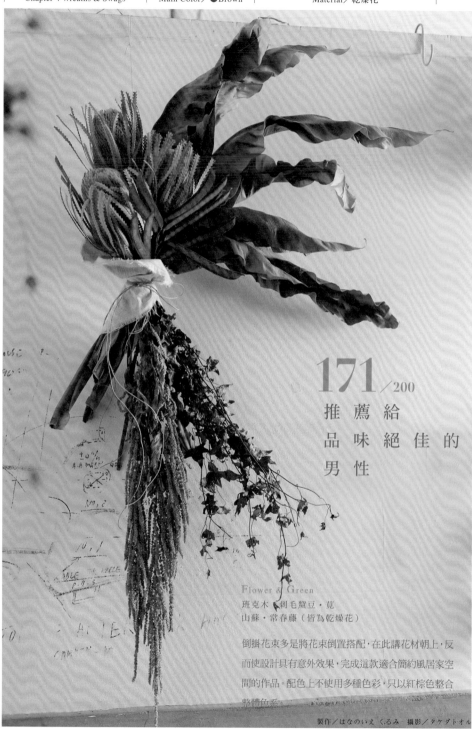

171 / 200

推薦給
品味絕佳的
男性

Flower & Green
班克木・剛毛黧豆・莧
山蘇・常春藤（皆為乾燥花）

倒掛花束多是將花束倒置搭配，在此講花材朝上，反
而使設計具有意外效果，完成這款適合簡約風居家空
間的作品。配色上不使用多種色彩，只以紅棕色整合
整體色系。

製作／はなのいえ くるみ・攝影／タケダトオル

172 /200

耀 眼 出 色 ！

F<small>LOWER</small> & G<small>REEN</small>
蘭花‧玫瑰‧繡球花
白芨‧其他（皆為人造花）

這是一款降低傳統氛圍，捕捉現代感的創新花圈作品。捨去一般花圈常見的環形，以傳統和紙來表現。花材部分令人聯想到雪花結晶，是非常適合現代風的室內擺設。

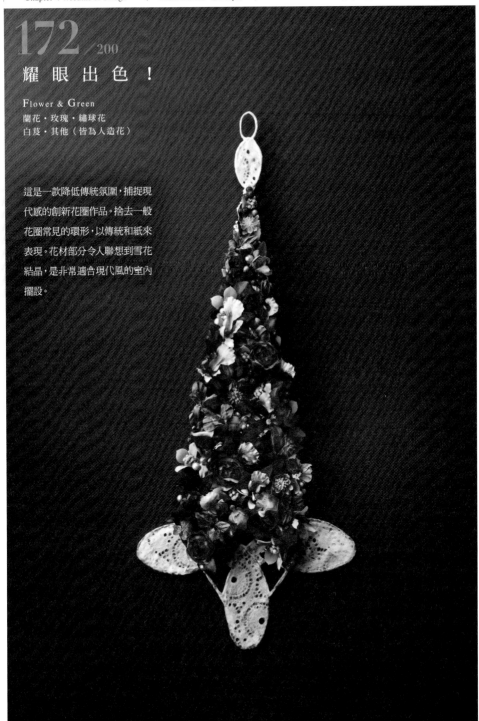

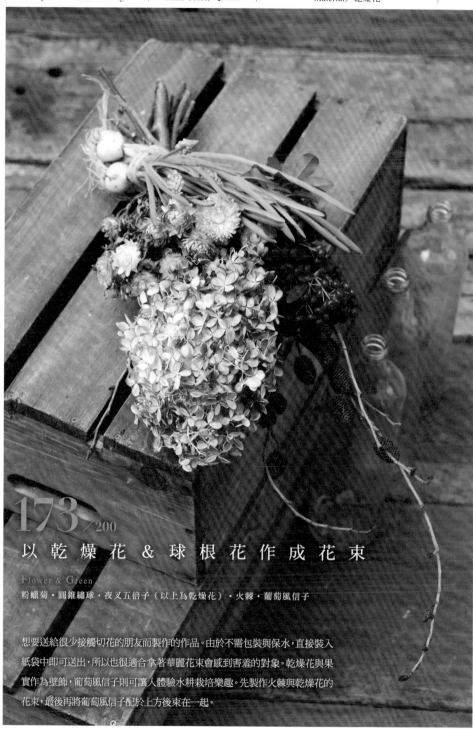

173/200
以乾燥花＆球根花作成花束

Flower & Green

粉蠟菊・圓錐繡球・夜叉五倍子（以上為乾燥花）・火棘・葡萄風信子

想要送給很少接觸切花的朋友而製作的作品。由於不需包裝與保水，直接裝入
紙袋中即可送出，所以也很適合拿著華麗花束會感到害羞的對象。乾燥花與果
實作為壁飾，葡萄風信子則可讓人體驗水耕栽培樂趣。先製作火棘與乾燥花的
花束，最後再將葡萄風信子配於上方後束在一起。

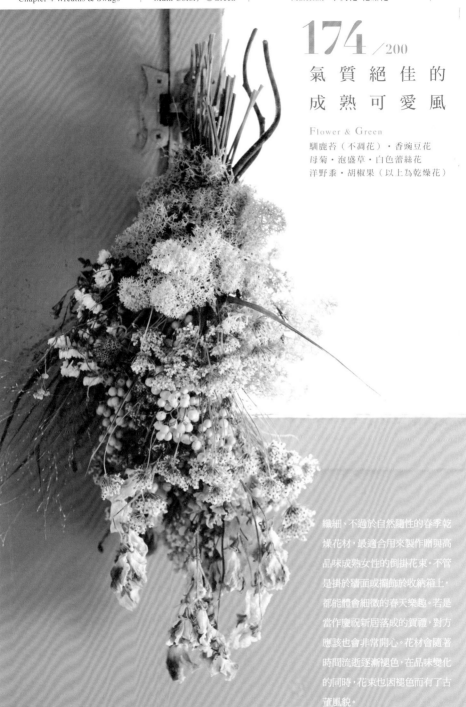

174 /200

氣質絕佳的
成熟可愛風

Flower & Green
馴鹿苔（不凋花）‧香豌豆花
母菊‧泡盛草‧白色蕾絲花
洋野黍‧胡椒果（以上為乾燥花）

纖細、不過於自然隨性的春季乾燥花材，最適合用來製作贈與高品味成熟女性的倒掛花束。不管是掛於牆面或擺飾於收納箱上，都能體會細微的春天樂趣。若是當作慶祝新居落成的賀禮，對方應該也會非常開心。花材會隨著時間流逝逐漸褪色，在品味變化的同時，花束也因褪色而有了古董風貌。

175/200

黑色頹廢風の倒掛花束

Flower & Green

繡球花・玫瑰・黑色葉片・陽光陀螺
帝王花（皆為乾燥花）

整合為縱長外型的花束壁飾。玫瑰、帝王花
等紅色系花材，讓人感覺帶點黑色色澤，便
以歌德風及怪誕感為設計意象來製作此作
品。

製作／小島悠　攝影／タケダトオル

176 /200

金 & 紫 の
倒 掛 花 束

Flower & Green
蔥花・黑種草・孔雀草・銀幣葉
繡球花・其他（皆為乾燥花）

蔥花的圓球外型與鮮豔色彩非
常引人注目。搭配的葉子是經過
噴色加工的金色葉片素材。雖然
紫色與金色的色彩搭配帶著花
俏感，因為使用秋色的繡球花與
具通透感的銀幣葉，創造出恰如
其分的空間，而完成自然風格的
倒掛花束。

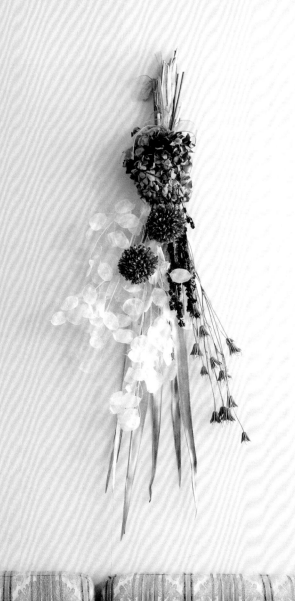

177／200

重視量感
並轉化為豪華風

Flower & Green

繡球花・陽光陀螺
紫薊・山防風
尤加利・卡斯比亞
鱗葉菊・龍膽（皆為乾燥花）

以藍色系素材整合為一的倒
掛花束。使用卡斯比亞、尤
加利等不易褪色且容易作出
分量感的花材，以展現高級
感。

　製作／小島悠　攝影／タケダトオル

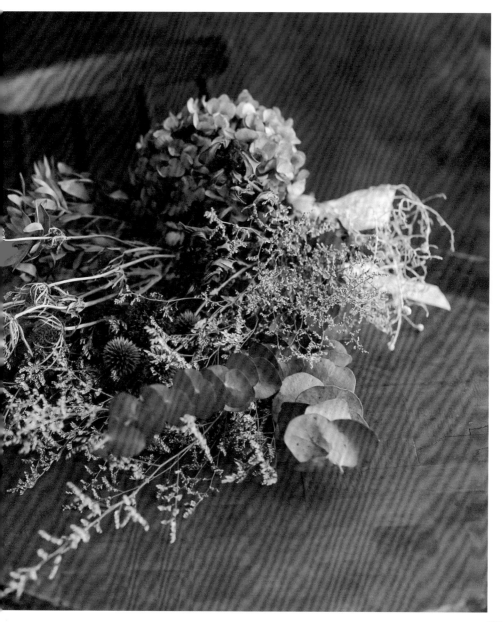

178/200
可 輕 鬆 裝 飾 的
小 巧 壁 飾

Flower & Green
（左頁）多花桉・乾燥橙片
（右頁）尤加利
（皆為乾燥花）

（左頁）多花桉與乾燥橙片層疊成「乾燥植物千層派」，柳橙的反差色相當可愛。（右頁）將細葉尤加利層疊作成「蓑蟲」，裝飾時掛於樹枝上展示會更像本尊。

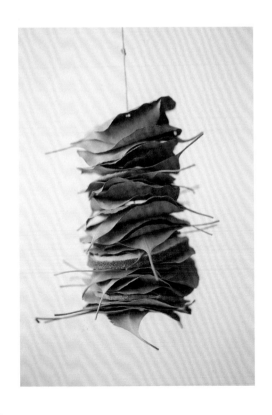

製作／山崎那由加　攝影／丸山典雅

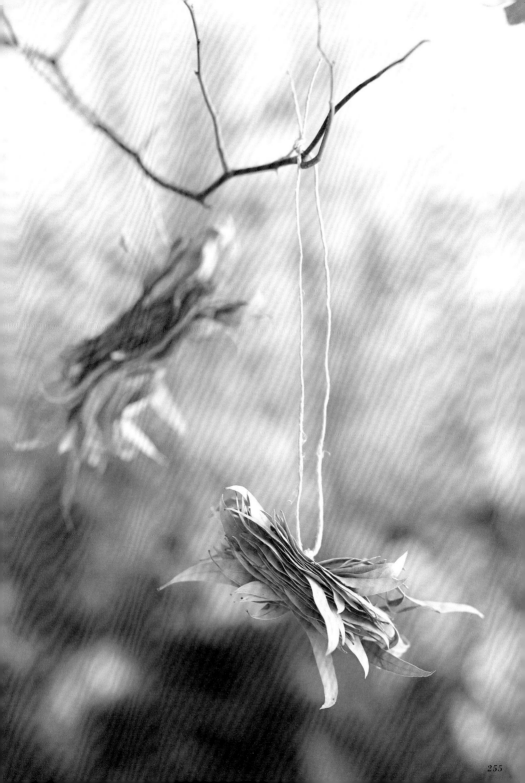

179/200
門 扉 也 想 要
時 尚 的 裝 飾

Flower & Green
黑種草・繡球花・金杖球
其他（皆為乾燥花）

乾燥花材的獨特色彩，醞釀出古
董風格的世界觀。若與鮮花搭
配，不僅能讓鮮花顏色看起來更
加鮮活濃豔，也能享受鮮花漸變
至乾燥花的樂趣。

製作／後藤清也　攝影／三浦希衣子

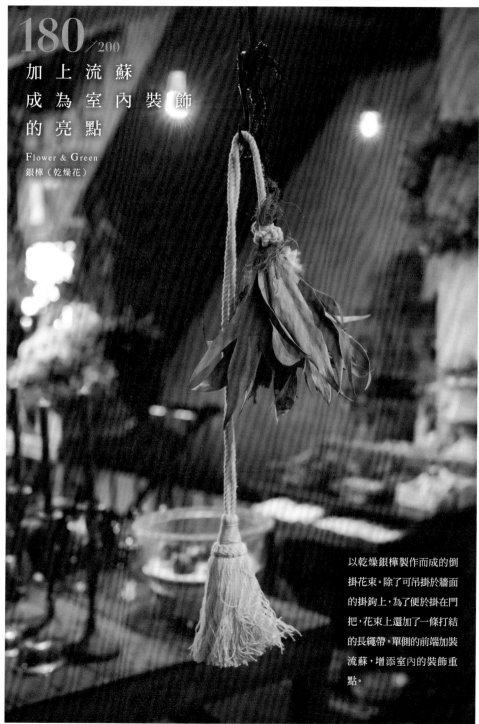

180 /200

加上流蘇成為室內裝飾的亮點

Flower & Green
銀樺（乾燥花）

以乾燥銀樺製作而成的倒掛花束。除了可吊掛於牆面的掛鉤上，為了便於掛在門把，花束上還加了一條打結的長繩帶。單側的前端加裝流蘇，增添室內的裝飾重點。

製作／小木曽めぐみ　攝影／岡本修治

於空間增添低調的時尚感

Flower & Green

班克木・繡球花・兔尾草・水晶花
小綠果・佳那利・檸檬尤加利・澳洲米香
神丹穗・Amber Nuts・金羽花
羅斯丹菊（皆為乾燥花）

除了乾燥花材，還加入羽毛等副料，交錯編織而成的倒掛花束。集結色澤偏暗的花材，減去自我個性的表達，讓居家空間與自然完美調和。

製作／大井愛美　攝影／北惠けんじ（花田寫真事務所）

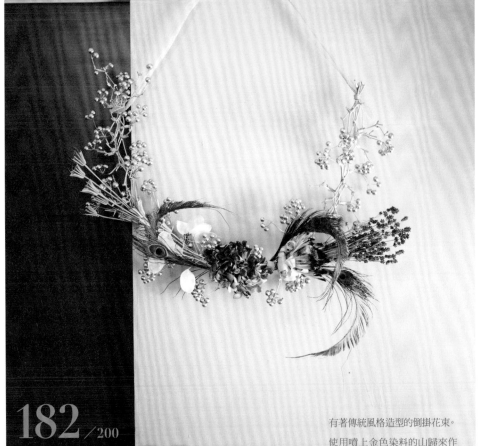

182 /200
從傳統出發的
現代設計

Flower & Green

薰衣草・山歸來・孔雀草
小百合・繡球花・帝王花・銀幣葉（皆為乾燥花）

有著傳統風格造型的倒掛花束。
使用噴上金色染料的山歸來作
為基底，加上極具強烈效果的孔
雀羽毛、帝王花、薰衣草等素材，
混搭出自然感恰到好處的亞洲現
代風格作品。

. . .

183／200

展現木玫瑰
色彩 & 形態 的
倒掛花束

Flower & Green

木玫瑰・野玫瑰果實
射干
蕨類（皆為乾燥花）

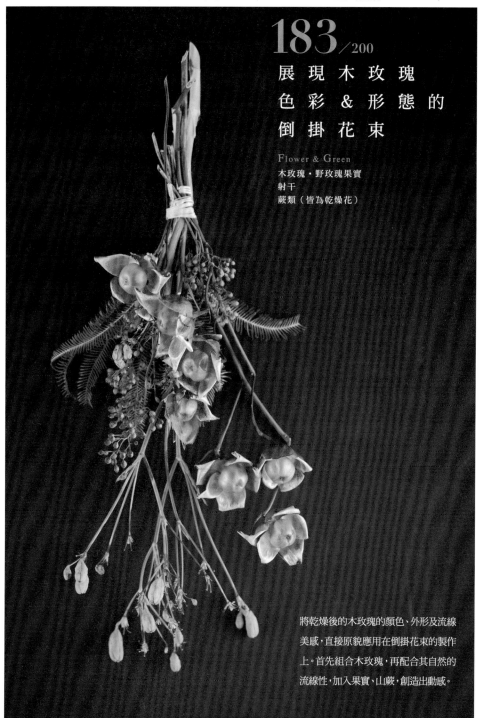

將乾燥後的木玫瑰的顏色、外形及流線
美感，直接原貌應用在倒掛花束的製作
上。首先組合木玫瑰，再配合其自然的
流線性，加入果實、山蕨，創造出動感。

活化乾燥花
魅力の
倒掛花束

享受廚房樂趣的
母親節禮物

Flower & Material
苔草・兔尾草・朝天椒・蕨類（以上為乾燥花）
尤加利・金合歡・胡椒果，紫花豆
松蘿・造型湯匙・湯勺
打蛋器・其他

由「倒掛花束＝吊掛的裝飾品」的定義思考而來，
充滿玩心的倒掛花束。將乾燥花材以黏著劑貼附
在雜貨店購得的廚房器具。若再加上廚房裡有的
義大利麵、豆子等食材，作品樣貌將更為豐富。

　　　　　　　　　　　　　　　　　製作／高智美乃　攝影／タケダトオル

Point

◆由於纖細的材料居多，為了表現出各自的存在感，在此以分類方式配置素材。
◆顧及視覺平衡，將尤加利與金合歡一枝枝地分散加入，帶出整體的動感。
◆在希望表現出開闊立體感的想法下配置素材。不要將素材塞得太密實，而是適度製造出空間感，
　像是從湯勺溢出的樣子。

How To Make

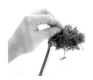

1 以黏著劑將所有的材料黏在一起。湯勺底部一點一點地塗布黏膠，再將苔草少量逐步黏附於湯勺，直到全部覆蓋。

2 湯勺的內側也塗布黏膠，再將苔草黏接於湯勺上。

3 胡桃塗上黏膠，黏附在湯勺內側中央往側邊一點的位置上。從大型材料著手配置，會比較容易取得整體視覺的平衡。

4 取數枝剪成4至5公分長度的尤加利，底部塗上黏膠後斜向配置在胡桃後方，並以此決定整件作品的高度。

5 胡桃左右兩邊黏上紫花豆。選擇的原因是紫花豆與胡椒果、尤加利的帶紅感葉片非常搭配。

6 將修剪過的兔尾草，稍微朝下地黏接在紫花豆與胡桃周圍。要注意不需平均配置。

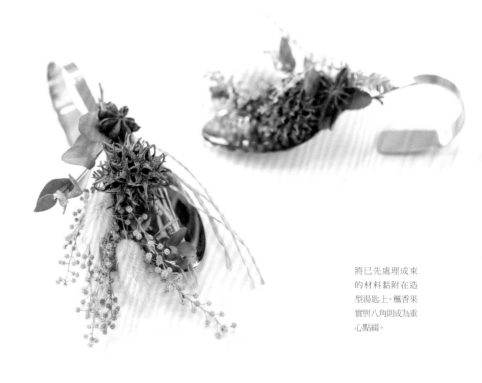

將已先處理成束
的材料黏附在造
型湯匙上。楓香果
實與八角則成為重
心點綴。

7 顧及整體視覺平衡，將尤加利
黏附於材料的間隙中。數枝成
束，想作點飛逸而出的效果時，
可逐枝加長&插入。

8 將朝天椒配置於左右兩處。注
意作出高度。周圍加入蕨類植
物，表現出開闊感。

9 義大利短麵分兩處黏附在空
隙處。

10 將剪短的金合歡像是揮灑色
彩般，加入材料的間隙中。加
上胡椒果與松蘿，使其像是從
湯勺上垂下般。

11 以上是使用湯勺的製作方法，
圖中的作品則是打蛋器。背側
靠牆部分為避免損傷，加上尤
加利葉作為保護。

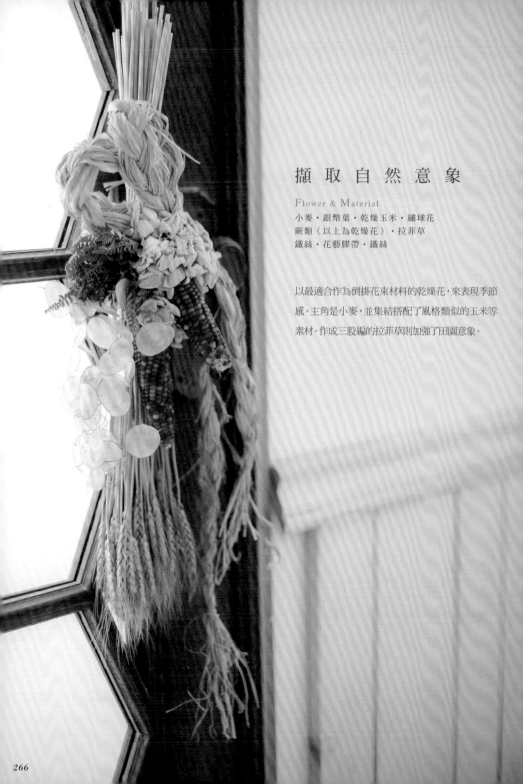

擷取自然意象

Flower & Material
小麥・銀幣葉・乾燥玉米・繡球花
蕨類（以上為乾燥花）・拉菲草
鐵絲・花藝膠帶・鐵絲

以最適合作為倒掛花束材料的乾燥花，來表現季節感。主角是小麥，並集結搭配了風格類似的玉米等素材。作成三股編的拉菲草則加強了田園意象。

How To Make

1 玉米的底部鎖進釘子，並加上#18至20的鐵絲。繫上拉菲草以隱藏釘子，若只有鐵絲會比較容易鬆脫。

2 將繡球花以#24的鐵絲完成花莖加工，再以花藝膠帶纏繞而下。玉米也以相同方式處理。

3 將小麥成束握於手中，加上銀幣葉。收束的方式為並排，以銀幣葉前端大約在小麥穗底下方的位置最為適當。

4 手邊的花束加入玉米，再將繡球花加入花束綁點處。

5 加進成束的蕨類植物。

6 以鐵絲扎實地纏繞三圈收束固定。

7 將編成三股的拉菲草，以另一條拉菲草打結收尾。裝飾的時候拉菲草環朝上。

8 完成。

9 背面的樣子。靠牆壁的部分因為只有小麥，所以容易順貼壁面。而且小麥也具有保護其他花材的作用。

別 致 & 時 尚 的
華 麗 印 象 令 人 著 迷

Flower & Material

針墊花・普爾摩沙爾花・雞冠花・玫瑰・蠟菊
瓜葉向日葵・拔葜（果實）・佳那利・斗蓬草
黑種草（果實）（以上為乾燥花）・山歸來（附鬚藤蔓）・稻草藤

彎月型的底座配置滿溢而出的花材，上面再覆蓋藤蔓，表現「成束吊掛」意象的倒掛
花束。花材色彩只選擇與藤蔓的棕色屬於同色調的紅、橘等清楚分明的色系。

How To Make

1 將已纏繞花藝膠帶的#14鐵絲，作出彎月型的架構。為了防止變形歪斜，中間加入兩條鐵絲補強。將紙板剪出相同形狀備用，之後在修剪乾燥花材用的海綿時比較容易。

2 將山歸來捲成隧道型，以固定鐵絲製架構作底座。想像該如何放置花材及成品的樣貌，以確定底座空間便於配置作業。

3 配合鐵絲骨架的形狀，裁切乾燥花材用的海綿，再以黏著劑固定。削切插海綿表面，作出足夠供花材插於山歸來之間的空間。

4 插入花材。在想配置之處打出插花用孔洞，於花莖上塗布黏膠後插入固定，可以使花材固定得更牢靠。花的部分先從針墊花、雞冠花等大型花材著手加入，以決定作品的高度上限與輪廓。

5 視整體色彩與外形的視覺平衡，加入剩餘的花材。想讓花材朵朵分明可見，所以配置出高低層次，創造立體感。增加花材不僅可以相互支撐，同時也增加整件作品的強度。

6 解開稻草藤後，繞放在山歸來上，再從內側以鐵絲綁緊固定。即完成。由於稻草藤覆蓋了花材，因此花材色彩與外形的觀看方式，也增添細膩差異。

Point

◆製作底座時，先確實地想像包含花材配置在內的成品樣貌之後再著手。思考哪個位置該空出多少空間，以確保花材被完美呈現。

◆由於乾燥花材的花莖容易折損，所以剪短後再使用，並在配置時作出密度。

◆避免所有的花材朝向相同的方向，而是插出變化性並展現高低層次，使作品看起來更有空間深度。

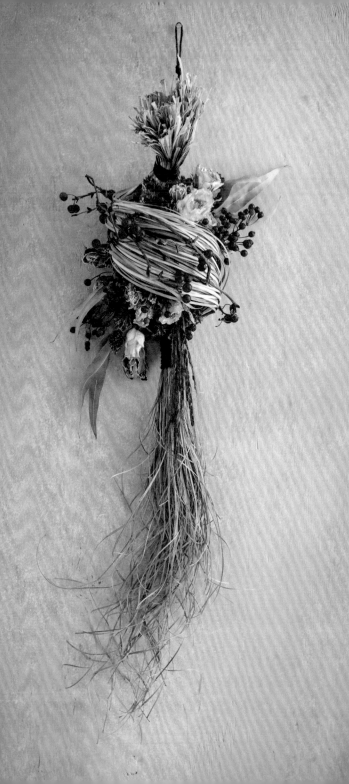

擷 取 自 然 風 意 象
以 熊 草 為 主 角

Flower & Material

熊草‧野薔薇‧山歸來‧玫瑰‧初雪草‧稻穗‧尤加利‧佳那利（皆為乾燥花）

直接將成束熊草扭轉出造型，強調倒掛花束的流線印象。以此作為底座，搭配映襯
熊草的紅色、粉紅色素材，創造像是流瀉而出的感覺。山歸來的果實與顏色，及枝椏
的動感成為重點。適合當作自然風格裝潢的店面裝飾。

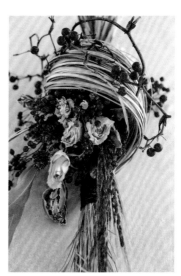

┃ Point

◆左邊是背面的樣子。由於乾燥後不易塑形，所以直接將新鮮的熊草成束吊掛陰乾，半乾時再扭轉作出想
　要的造型。

◆為了固定已完成的造型，加入以數條#14鐵絲重疊後，以花藝膠帶整合製成的鐵絲，再配置捲於熊草上的乾
　燥花材用海綿，使其像是浮於半空中。接著插入花材。

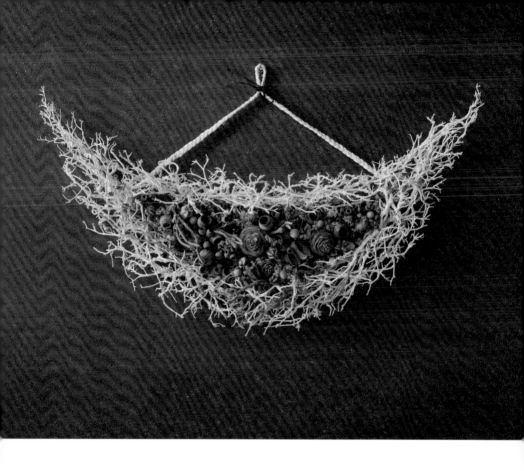

以 印 度 苦 楝
創 造 狂 野 印 象

Flower & Material
印度苦楝・木蘭・尤加利果實・哈克木・尤加利果・小綠果
黑種草・斗篷草・尤加利（皆為乾燥花）

將印度苦楝貼附於鐵絲作成彎月型底座，再將狂野有個性的花材配
置在中央，搭配其凹凸粗糙的質感。這是一件能融入水泥牆面等無
機質空間，而且顏色與質感都頗具新鮮感的倒掛花束。

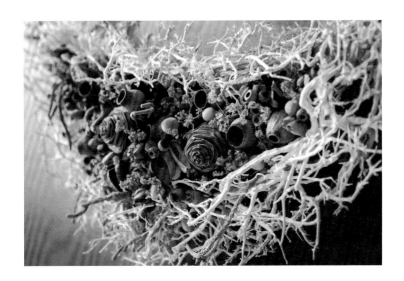

Point

以纏繞上棕色花藝膠帶的鐵絲來製作彎月型架構。繼續補接已纏繞白色膠帶的鐵絲，作出再大一圈的彎月型，並以黏著劑將小枝的印度苦棟黏附在上面製成底座。將乾燥花用海綿固定於棕色架構上，背面以尤加利葉作為保護。

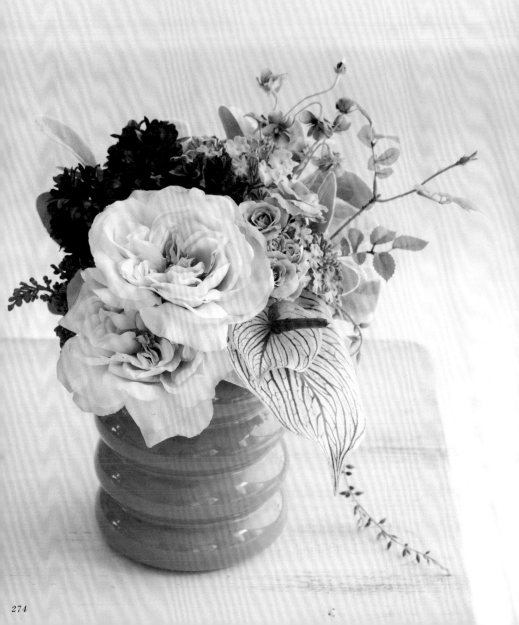

184–200 /200

第 5 章　融入室內空間 の

花 設 計

花草已與生活密不可分。日常生活裡，有很多須用到異素材
花卉來裝飾的機會。這個章節將介紹能融入居家擺設的裝飾
物件，即使不是特別的節日活動，當作自得其樂的用途也很
不錯。試著將花卉更進一步應用於日常生活吧！處在每天都
映入眼簾的裝潢擺設之中，若是看膩了，還能享受變換花材
的樂趣，這正是異素材花藝設計有趣之處。

184 /200

擴展可能性！
漂浮於空中的花設計

Flower & Green

玫瑰・各種果實・多肉植物・其他（皆為人造花）

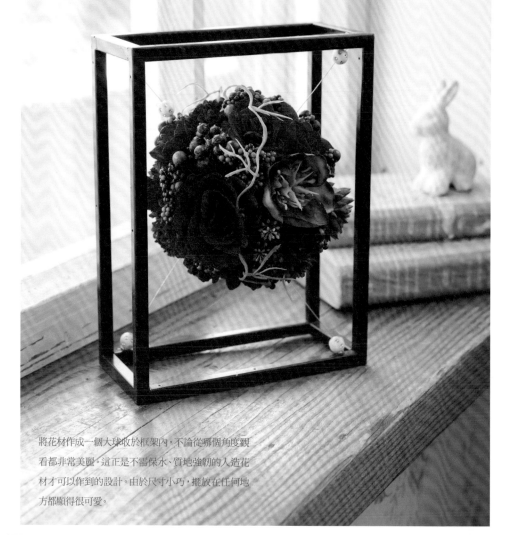

將花材作成一個大球收於框架內，不論從哪個角度觀
看都非常美麗。這正是不需保水、質地強韌的人造花
材才可以作到的設計。由於尺寸小巧，擺放在任何地
方都顯得很可愛。

185／200

味 道 如 何 ？
雙 層 千 層 派 甜 點

Flower & **G**reen
玫瑰·馴鹿苔（以上為不凋花）·白樺
尤加利（果實）·莓果·菝葜（果實）
夜叉五倍子·胡桃·其他（以上為乾燥花）

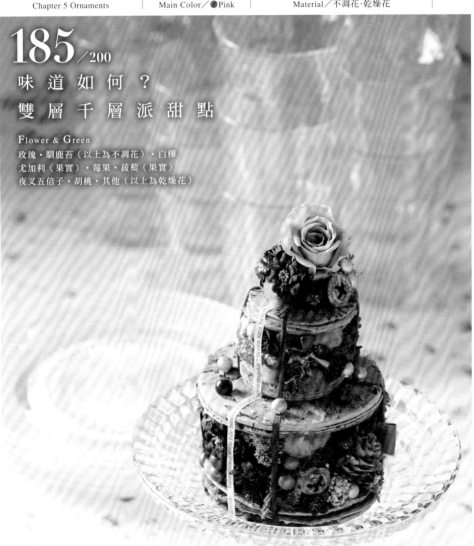

令人垂涎三尺，可愛又美味的
花藝設計。除了色彩，使人聯
想到餅乾的素材質感也相當
重要。配置時需注意，不要讓
花材從千層派蛋糕的剖面處溢
出來。

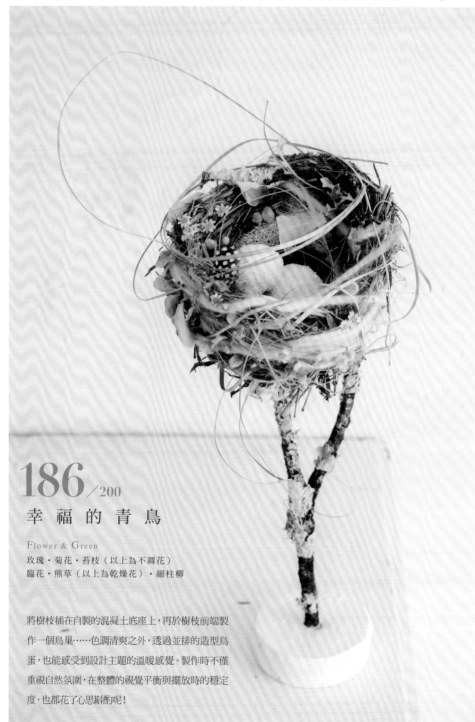

186 / 200

幸 福 的 青 鳥

Flower & Green

玫瑰‧菊花‧苔枝（以上為不凋花）
臨花‧熊草（以上為乾燥花）‧細柱柳

將樹枝插在自製的混凝土底座上，再於樹枝前端製
作一個鳥巢⋯⋯色調清爽之外，透過並排的造型鳥
蛋，也能感受到設計主題的溫暖感覺。製作時不僅
重視自然氛圍，在整體的視覺平衡與擺放時的穩定
度，也都花了心思斟酌呢！

187/200

自 然 庭 園 風 立 體 畫 作

Flower & Green

常春藤葉・常春藤果（以上為不凋花）・玫瑰
聖誕玫瑰・繡球花・藍莓（以上為人造花）

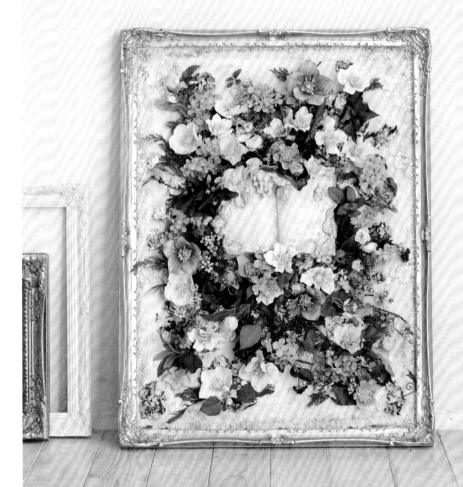

以牆上攀著蕨類植物，許多聖誕玫瑰正開始綻放的庭園為設計意象。為了讓古典壁面上，展現出灰泥般的質
感，在此以石膏黏土與紙張重複塗刷堆疊而成。花材部分以不凋花搭配人造花，呈現柔軟且霧面的感覺。

188/200

被 花 朵 圍 繞 的
半 身 人 台

Flower & Green
玫瑰‧千代蘭‧繡球花
聖誕玫瑰‧大理花
東亞蘭（皆為人造花）

「以花製作服裝」的想法創作這
件作品。為了讓整體印象看起來
輕盈，與其全部配滿花材，不如
將花材圍聚置於半身人台的下方
作成花圈。由於混合了略顯白色
的粉色系，所以即使色彩繽紛，
卻仍保有沉穩感覺。

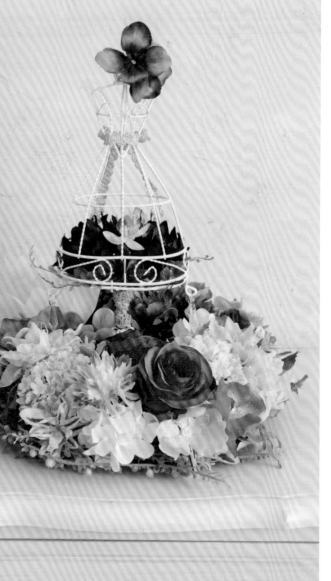

製作／梶尾美幸　攝影／三浦希衣子

189/200

歲月靜好の
晴朗野餐日

Flower & Green
繡球花（不凋花）・繡球花・白芨
黑種草・菊花・玫瑰・尤加利
（以上為人造花）
黑種草・雪莉罌粟
兔尾草・米香花
（以上為乾燥花）

色彩有著細微差異的自然風花籃。製
作重點在於不要過度將花材塞入花籃
中，以草原上盛開的花姿為意象，讓
人造花呈現自然感。

製作／古川さやか　攝影／三浦希衣子

281

190/200

數著節拍一、二、三 翩翩起舞……

Flower & Green

兔尾草・酸漿果・銀葉菊・旱雪蓮
天然纖維・白木（皆為乾燥花）・東拉花

這件作品主題為「芭蕾舞伶」。設計上著重於作為底座的白木與其他花材之間的配置及配色，藉由不破壞白木的通透感，及對呈現整體輕盈感的講究，賦予作品像是芭蕾舞伶翩然起舞時的躍動感。

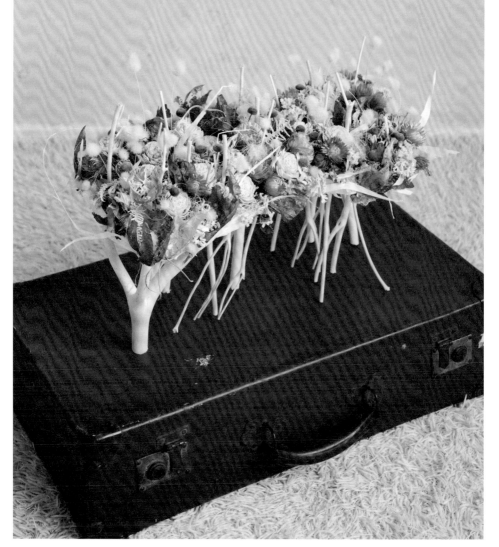

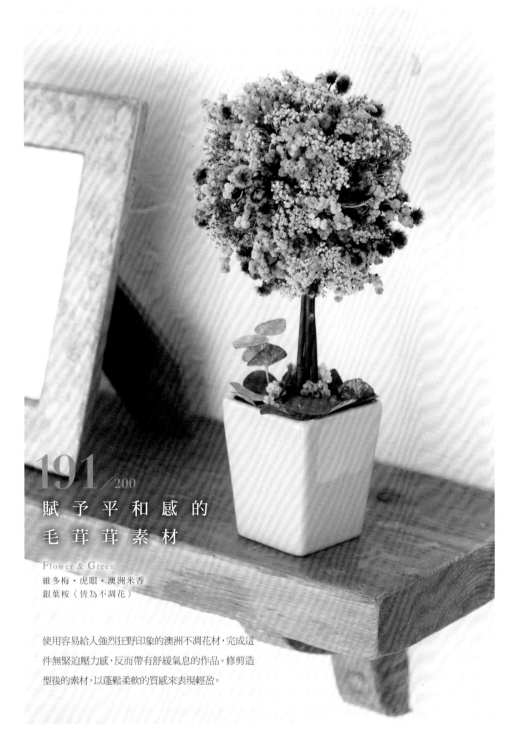

191/200

賦予平和感的
毛茸茸素材

Flower & Green
維多梅・虎眼・澳洲米香
銀葉桉（皆為不凋花）

使用容易給人強烈狂野印象的澳洲不凋花材，完成這
件無緊迫壓力感，反而帶有舒緩氣息的作品。修剪造
型後的素材，以蓬鬆柔軟的質感來表現輕盈。

192/200

意外驚喜！
視覺衝擊力大的
展示花球

Flower & Green

常春藤・苔草
各種葉材（皆為人造花）

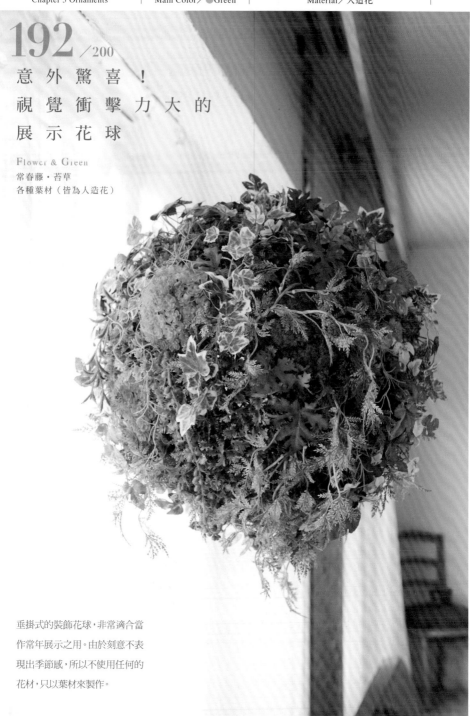

垂掛式的裝飾花球，非常適合當
作常年展示之用。由於刻意不表
現出季節感，所以不使用任何的
花材，只以葉材來製作。

製作／薄井貞光　攝影／三浦希衣子

193/200

花 朵 造 型 立 燈

Flower & Green

沙巴葉（不凋花）・黃花貝母
芍藥・玫瑰・雞冠花（以上為人造花）

從立姿優美的立燈下方自
然衍生的花朵為意象製作
而成的作品。表現黃花貝
母的柔和曲線，及玫瑰蜿
蜒盛開的形象。燈座部分
是拆下花器底盤，再倒置
擺設。

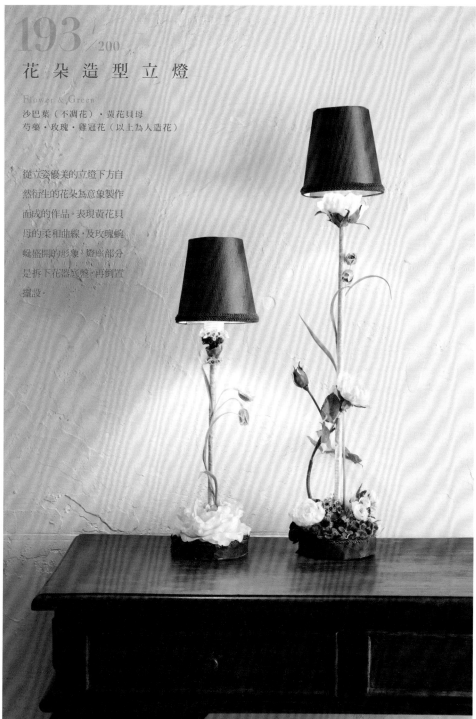

製作／吉村美惠　攝影／三浦希衣子

194/200

色 彩 繽 紛 的
迷 你 馬 克 杯 花 藝

Flower & Green

玫瑰・大理花・康乃馨
丁代蘭・多肉植物
向日葵（皆為人造花）

集合六個與馬克杯同色的人造花藝作品，作為展示陳
列。不需要海綿或鐵絲，即使是一朵花也能製作。由於
這樣的設計創意也可使用受到折損的花材，所以對平日
很少接觸花的人來說，也是一個體貼初學的提案。

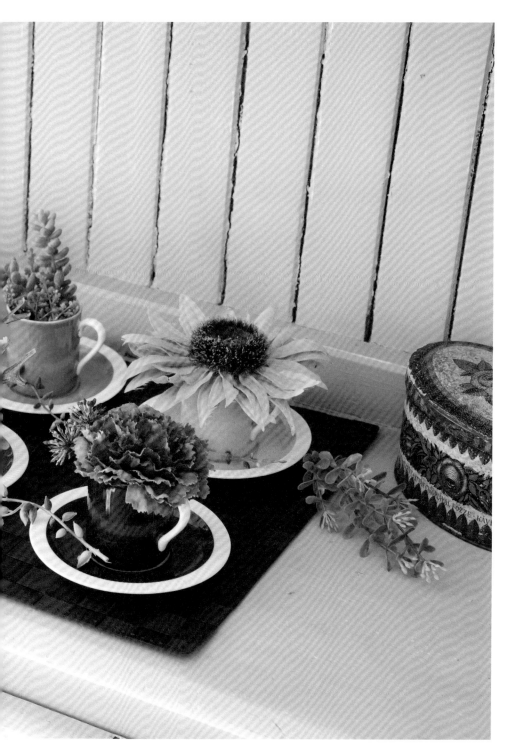

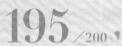

195/200
衣 架 大 變 身

Flower & Green
大理花・鬱金香
繡球花・聖誕玫瑰
綠之鈴
（皆為人造花）

雖然印象淡然，但是將綠之鈴垂
掛而下，不僅不會太過甜美，反
而還讓作品呈現增添一點驚喜
感。底座使用市售衣架，直接將
花材貼附在衣架上。因為加入葉
類素材，在此先將葉材捲繞貼附
之後，再以熱熔膠將花材黏貼在
上面。

製作／梶尾美幸　攝影／三浦希衣子

196／200

古董風
澆水器盆花

Flower & Green

繡球花・雛菊（以上為不凋花）・繡球花・白芨・黑種草
蔥花・金杖球（以上為人造花）・南非鼠麴草・兔尾草
馴鹿草・黑種草・雪莉罌粟（以上為乾燥花）

混合使用不凋花、人造
花、乾燥花，展現出各花
材的質感差異。以繡球花
來說，不凋花材有著溫潤
感，而人造花則能表現與
周圍花材的協調感。澆水
器與花材的配置平衡是
製作時的重點喔！

製作／古川さやか　攝影／三浦希衣子

197／200

搶眼的
水泥質感

Flower & Green

藤蔓・空氣鳳梨
常春果曲
（以上為人造花）・樹枝

水泥塊上插立一支鋼筋作為
基底，製作出以真實樹枝為
主的底座。以原創性的設計
手法完成這款擺設於任何
地方也百看不厭的作品。簡
約造型之下，細緻花材四散
配置，就連看不見的部分也
下了許多功夫。

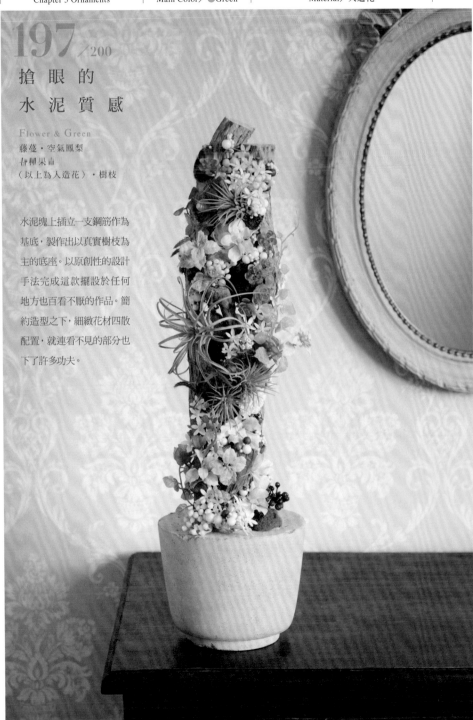

製作／薄井浩子　攝影／三浦希衣子

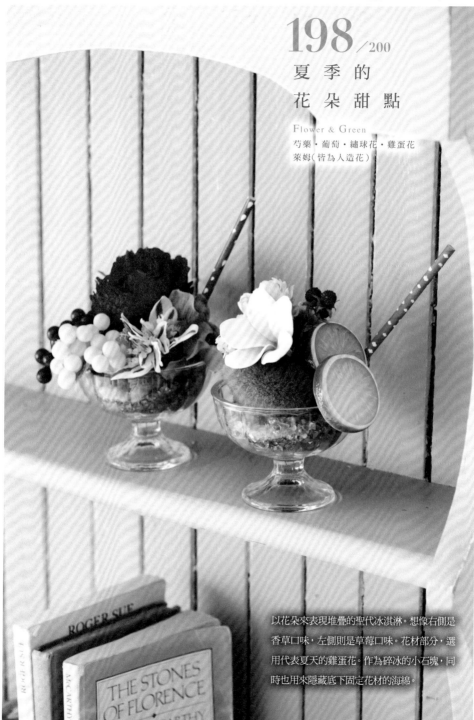

198/200
夏季的
花朵甜點

Flower & Green
芍藥・葡萄・繡球花・雞蛋花
萊姆（皆為人造花）

以花朵來表現堆疊的聖代冰淇淋。想像右側是
香草口味，左側則是草莓口味。花材部分，選
用代表夏天的雞蛋花。作為碎冰的小石塊，同
時也用來隱藏底下固定花材的海綿。

199 /200

封 住 那 年 夏 天 的 回 憶

Flower & Green

多形鐵心木‧火鶴
海芋（皆為人造花）

以海砂與珊瑚為設計意象而製作的花藝作品。圓形玻璃容器中，盛裝
了於沙灘上撿拾的貝殼等可以保存回憶的物件。為了表現海洋的感覺，
在此不用藍色或白色，而是大膽的使用橘色、米色等色系，讓裝飾這件
花藝作品的人留下想像空間，是一種減法美學。

200/200
繁盛華麗的
水果花盆景

Flower & Green
蝴蝶蘭・萬代蘭・百合・薑荷花
玫瑰・繡球花・綠之鈴
各種葡萄・愛心榕（皆為人造花）

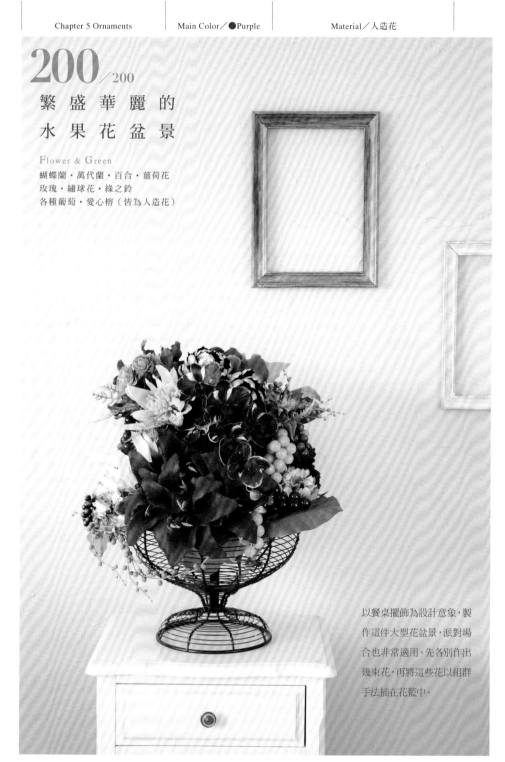

以餐桌擺飾為設計意象，製
作這件大型花盆景，派對場
合也非常適用。先各別作出
幾束花，再將這些花以組群
手法插在花籃中。

Visual
Index

圖片索引

065
066
067
068
069
070
071
072
073
074
075
076
077
078
079
080

097

098

099

100

101

102

103

104

105

106

107

108

109

110

111

112

113 114 115 116
117 118 119 120
121 122 123 124
125 126 127 128

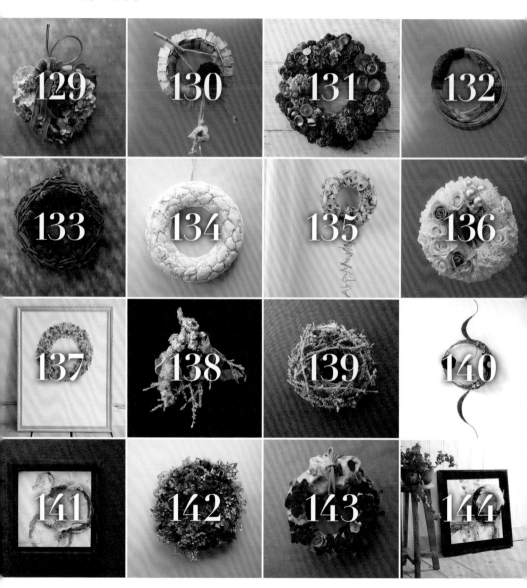

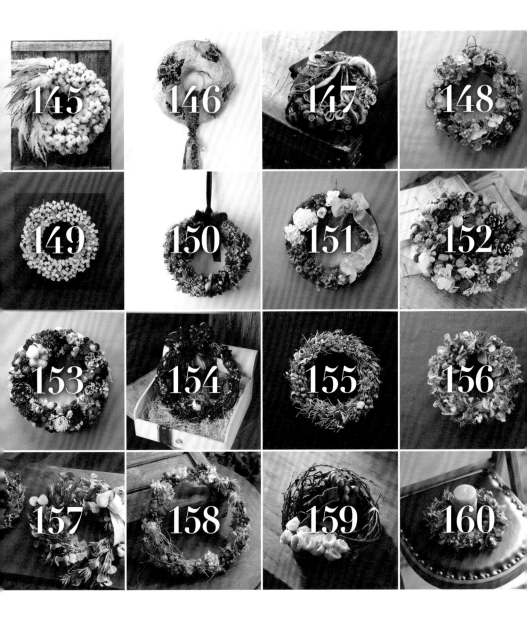

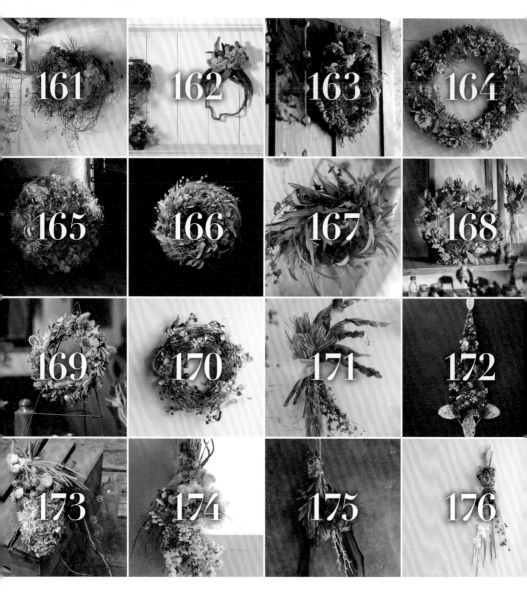

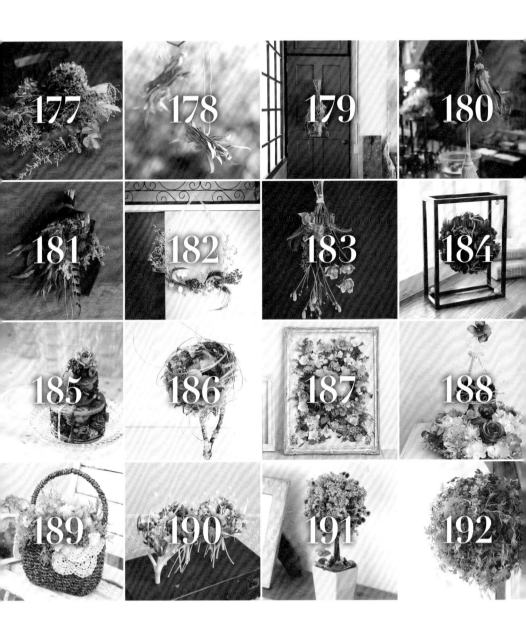

作品的協助者

〔 聯 絡 方 式 一 覽 表 〕

ア行

浅井薫子
Viridiflora
神奈川県川崎市幸区南加瀬3-3-27
044-588-6483
http://www.viridiflora.net/
info@viridiflora.net
→p68-75

アスカ商会
(本社)愛知県名古屋市千種区新西一丁目2番
10号
052-772-5216
http://www.asca-1971.co.jp

→p148,p149,p152,p155,p156,p184-p186

五十嵐 仁
Laric·Bis
新潟県新潟市中央区女池南3-5-14
025-250-1187
https://www.laricbis.com/
info@laricbis.com
→p183

石山ふみ枝
Atelier fleur de juin
岡山県岡山市北区野田屋町2丁目3-7
086-226-2355
http://www.f-juin.co.jp/
info@f-juin.co.jp
→p113-119,p204

伊藤沙奈
Flower shop yadorigi
神奈川県相模原市南区桜台18-1
(独)国立病院機構相模原病院 敷地内
042-744-9481
http://www.1.odn.ne.jp/~cjl71030/
→p231

猪又俊介
Blue Water Flowers
東京都杉並区西荻北3-16-2
03-3394-1438
http://bwf.jp/

→p82,p228

上田 翠
Hanamidori
東京都新宿区西新宿5-25-1
03-6276-6769
http://www.hanamidori2010.com/
info@hanamidori2010.com
→p94-95,p98-99

薄井貞光
HANATABA Inc.
栃木県大田原市山の手2-13-11
0287-23-2341
http://www.hanataba.info/

→p284

薄井浩子
HANATABA Inc.
栃木県大田原市山の手2-13-11
0287-23-2341
http://www.hanataba.info/

→p290

大井愛美
Listen to Nature
広島県広島市南区(ウェブショップのみ)
http://www.listen-to-nature.jp/

→p56,p258-259

大杉隆志
博物花屋MANIERA
三重県伊勢市船江2丁目15-17
0596-20-0234
http://www.maniera.jp/
info@maniera.jp
→p42,p193

カ行
サ行

北原みどり
VERDE
東京都新宿区下宮比町2-28飯田橋ハイタウン
1124 03-5261-2466
http://www.verdeweb.jp/
verde-info@verdeweb.jp
→p65,p226-227,p283

木村聡美
Atelier Momo
山形県山形市若葉町12-10
023-664-0724
https://www.ateliermomo.net/

→p209,p212

国田あつ子（大地農園Chief Designer）
info@ohchi-n.co.jp

→p140-141,p175,p177

栗城三起子
Hana Tutumi
東京都国立市西2-11-78 1F
042-849-2649
https://www.hanatutumi.info/
info.hanatutumi@gmail.com
→p230,p235,p261

黒澤浩子
aclass
神奈川県相模原市中央区淵野辺1丁目15-10
042-719-7885
http://www006.upp.so-net.ne.jp/aclass/

→p236

小木曽めぐみ
nii-B
岐阜県岐阜市美園町4丁目13
058-215-7099
http://nii-b.com/

→p257

小島 悠
1er ÉTAGE
京都府京都市中京区御幸町通蛸薬師下る
船屋町381-1 2F
075-606-4192
https://www.facebook.com/1er.etage/
→p20-21,p250,p252-253

後藤清也
SEIYA Design
静岡県賀茂郡河津町沢田70
090-1097-3453
http://seiya-design.net/top.html

→p256

小林 恵
kitokusa
埼玉県川越市大仙波445-10
049-290-7850
http://kitokusa.com/
kitokusa@ozzio.jp
→p224

今野亮平
belles fleur
（銀座本店）東京都中央区銀座1-20-17
押谷ビル1・2階
03-3561-1881
http://www.belles-fleurs.com/
→p24,p26,p34,p37,p59,p247

サ行

坂口美重子
FB・PALETTE （本部・行徳校）千葉県市川
市福栄2-1-1　サニーハウス行徳315
（銀座校）東京都中央区銀座1-28-11
CentralGinza 901
047-356-5510　http://fbpalette.com/
→p76,p101,p120-123

サ行

佐藤浩明

花工房palette
新潟県新潟市中央区文京町6-1
025-231-1187
http://www.hana-palette.com/

→p192

佐藤 恵

LIBELLULE
静岡県浜松市中区野口町224-1
053-545-7887
http://www.libellule.jp/

→p23,p47,p241

佐野寿美

Blanemur
京都府長岡京市天神1丁目21-25
075-952-0600
http://www.blanemur-flower.com/

→p38-39

SAWADA SAWAKO

Hanagara
岐阜県山県市東深瀬2568-1
080-2624-5457
http://hanagaraya.exblog.jp
hana_gara@docomo.ne.jp
→p52,p54-55,p242

SAINT JORDI FLOWERS THE
DECORATOR 恵比寿本店(西村和明)

東京都渋谷区恵比寿南1-16-12
ABCMAMIES PARKHILLS 1F
03-5720-6331

→p86-87,p90-91,p206

THAND (菅原 匠・横山秀和)

080-5060-6019

→p205

Ji-ru

大阪府大阪市西区京町堀1丁目16-28
(事前預約來店制・當日預約不可)
06-6444-3803
http://www.ji-ru.com/
shop.ji-ru.com
→p19,p22,p27,p29

島田佳代

Hana Angers
大阪府大阪市西区北堀江1-16-26
サニーコーポ山中1F
06-6543-2282
http://hana-angers.com/
→p57

清水千恵

Flowers Deuxfeuille
fill2fill@mirror.ocn.ne.jp

→p218

志村美妻

Life with Flowers
山梨県甲府市中央4-5-15
055-269-7087
http://lifewithflowers.net/
info@lifewithflowers.net
→p61,p64,p292

神保 豊

Flower Design School 秋桜花
東京都新宿区四谷2丁目2-5小谷田ビル3F
03-3358-9731
http://www.shuouka.com/
info@shuouka.com
→p58

瑞慶覧久美子

L' atelier de ZUKERAN
長野県須坂市大字仁礼峰の原3153-274
090-4287-4357

→p203

サ行

タ行

ナ行

瑞慶覧主典
L' atelier de ZUKERAN
長野県須坂市大字仁礼峰の原3153-274
090-8527-1401

→p214

chi-ko
Forager
http://forager-tokyo.tumblr.com/

→p136-139

宋化智衣子
SOCUKA
https://www.socuka.com/
socuka@gmail.com

→p159,p164

土屋エリ
FLOWER SHOP NONNO
東京都港区六本木7丁目6-3
03-3403-4644
http://www.nonno-flower.com/

→p157-158

タ行

椿組

→p248

高智美乃
花to実　Mino
愛媛県松山市北条
090-1325-5971
https://www.hanatomimino.com/
hanatomimino@hotmail.com
→p262-267

円谷しのぶ
http://works2v.blog15.fc2.com/
shine2v@titan.ocn.ne.jp

→p211

高橋有希
atelier cabane
東京都目黒区上目黒2-30-7-102
03-3760-8120
http://www.atelier-cabane.net/

→p30,p35,p46,p225,p234

ナ行

谷川花店
京都府京都市上京区東今小路町773
075-464-5415
http://tanigawa-hana.petit.cc/

→p191

中井明美(Annasakka Chief Designer)
松村工芸株式会社
東京都千代田区鍛冶町1-9-16
丸石第2ビル4階
03-5297-2851

→p150,p154,p176,p179-180

八行

中川禎子

Hana工房 彩花・madopop
埼玉県桶川市西2-7-19
048-772-4018
http://www.hana-saika.com
info@hana-saika.com
→p78-80

中川窓加

Hana工房 彩花・madopop
埼玉県桶川市西2-7-19
048-772-4018
http://www.hana-saika.com
info@hana-saika.com
→p81,p84,p92,p124-127

中山昌子

cabbege flower styling
東京都渋谷区神宮前3-15-22-102
03-3402-8711
http://www.cabbege.com/
flower@cabbege.com
→p93,p96-97

中野天心

BAIAN CARITE　京都府京都市中京区堺町
通蛸薬師下る菊屋町524
075-222-1181
http://baian.cc/
info@baian.cc
→p229

中野裕子

GRACES
宮城県仙台市青葉区本町2丁目6-22
ベルツビル1F
022-393-8370

→p25

西別府久幸

HAHRO OHKAMI+花屋　西別府商店
東京都港区南青山3丁目15-2
マンション南青山102
03-3478-5073

→p31,p232-233

Patisserie+Flower

東京都渋谷区鶯谷町12-5 1F
03-6416-3411
https://www.patisserie-flower.jp/

→p44-45

花千代

HANACHIYO FLOWER DESIGN STUDIO
東京都港区南麻布5-15-25　広尾六幸館402
03-5422-7973
http://www.hanachiyo.com/
leaf@hanachiyo.com
→p165-167

HANANOIE KURUMI

大阪府大阪市北区豊崎2-8-4
06-6450-8584
http://flower-kurumi.com/

→p49,p238-239,p246

浜川典利

hanamizuki（花水木）
高知県高知市堺町5-14
088-825-0031
http://ha732ki.com/
ha732ki@gaea.ocn.ne.jp
→p62,p278,p282

平井・pedaru・Katrin

HIRAI花店
東京都板橋区蓮沼19-3
03-3966-4897
http://www.hirai-hanaten.co.jp/

→p197

ハ行

平岡有希
HANATABA Inc.
栃木県大田原市山の手2-13-11
0287-23-2341
http://www.hanataba.info/

→p276

半田 隆
HANA MENTAL
栃木県宇都宮市中岡本町2977−14
028-680-4325
http://www.mental-87.jp/

→p217

平田容子
HANA MENTAL
栃木県宇都宮市中岡本町2977−14
028-680-4325
http://www.mental-87.jp/

→p195

蛭田謙一郎
（有）HIRUTA園芸
東京都国立市富士見台1-10-6
042-575-1187
http://www.hiruta-8787.com/
p40-41,p142-143,p146-147,p151,p153,p168-
173,p182,p187,p190,p216,p223,p268-273

farver
東京都目黒区中目黒3-13-31 U-TOMER 1F
03-6451-0056
http://farver.jp/
info@farver.jp

→p53

深澤佳子
Y・F・O
http://www.yfo.tokyo/
http://instagram.com/yfo_728
yfo728@ybb.ne.jp

→p88-89,p181

深田衣美
Marca
東京都国分寺市光町1-28-16
042-574-2166
http://driedflowermarca.com/index.
html
→p28,p32,p240

藤原正昭
clap,clap,claps
http://clap-clap-claps.fool.jp/
clap-clap-claps@nj.fool.jp

→p202

藤本佳孝
FLORIST FUJIMOTO
広島県三原市宮浦4-13-1
0848-62-3579

→p196

古内華奈
Florist Furuuchi
山形県米沢市大町4-2-7
0238-23-8787
https://furuuchi.hanatown.net/

→p178

古川SAYAKA
VERT DE GRIS
京都府木津川市市坂高座12-10
0774-71-3515
http://vertdegris.jp/
p33,p130-131,p160-163,
p220-222,p277,p281,p289

Florist Rilke
株式会社ユー花園
（本社）東京都世田谷区桜新町2-12-22
03-3706-8701
https://www.youkaen.com/

→p48,p60

HENTINEN KUMI

北歐Flower Design協會
Flower School LINOKA Kukka
東京都台東区小島2-21-16 3F
050-3494-0101
http://linoka.jp/
→p194

bois de gui

大阪府大阪市中央区北浜2-1-16　1F
06-6222-2287
http://bond-botanical.jp/

→p104-105

マ行

Magnolia

hana-magnolia@nifty.com

→p14

松島勇次

花由生花店-
大阪府阪南市尾崎町2-17-3
072-472-0019

→p208

まるたやすこ

planted muffin
兵庫県尼崎市塚口町5-21
武富レジデンス五番館1F
06-6427-3987
http://www.planted-muffin.com/
→p18,p85,p210

三浦裕二

irotoiro
東京都目黒区中町2-49-11
03-5708-5287
http://irotoiro.jp/
info@irotoiro.jp
→p213

三田善之

Buen Camino
千葉県習志野市谷津7丁目8-7
047-474-0187
https://www.facebook.com/
buencamino2004/
→p207

村佐時数

Square
大阪府大阪市西区九条1-1-1 K's コート1F
06-4393-2111

→p243-245

本村祐子（松村工藝契約設計師）

松村工芸株式会社
東京都千代田区鍛冶町1-9-16
丸石第2ビル4階
03-5297-2851

→p43

ヤ行

矢野佳奈

K BLOSSOM
yanochan@concerto.plala.or.jp

→p100

山崎那由加

green flower KOMOREBI
北海道札幌市豊平区平岸3条13丁目7-19
第1平岸メインビル1階（have fun space fuu内）
011-824-3353
https://www.instagram.com/nayukya/
→p254-255

横山直美

Flower Shop YAMA
神奈川県川崎市多摩区長沢1-10-20
044-977-8287
http://www.yama1187.com/
shop@yama1187.com
→p15-17

吉村美恵

abeille.
愛知県名古屋市東区出来町2-8-8
ザ・シーン徳川園
052-938-0087
http://abeille-flower.com/
→p63,p129,p132,p279,p285

ラ行

Landscape

Landscape
千葉県千葉市中央区南町2-10-1 1F
043-268-5171
http://www.f-landscape.com/70507/
landscape@coda.ocn.ne.jp
→p36,p50-51

※本書刊載內容為2017年4月10日時的資料。
※本書刊載的作品，在思考使用異素材創作時的靈感啟發，或創意來源皆來自各花藝師的原創設計。
※本文中所述的花材基本上來自各創作者自行列出的清單內容。對於使用的花材名稱、商品名稱，雖然有各種不同的表述方式，但基於編輯作業的關係，在此統一為固定的表述名稱。
※刊載作品中所使用的花材有些已經停產。亦有一部分作品省略刊載花材名稱，敬請見諒。

異素材花藝設計作品實例200
不凋花×人造花×乾燥花的變化組合

作　　　者／Florist 編輯部
譯　　　者／Miro
發　行　人／詹慶和
總　編　輯／蔡麗玲
執 行 編 輯／劉蕙寧
編　　　輯／蔡毓玲・黃璟安・陳姿伶・李宛真・陳昕儀
執 行 美 術／周盈汝
美 術 編 輯／陳麗娜・韓欣恬
出　版　者／噴泉文化館
發　行　者／悅智文化事業有限公司
郵政劃撥帳號／19452608
戶　　　名／悅智文化事業有限公司
地　　　址／新北市板橋區板新路 206 號 3 樓
電　　　話／(02)8952-4078
傳　　　真／(02)8952-4084
網　　　址／www.elegantbooks.com.tw
電 子 信 箱／elegant.books@msa.hinet.net

2018 年 11 月初版一刷　定價 580 元

ISOZAI FLOWER DESIGN ZUKAN 200
© Seibundo Shinkosha Publishing Co., Ltd. 2017
Originally published in Japan in 2017 by Seibundo
Shinkosha Publishing Co., Ltd.,
Traditional Chinese translation rights arranged with
Seibundo Shinkosha Publishing Co., Ltd.,
through TOHAN CORPORATION, and Keio Cultural
Enterprise Co., Ltd.

經銷／易可數位行銷股份有限公司
地址／新北市新店區寶橋路 235 巷 6 弄 3 號 5 樓
電話／(02)8911-0825
傳真／(02)8911-0801

國家圖書館出版品預行編目資料

異素材花藝設計作品實例 200：不凋花 ×人
造花 × 乾燥花的變化組合 / Florist 編輯部著；
Miro 譯 . -- 初版 . – 新北市：噴泉文化館出版，
2018.11
　　面；　公分 . -- (花之道；60)
ISBN 978-986-96928-2-3 (平裝)

1. 花藝
971　　　　　　　　　　　　　107017857

本書是將刊載於《Florist》雜誌的作品內容加以增添修改，並加入新作品後編排而成。

日文版STAFF
封面及內文設計　梅木詩織・大澤美沙緒（META＋MANIERA）

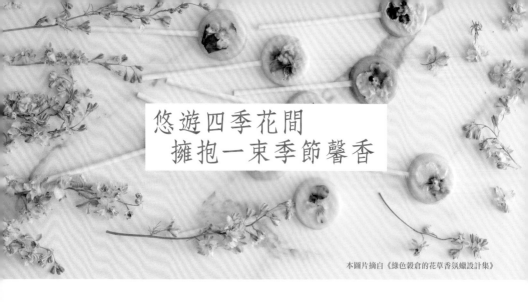

悠遊四季花間
擁抱一束季節馨香

花之道 16
德式花藝名家親傳
花束製作的基礎&應用
作者：橋口学
定價：480元
21×26公分·128頁·彩色

花之道 17
幸福花物語·247款
人氣新娘捧花圖鑑
授權：KADOKAWA CORPORATION
ENTERBRAIN
定價：480元
19×24公分·176頁·彩色

花之道 18
花草慢時光·Sylvia
法式不凋花手作札記
作者：Sylvia lee
定價：580元
19×24公分·160頁·彩色

花之道 19
世界級玫瑰育種家栽培書
愛上玫瑰&種好玫瑰的成功
栽培技巧大公開
作者：木村卓功
定價：580元
19×26公分·128頁·彩色

花之道 20
圓形珠寶花束
閃爍幸福&愛·繽紛的花藝
52款妳一定喜歡的婚禮捧花
作者：張加瑜
定價：580元
19×24公分·152頁·彩色

花之道 21
花禮設計圖鑑300
盆花+花圈+花束+花盒+花裝飾·
心意&創意滿點的花禮設計參考書
授權：Florist編輯部
定價：580元
14.7×21公分·384頁·彩色

花之道 22
花藝名人的
葉材構成&活用心法
作者：永塚慎一
定價：480元
21×27cm·120頁·彩色

花之道 23
Cui Cui的森林花女孩的
手作好時光
作者：Cui Cui
定價：380元
19×24cm·152頁·彩色

花之道 24
綠色穀倉的創意書寫
自然的乾燥花草設計集
作者：kristen
定價：420元
19×24cm·152頁·彩色

花之道 25
花藝創作力！以6訣竅激發
個人風格&設計靈感
作者：久保数政
定價：480元
19×24cm·136頁·彩色

花之道 26
FanFan的融合×混搭花藝學：
自然自在花浪漫
作者：施慎芳（FanFan）
定價：420元
19×24cm·160頁·彩色

花之道 27
花藝達人精修班：
初學者也OK的70款花藝設計
授權：KADOKAWA CORPORATION
ENTERBRAIN
定價：380元
19×26cm·104頁·彩色

花之道 28
愛花人的玫瑰花藝設計book
作者：KADOKAWA
CORPORATION ENTERBRAIN
定價：480元
23×26cm·128頁·彩色

花之道 29
開心初學小花束
作者：小野木彩香
定價：350元
15×21cm·144頁·彩色

花之道 30
奇形美學 食蟲植物瓶子草
作者：木谷美咲
定價：480元
19×26cm·144頁·彩色

花之道 31
葉材設計花藝學
授權：Florist編輯部
定價：480元
19×26cm·112頁·彩色

花之道 32
Sylvia優雅法式花藝設計課
作者：Sylvia lee
定價：580元
19×24cm·144頁·彩色

花之道 33
花·實·穗·葉的
乾燥花輕手作好時日
授權：誠文堂新光社
定價：380元
15×21cm·144頁·彩色

花之道 34
設計師的生活花藝香氛課：
手作的不只是花×皂×燭，
還是浪漫時尚與幸福！
作者：格子‧張加瑜
定價：480元
19×24cm‧160頁‧彩色

花之道 35
最適合小空間的
盆植玫瑰栽培書
作者：木村卓功
定價：480元
21×26cm‧128頁‧彩色

花之道 36
森林夢幻系手作花配飾
作者：辻久乃夕
定價：380元
19×24cm‧88頁‧彩色

花之道 37
從初階到進階‧花束製作の
選花＆組合＆包裝
授權：Floral編輯部
定價：480元
19×24cm‧112頁‧彩色

花之道 38
零基礎ok！小花束的
free style 設計課
作者：one coin flower樂部
定價：350元
15×21cm‧96頁‧彩色

花之道 39
綠色穀倉的
手綁自然風倒掛花束
作者：Kristen
定價：420元
19×24cm‧136頁‧彩色

花之道 40
葉葉都是小綠藝
授權：Floral編輯部
定價：380元
15×21cm‧144頁‧彩色

花之道 41
盛開吧！花＆笑容微幸系‧
手作花環設計
授權：KADOKAWA CORPORATION
定價：480元
19×27.7cm‧104頁‧彩色

花之道 42
女孩兒的花裝飾‧
32款優雅纖細的手作花飾
作者：折田さやか
定價：480元
19×24cm‧80頁‧彩色

花之道 43
法式夢幻復古風：
婚禮布置＆花藝提案
作者：古賀朝子
定價：580元
18.2×24.7cm‧144頁‧彩色

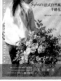
花之道 44
Sylvia's法式自然風手綁花
作者：Sylvia lee
定價：580元
19×24cm‧128頁‧彩色

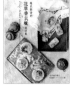
花之道 45
綠色穀倉的
花草香芬蠟時記集
作者：Kristen
定價：480元
19×24cm‧144頁‧彩色

花之道 46
Sylvia's
法式自然風手作花圈
作者：Sylvia lee
定價：580元
19×24cm‧128頁‧彩色

花之道 47
花草幻時日‧跟著James
開心初學韓式花藝設計
作者：James
定價：580元
19×24cm‧154頁‧彩色

花之道 48
花藝設計基礎理論學
作者：磯部健司
定價：680元
19×26cm‧144頁‧彩色

花之道 49
隨手一束就風景：
初次手作倒掛的乾燥花束
作者：岡本典子
定價：380元
19×26cm‧88頁‧彩色

花之道 50
雜貨風綠植家飾：
空氣鳳梨栽培圖鑑118
作者：鹿屋壽嗣
定價：380元
19×26cm‧88頁‧彩色

花之道 51
綠色穀倉‧最多人想學的
24堂乾燥花設計課
作者：Kristen
定價：580元
19×24cm‧152頁‧彩色

花之道 52
與自然一起吐息‧
空間花設計
作者：楊婷雅
定價：680元
19×26cm‧232頁‧彩色

花之道 53
上色‧構圖‧成型
一次學會自然系花草香氛蠟磚
監修：篠原由子
定價：350元
19×26cm‧96頁‧彩色

花之道 54
古典花時光‧Sylvia's
法式乾燥花設計
作者：Sylvia lee
定價：580元
19×24cm‧144頁‧彩色

花之道 55
四時花草‧與花一起過日子
作者：谷匡子
定價：680元
19×26cm‧208頁‧彩色

花之道 56
從基礎開始學習：
花藝設計色彩搭配學
作者：坂口美重子
定價：580元
19×26cm‧152頁‧彩色

花之道 57
切花保鮮術：讓鮮花壽命更
持久＆外觀更美好的品保關鍵
作者：市村一雄
定價：380元
14.8×21cm‧197頁‧彩色

花之道 58
法式花藝色彩學
作者：古賀朝子
定價：580元
19×26cm‧192頁‧彩色

花之道 59
花圈設計的創意發想＆製作：
150款鮮花×乾燥花×不凋花
×人造花的素材花圈
作者：Floral編輯部
定價：580元
19×26cm‧232頁‧彩色